HISTOIRE D'UNE COULEUR

色彩列传

白 色

MICHEL PASTOUREAU ...

［法］米歇尔·帕斯图罗 ...著

张文敬 ...译

生活·讀書·新知 三联书店

First published in France under the title:
Blanc: Histoire d'une couleur
by Michel Pastoureau
©Éditions du Seuil, 2022
Current Chinese translation rights arranged through Divas International, Paris 巴黎迪法国际版权代理
(www.divas-books.com)

Simplified Chinese Copyright © 2024 by SDX Joint Publishing Company.
All Rights Reserved.
本作品简体中文版权由生活·读书·新知三联书店所有。
未经许可，不得翻印。

图书在版编目（CIP）数据

色彩列传. 白色 /（法）米歇尔·帕斯图罗著；张文敬译. —北京：生活·读书·新知三联书店，2024.6
ISBN 978-7-108-07808-7

Ⅰ.①色… Ⅱ.①米…②张… Ⅲ.①色彩学－美术史 Ⅳ.① J063-09

中国国家版本馆 CIP 数据核字 (2024) 第 055734 号

责任编辑　刘蓉林
装帧设计　张　红　薛　宇
责任校对　张　睿
责任印制　卢　岳
出版发行　生活·讀書·新知 三联书店
　　　　　（北京市东城区美术馆东街 22 号 100010）
网　　址　www.sdxjpc.com
图　　字　01-2023-1244
经　　销　新华书店
印　　刷　天津裕同印刷有限公司
版　　次　2024 年 6 月北京第 1 版
　　　　　2024 年 6 月北京第 1 次印刷
开　　本　720 毫米 × 880 毫米　1/16　印张 20
字　　数　180 千字　图 99 幅
印　　数　0,001－5,000 册
定　　价　89.00 元

（印装查询：01064002715；邮购查询：01084010542）

contents 目录 >>

导言　白色是一种色彩

1. 神之色彩
从远古到基督教早期　...001

从自然到文化　...004
月亮与祭拜　...012
错误印象：白色古希腊　...022
羊毛与亚麻：白色服装　...035
从词汇中得到的知识　...046
白与黑　...056

2. 基督之白色
4—14世纪 ...063

《圣经》里的白色 ...066
基督之白色 ...076
白与红 ...086
百合:白色的花卉 ...098
白色动物:羔羊、天鹅与白鸽 ...106
女性的色彩 ...121

3. 王侯的色彩
15—18世纪 ...135

象征意义的诞生 ...138
白色,诸色之首 ...147
生于白色,死于白色 ...158
贵族之色 ...174
君权之白色 ...186
墨与纸 ...197

4. 具有现代感的色彩
19—21世纪 ...205

白与黑不再属于色彩 ...208
艺术家的白色 ...217
从洁净到健康 ...232
穿上白衣 ...249
词汇与象征 ...263

致谢 ...278

注释 ...279

白色位居各种色彩之首……

我们从白色开始，学会在欣赏色彩中得到愉悦；我们也从白色开始，学会用色彩绘制纹章……

白色是月亮、星星、雪等自然事物的颜色。白色的服装适合气质高尚的人士，也就是既开朗活泼又沉着坚定的那些人……

在勋带上，白蓝组合象征谦恭与智慧，白黄组合象征美好的爱情，白红组合象征正直与果敢，白绿组合象征美丽、贞洁与青春。

——《纹章的色彩、勋带与题铭》
（作者佚名，约1480—1485年）

导言 白色是一种色彩

在 20 世纪初或 50 年代，本书的标题恐怕会令某些读者感到意外，因为他们在习惯上并不将白色当作真正的色彩看待。如今，情况大体上已经发生了变化，尽管仍有少数人还在质疑白色是否具有色彩的属性。在数百年乃至数千年里，白色一直是色彩世界的一员，在大多数色彩体系中，它都是其中的重要组成部分，与黑色分别位于色彩体系的两极。但后来这样的地位一度丧失，如今又明显地得以恢复。与黑色的情况相仿，白色的地位是在中世纪末到 17 世纪这段时期逐渐丧失的：随着印刷术和雕版图画的出现，白纸黑墨为人们所熟知，于是白色与黑色成为色彩之中的异类；随后发生的新教改革和科技进步则进一步将黑与白驱逐到色彩世界的边缘。1666 年，艾萨克·牛顿发现了光谱，向科学界揭示了一个全新的色彩序列，而在光谱之中既没有白色也没有黑色的位置。这是一个重大的变化，其影响范围远超科学界，逐渐扩大到世俗文化中，成为人们的常识。

这个变化持续了大约三个世纪，在这段时期里，"黑白"成为"彩色"

的反义词，白色和黑色被当作"非色"来看待和使用，二者共同组成了一个独立的黑白世界。在欧洲，大约十几代人都持有将"黑白"与"彩色"分割对立的观念，虽然这种观念如今不再盛行，但也并不会太令我们吃惊。

无论如何，如今我们的认知已经发生了改变。这样的改变由艺术家们引领，自20世纪开始，黑色与白色在艺术领域逐渐恢复了地位，回到色彩家族之中，正如中世纪末期之前那样。随之改变的是科学家们的观念，尽管某些物理学家曾经长久地迟疑，一度拒绝承认白色具有色彩的属性，但大部分科学家已经认可，重新将白色视为色彩世界的一员，最终普罗大众也受到了影响。所以，如今在我们的日常生活中，在我们的社会习俗里，在我们的梦境和理想中，我们几乎不再将彩色世界与黑白世界对立起来，也没有理由这样做。诚然，在摄影、电影、报刊、出版等少数场合，还能看到这种对立残存的遗迹。但这些遗迹还能存在多久呢？

总之，本书的标题并非错误，也不是对传统观念的挑战。白色的确是一种色彩，甚至在诸多色彩中应该位居"一线"，与红色、蓝色、黑色、绿色和黄色并列，而紫色、橙色、粉色、灰色和棕色则位居第二梯队，其历史更短，符号象征意义也不如前者丰富。

*

在着手勾勒白色在欧洲社会的漫长历史之前，我必须提出几项重要

的观点，在本书研究不同历史阶段的各章节中，我们会对这些观点陆续展开论述。

第一项观点是对上文所述的、白色真正具有色彩属性的延伸。在古代的许多年里，无论是哪一种欧洲语言，"白色"与"无色"都不是近义词。无论是在希腊语、拉丁语还是在其他各种欧洲语言里，形容词"白色"的引申义都非常丰富，包括纯粹、干净、贞洁、清白、空虚、完好无损、明亮、善良等；但"白色"从不意味着"无色"。"白色"与"无色"之间的联系要等到近代才开始出现。从很多方面看，"无色"的概念相对难以想象、难以定义、难以表达，在古代，人们通常将它与材质或光线的概念相联系，而不是与色彩相关。有些古代学者认为色彩是一种有形的物质，类似一种薄膜覆盖在物体的表面，对他们而言，"无色"就是色彩物质的缺失或数量过少。所以他们认为，"无色"的近义词应该是"饱和度低""褪色的""半透明的""透明的"之类。以亚里士多德为首的另一些学者持有相反的观点，他们认为色彩是光在接触物体之后发生衰减的结果，从这样的观点出发，"无色"的意义或许与黑色更加接近。总之，无论是哪一派古代学者，都不会把"无色"与白色相联系。

要等到中世纪末和近代初期，"无色"与"白色"之间才建立起某种等价关系。其中，白纸的推广发挥了至关重要的作用。与羊皮纸相比，白纸的颜色更浅，更接近白色，它作为印刷书籍和雕版图画的载体，成为人们最熟悉的"无色之物"。事实上，在各种图画里，色彩都是覆盖

在某种基底——或者叫作载体——之上的，而这种基底代表的就是"无色"：对于手稿插画而言，基底是羊皮纸；对于壁画而言，基底是墙壁；对于油画而言，基底是帆布或木板；对于雕版图画和印刷图画而言，基底就是白纸。在15世纪和16世纪，以白纸为载体的图画和书籍大量普及，这使得纸的颜色——也就是白色——与"无色"之间建立起了某种程度的近义词关系。

我的第二项观点涉及人们对白色系内不同色调的感知：随着时间的推移，人们对白色系的不同色调的分辨能力逐渐降低，至少在欧洲是这样。对于不同种类的白色，我们现代人的眼睛似乎远不如我们的祖先那么敏感。我们不仅难以区分自然界里不同的白色，也区分不出人类自己制造的不同白色，例如各种白色染料和白色颜料。在这一点上，欧洲人也不如其他某些地区的居民那么敏感。举例来讲，北极地区的居民能够在冰天雪地里区分出大量不同的白色调，其中有些微妙的差异只有当地人才能感知得到，也只有他们的语言里才有相应的词汇对其一一命名。欧洲语言也反映出我们对白色不同色调的认知不足。在现代的欧洲语言常用词汇中，每门语言只有一个表示白色的词语，而在古代语言里通常有两个甚至更多。

第三项观点与前者有所关联：如今我们总是将白色与黑色对立，而极少将它与其他色彩对立。黑与白形成了一个不可分割的二元组合，它们的对立关系比其他任何两种色彩的对立——例如红蓝对立——都更加强烈。然而在历史上却并非一直如此。在中世纪的文献里，提及黑白对立的记载并不多；在图画和器物上，用黑白二色组合来表示某种象征意义的情况则

更加罕见。只有当图画中出现某些动物的皮毛（狗、牛）或羽毛（喜鹊）时我们才能看到黑白组合，但这只是如实地反映客观情况而已。事实上，在中世纪，红白对立比黑白对立更加受到人们的认可，这种情况一直持续到版画和印刷术出现——那是色彩历史上至关重要的转折点。我们在符号象征、纹章勋带、服装时尚以及晚些时候的体育竞赛和游戏用品中都能找到大量证据，证明在很长一段时期里白色的对立面不是黑色而是红色，包括红白队服、红白阵营、红白棋子等。

 我的最后一项观点涉及色彩的符号象征意义。色彩的意义是复杂而多面的，每种色彩都有其正面意义和负面意义。例如，红色的正面意义可以象征活力、欢乐、节庆、爱情、美貌、正义，而其负面意义则包括愤怒、暴力、危险、过错和惩罚。黑色的正面意义有节制、尊严、权威、奢华，其负面意义则有悲伤、丧葬、死亡、地狱和巫术。但是，对白色而言，其象征意义的正负二元性并不像其他色彩那样显著。白色的大部分象征意义都是正面的，与美德和优点相关：纯粹、贞洁、清白、智慧、和平、善良、卫生。我们还可以在其中加入权力和优雅：在欧洲，数百年里，白色曾经是属于君主和贵族的色彩，尤其体现在服装衣着方面。我们如今所说的"白领"，我们常穿的白衬衫和白裙或多或少地延续了这样的观念。在很长时间里，白色也是象征卫生的色彩：一切与人体直接接触的织物，例如内衣、床单、毛巾等，都应当是白色的，其中既有卫生方面，也有道德方面的原因。如今情况已经发生了变化：我们睡觉的床单往往色泽鲜艳，而我们穿的内

衣什么颜色都有。但白色依然象征着清洁卫生，例如浴室、病房乃至电冰箱都大量使用白色。白色是干净的、纯粹的、寒冷的、安静的。

最后，在宗教领域，白色长期以来是神圣的色彩。例如在礼拜仪式的符号体系中，中世纪的基督教和现代的天主教都将白色与属于基督的节日和属于圣母的节日联系在一起，而这两类正是基督教的主要节日。在其他许多宗教里，也能观察到白色与神圣概念的类似联系，这种联系的历史非常悠久。例如在许多古代的祭祀仪式上，人们将白色的走兽或飞禽献祭给神，而主持仪式的祭司或圣女往往也身穿白袍。

但白色并非只有正面意义而已。在亚洲和非洲的很大一部分地区，白色是象征死亡的色彩，但这里的死亡并不是生命的对立面，而是诞生的对立面。这些地区的人们认为死亡是轮回，是新的诞生，因此他们用同一种色彩来象征诞生与死亡。在欧洲，白色也偶尔与丧葬、死者、幽灵相连，甚至令人想到仙女和来自异界的神秘生物。但更常见的，是用白色代表空虚、寒冷、恐惧和焦虑。纯白是神秘的、令人费解的，因为在数百年里无论是画家还是染色工人都无法制造出纯正的白色，无法用人工的手段模拟出百合、牛奶和雪的色泽。在很长一段时期——至少到18世纪之前——欧洲人制造出的白色颜料和染料只是"近白"而已，实际上是浅灰、浅黄或者米白之类的色调。如今，这些技术难题已经不复存在，但白色依然拥有某种神秘而不可接触的内涵。白色既令人向往又令人不安，既令人兴奋又令人无力，仿佛这种色彩依然保留着其超自然的神秘属性，而不像其他色彩那样早已走下神坛。这是

好事还是坏事？我们应该为此欢欣鼓舞，还是深切忧虑？

<p style="text-align:center">*</p>

本书是一套丛书之中的第六部，也是最后一部，这套丛书的创作出版时间跨度已经超过二十年了。其中前五部分别是：《色彩列传：蓝色》（2000）、《色彩列传：黑色》（2008）、《色彩列传：绿色》（2013）、《色彩列传：红色》（2016）、《色彩列传：黄色》（2019），均由瑟伊（Seuil）出版社发行。与前几部相仿，本书的结构也按照时间顺序编排：这是一部白色的传记，而不是关于白色的百科全书，更不是仅仅立足于当世的关于白色的研究报告。本书力求从不同角度出发，去研究白色从古到今的方方面面，包括词汇、符号象征、日常生活、社会文化习俗、科学知识、技术应用、宗教伦理、艺术创作、徽章标志和舞台表演。号称以色彩历史为主题的书籍已有不少，但研究的范围往往仅限于年代较近的过去，研究的主题也仅限于绘画领域，这样的研究工作是非常有局限性的。绘画史是一回事，色彩的历史是另一回事，后者比前者的范围要宽泛得多，而且绝不应该把色彩的历史缩短为现代史。

如同本系列的前五部一样，本书从表面上看是一部专题著作，实则并非如此。任何一种色彩都不可能单独呈现。只有当它与其他的色彩相互关联、相互印照时，它才具有社会、语言、艺术、象征的价值和意义。因此，绝不能孤立地看待一种色彩。本书的主题是白色，但必然也会谈到黑色、红色、

蓝色，甚至绿色与黄色。

这六部书组成的丛书系列，旨在为这样一门学科奠定基石——从古罗马时代到18世纪，色彩在欧洲社会的历史。我为了这门学科的建立已经奋斗了五十多年。尽管读者将会看到，如同我其他作品一样，本书的内容有时会大幅度地向前或向后超出这个时间范围，但我的主要研究内容还是立足于这个历史时期上的——其实这个时期已经很长了。同样，我坚决地将本书的内容限定在欧洲范围内，因为对我而言研究色彩首先是研究社会，而作为历史学家，我并没有学贯东西的能力，也不喜欢借用其他研究者对欧洲以外文明研究取得的二手、三手资料。为了少犯错误，也为了避免剽窃他人的成果，本书的内容将限制在我所熟知的领域之内，这同时也是自1983年以来，我在高等研究应用学院和社会科学高等学院的授课内容。谨在此感谢我所有的学生、博士生、助教和旁听生，他们在课堂内外与我进行了卓有成效的交流，希望这样的交流能够一直持续下去。色彩涉及社会生活的方方面面，与我们每个人息息相关。

> 白与红的对立……

在古代和中世纪，白色可以与红黑两种色彩相互对立。但在印刷书籍和雕版图画出现之前，白红对立比白黑对立更加常见。这种对立的历史非常悠久，直到20世纪还存在于艺术和日常生活中。

马克·罗斯科（Mark Rothko）：《无题》，1969年，私人藏品

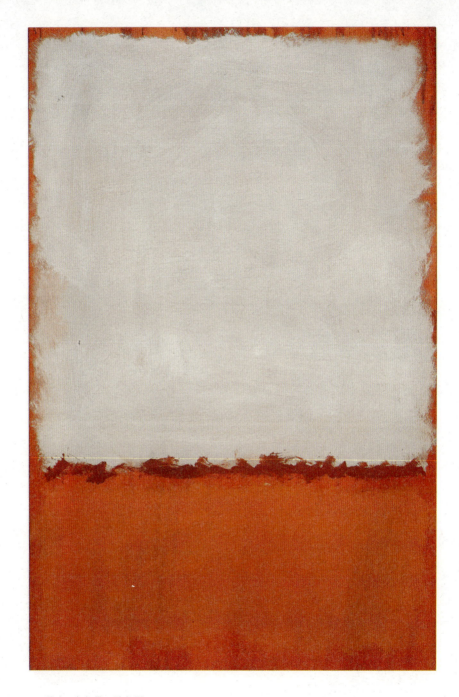

9　导言　白色是一种色彩

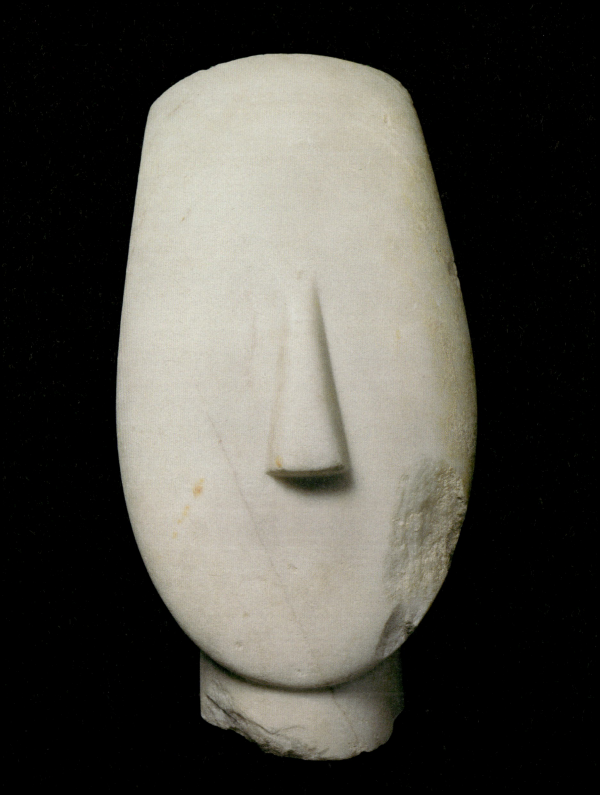

1...
神之色彩
从远古到基督教早期

< 克罗斯岛的雕像头部（公元前3000—前2000年）......

克罗斯岛位于小基克拉泽斯群岛的中心，在该岛上发现的这个大理石头部属于一座女神雕像的一部分，但这位女神的身份和职能尚不明确。这个头部呈U形，风格简练优美，纹理平滑，断代为青铜时代早期，大约公元前2700—前2400年。整座雕像高约1.5米，呈现裸体站立的女性形象，双臂交叉于胸前，双腿并拢，双脚绷直。流传至今的这个头部高度为27厘米。在白色大理石上，原本很有可能覆盖着彩色颜料。

巴黎，卢浮宫博物馆，古希腊、伊特鲁里亚和古罗马文物部

定义什么是"色彩"是很不容易的。首先，随着时间的推移，色彩的定义有非常大的变化，即便将范围限定于当代，全球各地的人们依然对色彩具有不同的理解和认知。每一种文化对色彩都有自己的概念，而这些概念是建立在该文化所处的地域和气候，建立在其历史和传统之上的。从这个角度讲，西方人对色彩的认知绝非权威，更不是"真理"，只是诸多认知方式之一而已。此外，在西方人中，对色彩的认知也绝不是一元的。所以我才会经常参加一些以色彩为主题的跨学科研讨会，与会专家来自社会学、语言学、人类学、历史学、化学、物理学、绘画、音乐等各领域。我们都很高兴能共聚一堂，讨论色彩这一共同关注的主题。然而过不了多久，我们就意识到彼此所说的并非同一件事物：每位专家对色彩都有自己的定义、分类、信仰和感悟。在大多数词典里，我们也能观察到类似的分歧，以及在色彩定义方面的不统一：词典的编纂者无法在短短数行文字之内，为色彩下一个清晰、准确、容易理解的定义。色彩的定义往往企图竭尽其言，所以总是冗长而晦涩，而且还不见得完整。有时这个定义还会具有误导性，或者对普通读者而言难以理解。无论在法语还是其他各种欧洲语言里，能够符合读者期待、完善定义"色彩"一词的词典都很罕见。

如果说定义色彩殊为不易，那么定义白色就更难了。词典上通常写道：白色是牛奶、百合花、雪的颜色，这当然没错，但这并不是真正的定义。[1] 也有人将白色定义为日光的颜色，它能够通过棱镜散射为光谱，从而生成各种不同的单色光，但这样的定义恐怕只有物理学家才能接受。人文科学能够对此做出什么样的贡献呢？答案是毫无贡献。物理学、化学、神经学意义上的色彩，与历史学、社会学和人类学意义上的色彩不是同一个概念。对于后者而言，或者从更宽泛的意义上讲，对于一切人文科学而言，色彩首先应该被定义为一种社会行为，也应该作为社会行为来对其进行研究。"造就"了色彩的并不是自然，也不是人眼和人脑，而是社会。社会规定了色彩的定义及其象征含义，社会确立了色彩的规则和用途，社会形成了有关色彩的惯例和禁忌。总之，色彩课题必定属于文化课题。

所以当我们论及色彩时，首先要研究的是词汇和语言的历史，是颜料和染料，是绘画技术和染色技术。然后我们还要研究色彩在日常生活中、价值体系中、法律政令中的地位。最后我们要研究与色彩相关的伦理道德、宗教象征、科学家对色彩的思辨、艺术家对色彩的创作和感悟。值得探索和思考的领域有很多，也向研究者提出了五花八门的问题。从本质上讲，色彩研究是一个跨学科、跨文献的领域。

但与其他学科相比，有几个学科对研究色彩更有用，也更可能取得成果。其中包括词汇学，也包括对服装、符号、法规、纹章的研究，在这些学科里，色彩往往起到分类工具的作用。色彩的首要功能就是分类，以及由此延伸的分级、搭配、对比和区别。色彩可以用来对人分类，对事物分类，对动物和植物、个体和群体、地点和时间分类。在此过程中，与我们的普遍观念相悖的是，在大部分社会里用于分类的色彩数量是很有限的。在欧洲，很长一段时期里，有三种色彩的使用频率远高于其余，那就是白色、黑色与红色。换言之，从历史、社会和符号象征的角度看，就是白色及其两种对立色彩。

从自然到文化

我们不可能完全了解史前人类是如何认识白色、看待白色、使用白色的。但我们可以想象，在史前人类生活的自然环境里，各种白色调是相对丰富的，至少比红色和蓝色更加丰富：存在于自然界里的各种白色的植物和矿物；某些动物拥有的白色皮毛和羽毛；用于制造武器、工具、日常生活用品的动物獠牙、角、骨头、象牙；海边和河边的白色贝类；白色的土壤、岩石、白垩质的峭壁；月亮、星星等天体；白云、闪电、冰雪等与气候和地理相关的自然现象。在我们现代人眼中，这些白或近白的色调可以归为一类。但是，旧石器时代的人类也是这样认为的吗？他们面对上述五花八门的自然元素，是否产生了某种概念，意识到这些自然元素唯一的共同点是它们的颜色相同？对这个问题，我们没有确定的答案。同理，人类或许很早就将白天与光辉、光明等概念联系在一起，但没有任何证据显示，类似的联系也扩展到了与之色泽相近的动物、植物和矿物方面。那么，在日光与石灰岩、百合花、羔羊毛等事物之间，究竟存在着何种联系呢？初步来看，没有任何联系，至少在白色的概念出现并普及之前没有联系。

要圈定白色概念出现的年代也是很困难的。是在旧石器时代早期吗？我们在这个时代的墓穴里找到了最早的使用彩色颜料的痕迹以及相应的器具。

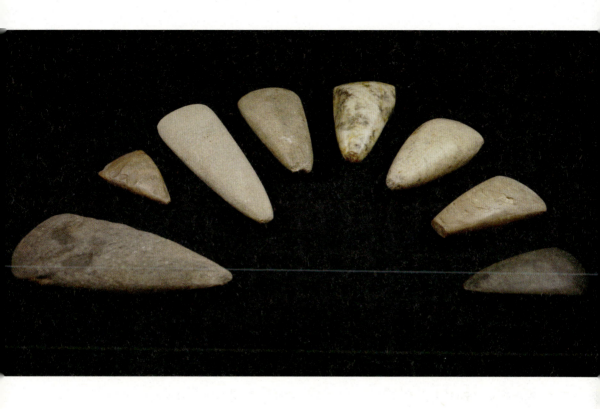

抛光石斧

在新石器时代，人类从游牧变为定居，开始发展农业，这推动了工具的进步。人们用更加坚硬的石头来制作斧身，并且经常对其进行抛光打磨，令石斧的刃口更薄更锋利，也更耐久。但抛光打磨的工作十分麻烦，耗时很久，若要将整个工具的各个表面全部抛光就更麻烦了。所以这些石斧很可能不是人们真正使用的工具，而是用在仪式上，起到某种象征权力的作用。

法国莫尔比昂省普洛埃默市出土的石斧（约公元前4500—前4000年）。卡尔纳克，史前文明博物馆

这些颜料被涂抹在卵石和岩壁之上，其中红色占据主要地位，但白色也不罕见。另一种可能性是新石器时代，这时人类部落开始定居下来，出现了最早的纺织和染色工艺，那么最早的色彩概念和分类也是在这时诞生的吗？起决定性作用的究竟是颜料还是染料？二者诞生的年代差距非常大，达到了数万年之久。早在懂得染色之前很多年，人类就懂得绘画了。但绘画是否意味着人类已经开始对色彩进行思考和分类，意味着人类具有红色、白色、黑色、黄色的概念？有可能，但很难证明。

不管怎么说，白色是人类最早制造出来的颜料之一，这一点是毋庸置疑的。白色颜料最初用于在人体上作画，然后用于在卵石和岩石上作画，后来又用于在洞窟的岩壁上作画。对于最早的白色人体绘画，我们一无所知，但我们可以推测，这种绘画是使用白垩或者高岭土（白色黏土）作为颜料完成的，其作用为防晒、防病、防虫，甚至还包括辟邪。但是，与其他色彩形成组合或对照后，白色很可能也具备了一定的分类功能：标记不同的氏族部落，建立尊卑等级制度，或许还能区分不同的性别和年龄段。[2] 无论如何，这些都仅仅是猜测而已。

相对更加可靠一些的，是以工具、容器等器具上残留的少量白色颜料痕迹为基础的研究。作为物证，我们可以找到少量留存至今的白垩、方解石[3]和高岭土[4]的痕迹，但与赭石留下的黄色、红色、棕色痕迹相比要少得多。在洞窟壁画方面也是如此，与器物相比，史前时代的洞窟壁画色彩更加丰富，也具有更高的研究价值。但是平心而论，这些距今三万三千至一万三千年的洞窟壁画上出现的色彩数量还是很有限的，即便是肖维（Chauvet）、科斯奎

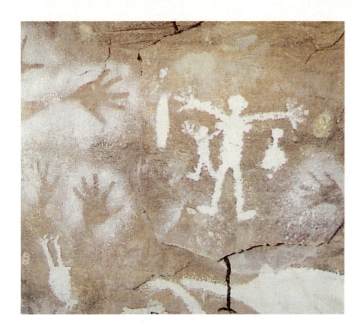

阴阳手印 ……

在史前的岩石壁画和洞窟壁画上,手印相对常见,分为阴阳两类。这些手印的颜色各异,其中白色手印(滑石粉、白垩、高岭土)是最多的。其中四分之三是左手印,但很难理解其意义。

谢伊峡谷,亚利桑那

(Cosquer)、拉斯科(Lascaux)、阿尔塔米拉(Altamira)这几个最著名的洞窟也是如此。与晚些时候的绘画作品相比,史前洞窟壁画使用的色彩要少得多,其中大部分是黑色和红色,偶尔还能见到一些黄色、橙色和棕色。白色是相对罕见的,而且年代似乎也更近。洞窟壁画使用的白色颜料依然来自白垩和煅烧后的高岭土,还有更加罕见的石膏和方解石。至于绿色和蓝色,它们在旧石器时代的壁画上是完全找不到的。

同样,经过实验室分析我们发现,与红色和黄色类似,在某些白色颜料中添加了一些我们今天称为填料的物质,以提高其遮盖性、改变其反光度或提高颜料在石壁上的附着能力,这些填料包括滑石粉、长石、云母、石英和各种油脂。毫无疑问,这些加工过程涉及化学。将木头煅烧碳化当作黑色画笔使用,是一种相对简单的技术。但是从土壤中提取块状的高岭土,将其清洗、稀释、过滤、煅烧,用研钵和研杵研磨成细碎的白色粉末,最后再将这种粉

末与白垩、植物油或动物油脂混合,得到能够良好地附着在岩壁表面,具有不同色调的颜料,这可是一项非常复杂的技术。早在公元前 30000—前 15000 年,在洞窟岩壁上作画的原始人类就已经了解并使用这项技术了。[5] 这意味着原始人类完成了从自然到文明的进化。

其实,存在于自然界的并不是数量有限的色彩,而是成百上千种不同的色调。人类慢慢学习着观察它们,对它们进行辨别、区分和利用:通过颜色辨认可食用的果实、危险的动物、肥沃的土地、洁净的水等等。从严格意义上讲,对于历史学家而言,这些色调还不算是真正的色彩。从历史学、人类学和语言学的角度看,只有当原始人类开始将他们在自然环境中观察到的各种颜色划分为若干个相互独立的色系,并对这些色系加以命名时,色彩的概念才真正地出现。所以,色彩的诞生可以说是一种物理现象,也可以说是一种生理现象,但它必定是一种文化现象,而不是一种自然现象。在不同社会里,色彩诞生的年代和进程有很大的差距,与地域、气候、现实需要和象征需要以及审美观念都有关系。[6]

每种色彩诞生的年代也不尽相同,在这个缓慢而复杂的进程中,在欧洲最早诞生的应该是红、白、黑三大色系。当然,这并不意味着黄、绿、蓝、棕、灰、紫等其他颜色当时都不存在,但它们成为"色彩"——在认知上抽象为概念并且被社会认可的色系——的年代要更晚,有的色系要晚得多(例如蓝色)。这就是为什么,直到距今相当近的年代,红—白—黑三色体系依然在很多领域具有比其他色彩更加强烈的象征意义。[7] 在这个三色体系中,红色或许比白色和黑色诞生得更早。事实上,红色是欧洲人最早学会制造并使用的色彩,

从旧石器时代起就用于绘画，到新石器时代又用于染色。红色也是第一种与固定的、通行的象征意义联系在一起的色彩，它象征着力量、权力、暴力、爱与美，从而在古代社会里发挥着极为重要的作用。红色凌驾于其他色彩之上的这种地位，也能解释为什么在某些语言里，用同一个词语既能表示"红色的"，也能表示"彩色的"或"美丽的"。[8] 随后，白色与黑色也加入了红色的行列，它们三者共同组成了第一个三色序列，而最古老的色彩体系正是围绕着这个三色序列建立起来的。在《圣经》以及各种古代神话传说、寓言故事、地名、人名、词汇词源之中，都能找到大量例证。[9] 绿色和黄色较晚才加入这个原始色彩序列，具体加入年代在不同地区也有变化，但大体上不会早于古希腊古罗马时代。至于蓝色，直到中世纪中期才成为真正意义上的色彩，与其他五种色彩处于同等重要的位置。[10] 当然，这并不意味着在此之前蓝色就不存在，但那时人们并没有将蓝色系中的各种色调归为一类，也没有为它命名，令其成为脱离物质载体的抽象概念。

 至于白色，其概念似乎很早就已产生，并被归为一个色系。白色概念的诞生比文字诞生的年代还要早得多，甚至可能比新石器取代旧石器的深刻变化还要早。通过对颜料制造的研究和对洞窟壁画色彩分布的研究，我们可以假设，自旧石器时代晚期开始，如同红色和黑色一样，白色已经成为一个色系，或者说一个概念，而不仅仅是自然界中存在的大量色调和色泽而已。以我们目前的知识水平，对于白色的早期历史只能谈到这里，但这些知识已经不少了。

拉斯科洞窟的巨大公牛 ……

拉斯科洞窟的"公牛大厅"因石壁上画着五头巨大公牛而得名,此外还画有野马、鹿、"独角兽",或许还有一只熊。如同旧石器时代的其他壁画一样,拉斯科洞窟壁画使用的色彩十分有限,只有红色系、黑色系、棕色系和黄色系的一些色调。此外还有少许白色,颜料为白垩或高岭土。

拉斯科洞窟(多尔多涅省),公牛大厅(局部),约公元前 17000—前 16000 年

月亮与祭拜

月亮或许是人类最早崇拜并祭祀的神灵，早于太阳、风、雷电、海洋以及其他一切自然力量。古人看到，月亮的光辉驱散了黑暗，古人观察到月亮的起落、圆缺、明暗、盈亏以及它的消失与重新出现。通过这些观察，古人认为月亮是某种超自然的存在，其居所在天穹之上，对地面上的一切生灵拥有神秘而强大的影响力。所以人们祭拜月亮，以获取月亮的庇佑，避免将其触怒而导致灾祸。[11] 到了晚一些的年代，月亮才与太阳成为一对组合，再后来人们才了解月亮自身并不会发光，它只能反射太阳的光线。从这时起，月亮或多或少地成为太阳的附庸，在传说里作为太阳的妻子、姐妹或女儿出现，但它依然保留了圆缺、盈亏等显著特点。此外，虽然在许多传说里月神以女性形象示人，但男性的月神也不罕见。时至今日，我们在词汇学里还能

> 狩猎女神狄阿娜 ……

阿耳忒弥斯（在罗马神话中称为狄阿娜）是阿波罗的孪生姐姐。正如阿波罗身为太阳神一样，狄阿娜则是月神。所以，她与白色和黄色的关系非常紧密。在古希腊，有许多祭拜阿耳忒弥斯的神殿，其中的女祭司都身穿黄衣。在古罗马，狄阿娜的女祭司则穿白衣。如同阿波罗一样，绘画作品中的狄阿娜也拥有诸多形象特征，例如在这幅画里可以见到的银弓银箭。

斯塔比亚附近，瓦拉诺山丘，阿里亚纳府邸内的壁画，约公元前 1 世纪。那不勒斯，国立考古博物馆

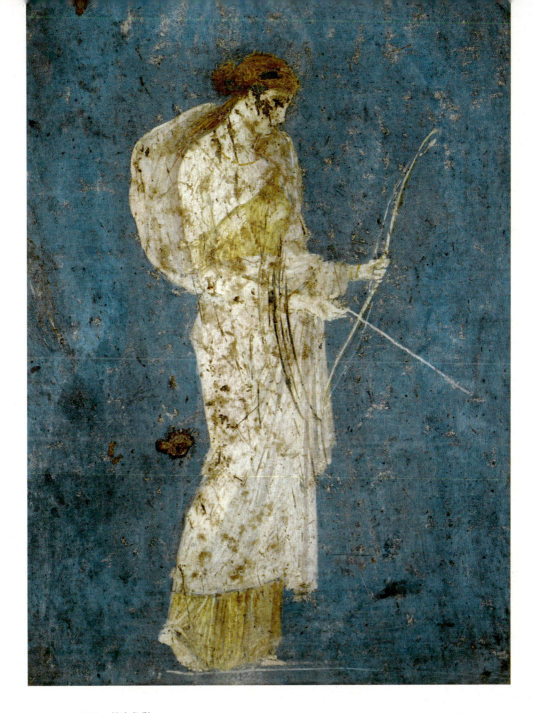

013　神之色彩

够找到这方面的线索。例如在德语里，der Mond（月亮）是阳性名词而 die Sonne（太阳）则是阴性名词。而在北欧民族的古老传说，例如日耳曼传说和斯堪的纳维亚传说中，月神玛尼（Mani）通常是一位男性神祇，他用白色的光辉为夜间的舵手和旅行者指引道路。在诸神黄昏之战（Ragnarök）时，玛尼被巨狼哈提（Hati）吞噬，那是一只可怖的黑狼，它将毁灭一切白色的事物。[12]

对于历史上最早的拜月宗教，我们一无所知。要等到新石器时代，人类从游牧变为定居，才留下了一些祭拜仪式和天文历法的遗迹。在这方面的考古学发现使我们理解，为什么最早的历法是阴历而不是阳历。的确，与太阳相比，月亮的变化周期是比较容易观察的。在文字出现后，月亮具有了极其丰富的象征意义，关于月亮的神话故事和众多传说可以帮助我们了解这一点，也有助于我们理解它与时间周期、夜晚世界、古代河流、生育和繁殖，尤其是与白色的联系。[13] 月亮是最有代表性的白色天体，它令我们在黑夜间得以视物。与白色一样，月亮是生命、知识、健康与和平的源泉。与之相反，黑色与黑夜则是恐惧、未知、不幸和死亡的源泉。[14]

古人对月亮的观察非常详细：他们不仅测算它的盈亏周期，还测算它的光线强度、颜色饱和度和月食的周期。[15] 有些人认为，月亮上是有生命的，认为月亮上的暗斑就是栖居在那里的动物。[16] 在一些传说故事里，某些神奇生物是从月亮坠落到地面的，例如赫拉克勒斯（Héraclès）十二伟业之中的第一项任务，就是击败巨狮尼密阿（Némée），而这头巨狮据说就是从月亮上掉下来的。据说它是月亮之子，所以它的皮毛刀枪不入，并且像月亮一样纯白。

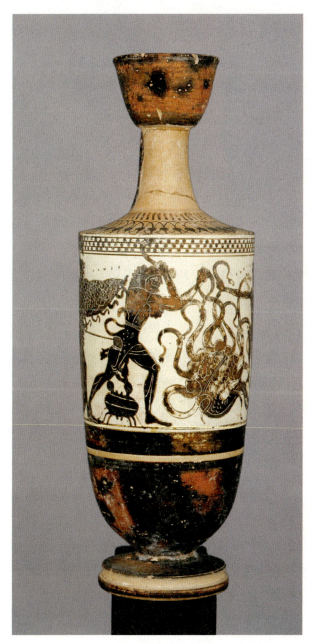

赫拉克勒斯与勒拿湖的许德拉 ……

许德拉（Hydra）是勒拿湖沼泽里的多头怪兽，也是该地区的霸主，它的生命力强悍，头被砍下来还能再生。阿尔戈斯之王欧律斯透斯（Eurystheus）交给赫拉克勒斯的第二项任务就是将这头怪兽杀死。图中是一个用来盛放身体护理精油的细颈长瓶，它的外壁显示的就是赫拉克勒斯在侄子伊奥劳斯（Iolaos）的帮助下，与许德拉交战的故事。

雅典白底细颈瓶，约公元前525年。迪奥斯福斯画家制，巴黎，卢浮宫博物馆

赫拉克勒斯无论用棍棒还是弓箭都无法伤害它，最后只能用手臂将它勒死。

在希腊神话中，有两位女神皆有月神之名：一位是塞勒涅（Séléné），这是一位非常古老的女神，她象征的是作为天体的月亮；[17] 另一位则是阿耳忒弥斯（Artémis），她是太阳神阿波罗（Apollon）的姐姐，如同阿波罗一样，阿耳忒弥斯拥有诸多神职和象征意义，而在象征月亮方面，她象征的更多是月光而不是天体本身。但随着时间的推移，阿耳忒弥斯的象征范围不断扩大，到了希腊化时代这两位女神的形象逐渐融合。[18] 再后来，真正意义上的月神崇拜逐渐隐没了，与日神相比，月神的地位不断降低。所以，到了罗马神话里，对应阿耳忒弥斯和塞勒涅的两位月神，狄阿娜（Diane）和露娜（Luna）的地位就降低了很多。相反，日神索尔（Sol）在罗马宗教里取得的地位远高于希腊时代，尤其是罗马帝国时期，因为此时的罗马宗教深受来自东方的信仰影响。例如密特拉（Mithra）信仰，这是一个源自东方的教派，人们往往以为密特拉教崇拜公牛，其实他们崇拜的是太阳。

《圣经》反对崇拜月亮（申命记4，19；17，3；列王记下23，5），并且着重指出，月亮并非神，只是神的造物而已，必须服从神的命令。月亮的作用是照亮黑夜，计算日期、季节和年份（《创世记》1，14—16；《耶利米书》31，35；《诗篇》136，9）；如果月亮变得昏暗则意味着神的愤怒（《以西结书》32，7）。《以赛亚书》（3，18）斥责妇女不该佩戴月牙形状的饰品；而《约伯记》则强调，约伯与他人不同，他从未向月亮做出飞吻的手势以表示崇拜。[19]

后来，基督教与各种信仰太阳和月亮的宗教开战，在基督教的教义里，日与月都不具有神性，它们只是两个光源，环绕着在十字架上受难的基督。

尤其是月亮，基督教对它表示强烈的猜疑和拒绝，或许是因为在那些信仰基督教程度较低的地区，例如乡村，月亮长久以来都是诸多迷信思想的源泉，而这种现象一直持续到距今相当近的年代。在基督教的符号象征体系中，月亮的象征意义往往是负面的，它对人的生命健康有害，令人变得三心二意、焦躁不安，甚至陷入疯狂；在法语里，lunatique（反复无常的）一词的本义即为"受月亮影响的"，因为月亮本身的特点就是善变而反复无常。但是，基督教学者们对月亮的否定态度并没有消除与之相关的迷信思想，反而又创造了一些新的迷信观念。直到 19 世纪中期，在欧洲的乡村地区，人们还认为不该长时间地凝视月亮，不该用手指月亮，不该穿白衬衫在月光下睡觉，以及星期一——以月亮命名的日子——或多或少是个不祥的日子。[20]

让我们再回到古代。白色从远古起就成为属于神和祭祀仪式的色彩：无论在埃及、安纳托利亚、美索不达米亚、波斯，还是在大多数《圣经》民族中都是如此，甚至凯尔特人也有类似的习惯，他们的德鲁伊身穿白袍，并且采摘槲寄生的白色果实。这是不是从更加久远的年代传承而来的月神崇拜的遗迹呢？还是仅仅因为白色象征着纯洁，如同百合花、亚麻和牛奶一样？这个问题是无法回答的。但是我们可以观察到，包括宙斯在内，古希腊神话里的各位天神全都是身穿白袍的形象，而各位地神（冥王哈迪斯、地火之神赫淮斯托斯）的衣着往往则为深暗色彩，在这一点上希腊神话与近东和中东的各种神话传说是一致的。[21] 神祇的属性，或者化身的形象往往与其衣着是一致的。当宙斯在一片沙滩上将腓尼基公主欧罗巴（Europe）掳走时，他化身为一头俊美的白色公牛，神态安静驯服，以免将年轻的公主吓跑。同样，为

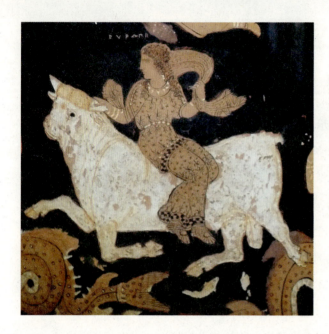

白牛掳走欧罗巴……

欧罗巴是腓尼基公主,以美貌著称。为了接近她,宙斯化身为一头俊美而温顺的白色公牛,以免惊吓到她。年轻的公主莽撞地登上了牛背。于是她被化身为白牛的宙斯掳走,带到克里特岛,在那里失身于宙斯。他们生了三个儿子,其中有未来的克里特国王米诺斯。

双耳爵(局部),阿斯特阿斯画家制,约公元前 350—前 320 年。帕埃斯图姆(意大利坎帕尼亚),国立考古博物馆

了与廷达瑞俄斯(Tyndare)的妻子——斯巴达王后勒达(Léda)——私通,宙斯化身为一只"羽毛洁白胜雪"的天鹅(奥维德语)。勒达因而受孕,生下海伦(Hélène)和波鲁克斯(Pollux)。

 如同宙斯以及大部分奥林匹亚诸神一样,古希腊神庙里侍奉神祇的男女祭司也身穿白袍。唱圣歌的歌者、献祭仪式上的侍者,乃至僧侣和普通信徒都偏爱白袍。古希腊的神像往往也身披白袍,献给神的祭品包括洁白无瑕的亚麻织物、白色的花朵和白色皮毛的动物。如果动物皮毛上有瑕疵不够洁白的话,人们会先涂上白垩将瑕疵遮盖,然后才进行宰杀献祭。到了希腊化时代,受到亚洲和埃及一些祭祀仪式的影响,在希腊的某些神庙里,在祭祀阿耳忒弥斯时偶尔会用黄色代替白色,而祭祀伊希斯(Isis)时会用黑色代替白色。但这种变化的影响范围十分有限,最常见的情况始终是男女祭司全部一身白袍。后来到了古罗马时代,侍奉灶神维斯塔(Vesta)的贞女也始终以白袍形象示人。

在古希腊的诗歌中，通常将女神的面容和手臂描写为白色。在当时，肤白是美貌的标准之一，流传至今的绘画作品也显示出这一点。上流社会的女性也按同样的标准来评判相貌：她们的面容和手臂应该尽可能地呈现白色，以区分于那些在户外生活和劳作、皮肤发红发暗的农民。如有需要，她们还会用一种以石膏或白铅为原料制作的胭脂抹在脸上和身上，以遮盖身上的瑕疵，或者避免被太阳晒黑。希腊人崇尚白皙、光滑、色泽均一的肤色，鄙视的则是深暗、粗糙、红润和驳杂的肤色。

在柏拉图《对话录》的多个篇章里，他曾解释过为何白色是至纯至美之色，以及为何白色是最适合祭祀神灵的色彩。柏拉图反对奢侈，反对染色、化妆和一切人为的粉饰，反对改变自然，他认为这些都是不得体、不道德的行为。所以对柏拉图而言，"白色"与"未染色"似乎成了同义词。

> 美是简单、纯粹、无杂质的，通过色彩和特立独行的品位满足人类的虚荣心，这不是美……企图借助服饰自我美化，是一种邪恶、虚伪、低劣、奴性的行为；化妆就是使用各种欺骗性的伎俩，改变人体天然的形状、质地和颜色。[22]

> 在各种色彩之中，白色是最适合奉献给神的，尤其是献祭给神的织物，以及神庙内祭司们的衣着，都应该是白色的……染过色的织物只适合在战争中使用。[23]

此外，在柏拉图眼中，画家的工作并不比染色工匠高尚多少，他们巧妙

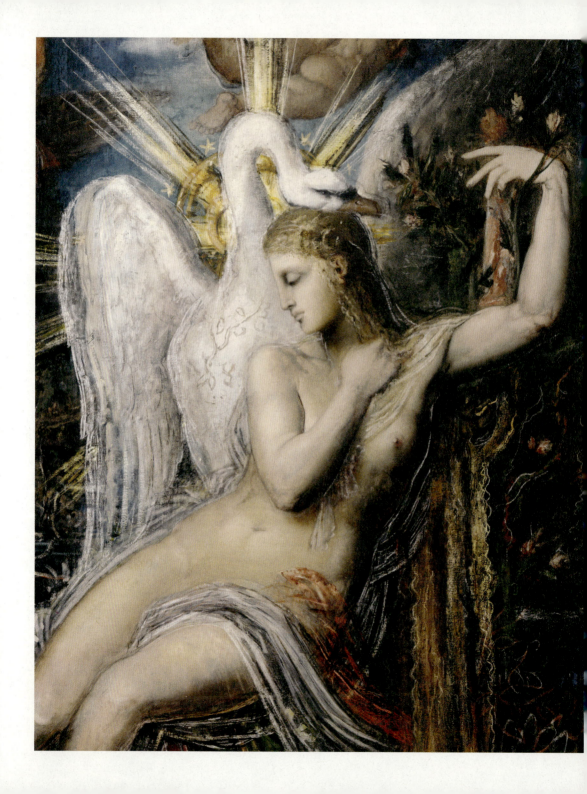

地利用人眼的视觉缺陷，使用色彩给观众造成错觉，不仅扰乱了目光，也迷惑了心灵。柏拉图认为，色彩总是具有欺骗性的，因为它就像一层外壳，掩盖了事物的样貌，令人无法看到人和事物真正的、简单的本质。色彩是邪恶的假象，应该予以摒弃。[24]

< 勒达与白天鹅

勒达是斯巴达国王廷达瑞俄斯的妻子，宙斯为了诱惑她而化身为一只巨大的白色天鹅，这个传说故事令许多艺术家获得了创作的灵感。大部分表现该场景的作品都突出了肉欲，甚至显得十分色情。但古斯塔夫·莫罗（Gustave Moreau）的这幅作品则相反，他采用象征的手法模仿了"圣母领报"或"圣母加冕"的构图：天鹅代替了圣母画像中的白鸽，而勒达在画面中虽然裸体，却有几分神似圣母玛利亚。

古斯塔夫·莫罗，《勒达》，1865—1875。巴黎，古斯塔夫·莫罗博物馆

错误印象：白色古希腊

研究古典时代的历史学家和考古学家曾经认为，古希腊是一片白色的世界，他们多次强调、复述并评论这样的观点。他们认为，柏拉图的色彩观念反映了当时的主流意见。从 18 世纪起，在这些学者的影响下，人们心目中诞生了"白色古希腊"这样一个幻象——我是从菲利普·若凯（Philippe Jockey）一本著作的标题里借用了这个词语的[25]——这个幻象不仅欺骗了某些学者，也欺骗了公众，直到近年来才逐渐被打破。不，古希腊并不是白色的，古希腊人对色彩的爱好并不单一，他们的世界是五彩缤纷、对比鲜明的。无论在上古希腊时代、伯里克利（Périclès）时代还是希腊化时代，希腊人都钟爱丰富而鲜艳的色彩，他们用各种色彩来装饰墙壁、石柱、庙宇和神像。白色古希腊只是一幅虚假的幻象而已，同理，古罗马也不像我们认为的那样朴

> **古城遗迹**

夏尔·佩西埃（Charles Percier，1764—1838）是拿破仑一世的御用建筑师，当他第一次来到罗马时，用素描加水彩的方式画了大量的当地宫殿、别墅和古迹。他不仅在罗马城里作画，也在罗马周边的乡村里创作了很多幅素描水彩画，其中有不少都以古城遗迹作为题材。与纯素描相比，经过水彩着色的画面更加生动，更能表现不同的体积效果。

夏尔·佩西埃，《海滨别墅》，素描水彩画，1797 年。巴黎，卢浮宫博物馆，素描陈列馆，Inv. XIII, B 928

素无华。

在19世纪初,有几位年轻的考古学家提出,古希腊的寺庙建筑、浮雕岩壁、神像雕塑,原本都是彩色的,有些还是鎏金的;如今的考古发掘和研究借助日益先进的技术手段,证实了他们的观点。这些年轻的考古学家曾前往希腊旅行,他们在神庙废墟的墙壁上、残破损毁的雕像上找到了许多颜料的遗迹。他们将相关的考察报告发给了伦敦、巴黎、柏林科学院的著名学者,但那些著名学者却贸然否定了报告的内容,因为"彩色的"古希腊虽然是实地考察得出的结论,却不符合他们对古希腊的想象。[26] 于是专家们继续宣扬白色的、朴素的、洁净无瑕的这样一个古希腊的幻象,似乎它从未受到蛮族和东方那种华丽审美的影响。这样的错误观念又持续存在了数十年,至今仍然很有市场。我们在一些明信片、旅游手册甚至博物馆里都能看到:白色的考古遗址、白色的帕特农神庙——希腊的标志性建筑,以及被岁月洗去一切色彩的白色大理石雕像,这些雕像在夏日的烈阳下熠熠生辉,仿佛从古至今一直是这样一副纯白色的面貌。同样,戏剧、电影、文学和漫画都在持续地宣扬白色古希腊的幻象,经过了这么多年,这种幻象早已深入人心,似乎是无法打破的。

但是,历史学家和考古学家经过研究,揭示出来的事实则完全是另一副模样。[27] 这些研究告诉我们,在古希腊的庙宇和公共建筑内外,包括所有的雕像,一切原本都是彩色的;不仅如此,我们还发现,负责着色的画师的薪水通常高于雕塑师,有时甚至高于建筑师。画师们为浮雕着色,为檐壁着色,为三角楣着色,为雕像着色,他们负责完成建筑和雕塑的最后一道工序,在神祇、英雄和一切人物形象上画龙点睛。同样,在建筑元素上精心绘

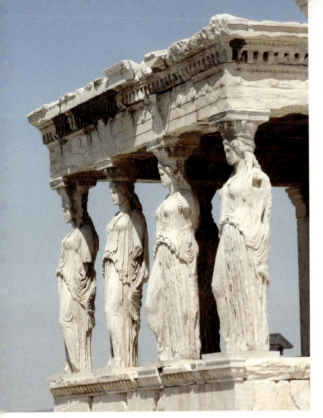

厄瑞克忒翁神庙的女像柱 ……

厄瑞克忒翁神庙是雅典卫城上的一座神庙，位于帕特农神庙以北，建于公元前5世纪末。该神庙内有数尊神像，其中一座是传说中雅典国王厄瑞克透斯的雕像。在神庙南侧有著名的女像柱门廊，门廊的六根石柱被雕刻成年轻女性的形象。如今我们在神庙看到的都是现代复制品，复制的是原版石像上着色剥落之后的状态。六尊原版之中的五尊收藏在雅典卫城博物馆，还有一尊在不列颠博物馆。

雅典，厄瑞克忒翁神庙，女像柱门廊

制的色彩通过搭配、对比、呼应、交错等技法，可以起到突出重点、区分层次、制造节律和运动的效果、将整体空间划分为不同区域等作用。除色彩之外，古希腊人也经常使用黄金，尤其是用在神像上。最贵重的神像是实金制造的，或者用象牙嵌金〔这种雕像有一个专门的名称，叫克里斯里凡亭（chryséléphantin）雕像〕，偶尔也会见到银像。较低一个档次的是包金箔的雕像，再低一个档次的则是镀金铜像。在古希腊，属于诸神的庙宇是一个光辉、灿烂、闪耀、华丽的世界。人们将一切最美的事物奉献给神庙，不惜花费巨额资金对神庙里的壁画和神像进行维护和翻新。这方面的开销有些来自捐赠，有些来自税收，由专门负责宗教事务的官员进行管理。[28] 如果神像上的色彩

消褪、剥落或污损，显露出内部的白色大理石，则意味着对神不敬，意味着官员玩忽职守，甚至意味着社会动乱。相反，丰富的色彩意味着对神的虔敬，意味着规范、秩序、国泰民安。但是，希腊人使用的色彩虽然丰富，但并不驳杂，这一点有别于邻近地区的蛮族，例如波斯人、米底人、色雷斯人、加拉太人（小亚细亚的凯尔特民族），也有别于更遥远的亚洲民族，尽管后者带来了一些希腊人不熟悉的色彩和不习惯的搭配。在希腊人的认知中，丰富的色彩与驳杂的色彩是截然不同的两回事。前者是规则的、和

陶制彩色小雕像 ……

在希腊化时代的遗迹中，发掘出大量的陶制女性小雕像。其中有些是用于祭祀的女神像，另一些是纪念性或用于陪葬的雕像，还有一些仅仅是用于欣赏或装饰的艺术品。这些雕像全部都是经过着色的，其中大部分还有颜料的残留痕迹。

陶制抱婴女像，出自小亚细亚（米里纳？），公元前2世纪。纽约，大都会艺术博物馆

谐的、悦目的；后者是不规则的、纷乱的，会令眼睛和心灵都感到不快。[29]

同理，在古希腊人眼中，白色与白色也不一样，柏拉图的观点有一定代表性——他推崇亚麻的本白色，而不是各种人工染料染出来的白色。在古希腊人眼中存在两种白色：一种是纯净的、均一的、明亮的白色；另一种则是黯淡的、肮脏的、灰蒙蒙的白色。前者象征智慧和庄重，而后者则令人联想到污浊、疾病和死亡。当然，这两种白色只在织物和服装上有所区分，而墙壁、三角楣、石柱和雕像上则不存在这样的差别。为了符合希腊人的品位和习俗，石头上必须鎏金，或者绘制丰富而鲜艳的色彩。

近期在马其顿（Macédoine）和萨洛尼卡（Thessalonique）又发掘出壮观的圣殿、庙宇和宫殿，这些发现明确地告诉我们，古希腊在使用色彩方面绝不贫乏。无论是卧室、睡床、石碑、御座、王室使用的家具，还是室内和室外的墙壁，包括以人像雕饰的长檐壁在内，无论材质是普通石头、大理石还是金属，一切都是着色的。近三四十年来，类似的发现不止一例，刷新了我们对古希腊色彩使用的认知。[30] 这些发现告诉我们，古希腊人使用的色系远不止普林尼（Pline）和追随其后的历史学家们所说的那样，只有白、红、黑、黄四个，而是达到十一个之多，而且这十一个色系之中的每一个都借助颜料的混合以及覆盖薄釉等方法衍生出大量的色调。白色在其中并不占据主导地位，只是诸多色彩之中的一员而已。

白色古希腊是一个由来已久的错误观念，早在古罗马时代就已经四处传播。古罗马人对古希腊的文化和艺术十分倾慕，因此自公元前1世纪起，他们就仿制了大量古希腊风格的雕像。这些雕像通常以白色大理石制成，但古

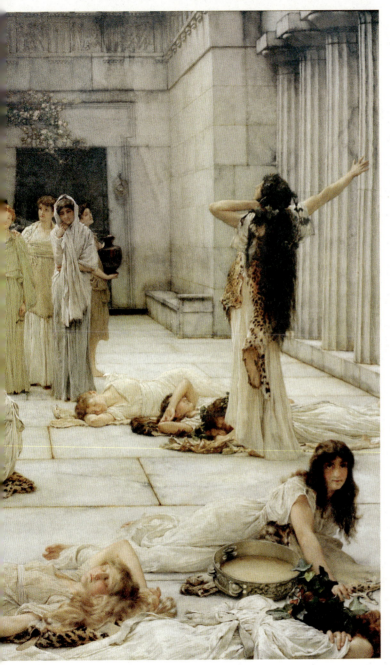

泰里亚德的苏醒 ……

泰里亚德(在罗马称为巴刻香特)是酒神狄俄尼索斯的女祭司,她们在狂饮、狂舞和狂欢中获得神启。画家捕捉了德尔斐附近的一个广场上,女祭司们经过一夜的放纵后,第二天清晨苏醒时的场景。画面里的女祭司们身穿白袍,姿态放荡。与出门到市场上购物的良家妇女形成鲜明的对比。

劳伦斯·阿尔玛-塔德玛爵士(Sir Lawrence Alma-Tadema),《阿姆菲萨的女子》,1887年。威廉斯敦,克拉克艺术中心

罗马人没有像原版那样为这些雕像着色。[31] 流传至今的其实往往是这些古罗马仿制品，而不是古希腊那些以石头、青铜或象牙为材料的原版。自15世纪起，这些古罗马仿制品被收集到意大利，然后人们又对它们进行了新一轮仿制。在整个近代，受一轮又一轮的仿制品影响，人们便以为古希腊雕像全是以白色大理石制成的，而且大理石上光洁无饰，没有任何色彩。人们所了解的波利克里托斯（Polyclète）、克勒西拉斯（Crésilas）、普拉克西特列斯（Praxitèle）、斯科帕斯（Scopas）、利西普斯（Lysippe）等著名雕塑家的作品，往往只是仿制品而已。而且在很长一段时期里，没有人想过这些雕像的原版未必是以大理石制成的，更没有人想过雕塑家会与画师合作，由后者完成作品的最后一道工序。后人常常赞叹这些雕像所谓的洁白无瑕，而这是非常荒谬的。

这方面的典型例子是波利克里托斯的《执矛者》(*Doryphore*)，其原版为青铜像，但我们如今能见到的是它的大理石仿制品，出土于庞贝古城遗址；类似的还有米隆（Myron）的《掷铁饼者》(*Discobole Lancellotti*)，原版同样为青铜像；最著名的则是普拉克西特列斯的《尼多斯的阿佛洛狄

> 阿尔勒的维纳斯 ……

这座大理石雕像于17世纪中叶在阿尔勒（Arles）出土，是一座古希腊雕像的罗马仿品，其原版据传为普拉克西特列斯的作品，如今已经失传。1684年，弗朗索瓦·吉拉东（François Girardon）将它复原（补全右臂、左前臂和颈部下端），如同其他的古希腊古罗马雕像一样，这座雕像原本也是经过着色和鎏金的，但如今其色彩已经全部剥落，呈现洁白无瑕的大理石外观。这座雕像表现的女神究竟是狄阿娜（阿耳忒弥斯）还是维纳斯（阿佛洛狄忒），这个问题引起了长时间的学术辩论。从18世纪起，学者们倾向于认为她是维纳斯，但其论据并不是很充分。同样，认为其原版作者为普拉克西特列斯的论据也不充分，只是其风格近似普拉克西特列斯的作品。

巴黎，卢浮宫博物馆，古希腊、伊特鲁里亚和古罗马文物部

皮格马利翁与伽拉忒亚……

在《变形记》中,奥维德讲述了雕塑家皮格马利翁爱上自己用"洁白胜雪的象牙"制作的雕像的故事。他祈求爱神阿佛洛狄忒为这座雕像赋予生命。爱神答应了他的请求,雕像变成了一位美女,皮格马利翁为她取名伽拉忒亚并娶她为妻。

让-巴蒂斯特·勒尼奥(Jean-Baptiste Regnault),《爱上雕像的皮格马利翁》,约1785—1786年。凡尔赛宫,本馆与特里亚农宫收藏品

式》(*Aphrodite de Cnide*),普林尼曾认为它是世界上最美的雕塑作品。[32]但是据普林尼记载,有一天普拉克西特列斯被问起他最喜欢自己的哪一座雕塑作品时,他答道:"由画师尼西阿斯(Nicias)发挥才华,亲手加工修饰过的那一座。"即便是普拉克西特列斯这样的伟大雕塑家,也承认其同时代的雅典画师尼西阿斯才华不逊于自己。在他眼中,经过着色的雕像显然比白色的石头更加美丽。[33]

但古罗马人却崇尚这种白色,他们对白色雕像的崇尚或许源自一个著名的传说故事,那就是皮格马利翁(Pygmalion)的传说。这个传说有众多版本,其中最著名的是奥维德在《变形记》(*Métamorphoses*)中记载的。[34]《变形记》是西方文化的奠基作品之一,也是大量的文学、艺术、音乐、戏剧乃至电影作品的题材来源。据奥维德的记载,皮格马利翁是一位才华横溢的雕塑家,他用象牙雕成了一座"洁白胜雪"的雕像,这座雕像表现的人物是一位"美貌举世无双,胜过一切自然造物"的年轻女子。皮格马利翁爱上了这座雕像,为它神魂颠倒,于是他祈求爱神阿佛洛狄忒为这座雕像赋予生命。爱神答应了他的请求,皮格马利翁为活过来的雕像取名为伽拉忒亚(Galatée)并娶她为妻,他们生了两个女儿,一个叫帕福斯(Paphos),另一个叫玛塔尔梅(Matharmé)。

羊毛与亚麻：白色服装

我们暂且不提绘画与雕塑，来关注一下染色技术。在染色方面，我们不需要上溯到非常遥远的年代，因为与绘画相比，染色技术的诞生要晚得多。虽然我们无法准确地推断染色技术最早出现的年代，但我们知道它不可能早于人类从游牧变为定居的时代，大概率也不会早于纺织技术的诞生。我们如今掌握的最古老的染色织物残片可追溯到公元前3000年前后，至少在欧洲是这样，因为在中国还存在更古老的染色织物。这些最古老的织物的颜色都属于红色系，黄色织物出现得稍晚一些，绿色、紫色、黑色和棕色则更晚。至于白色织物，它们很难在岁月的侵蚀下保持洁白，目前来看其出现的年代应该不早于公元前1000年。在很长一段时期，将织物染白一直是个难题。对于大部分古人而言，与其费力去染白，还不如让织物保持其自然的原色，因为那时的白色染料无法渗入织物纤维，染出来的白色不耐日晒水洗，随着时间的推移很快会变色。[35]

此外，古代的白色染料种类有限，而且染出来的也并非纯正的白色，只是浅褐、浅灰、米色、浅黄等"近白"色而已。对于羊毛，人们通常是把它铺在草地上，让晨露与阳光来对原色羊毛进行有限的漂白。这个过程是漫长的，需要很多空间，并且在冬天也无法进行。此外，用这种方法得到的白色也不

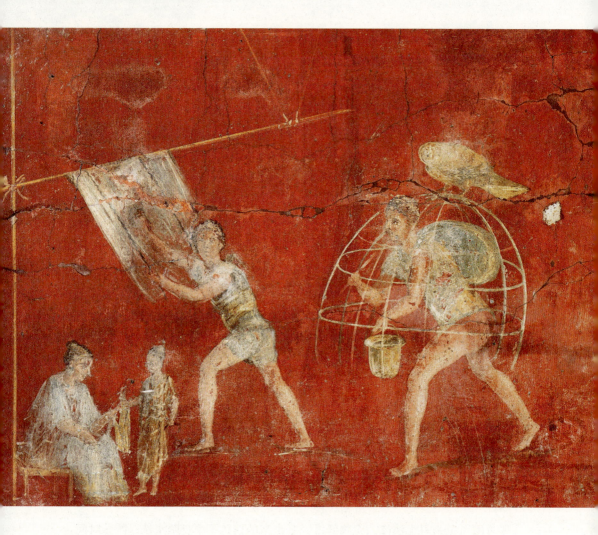

庞贝的毛呢工坊 ……

庞贝的羊毛产业曾经十分繁荣,有多家羊毛加工工坊的遗迹保存至今。维拉尼乌斯的这座工坊里保存了一些壁画,从中可以看到毛呢工人们是如何对羊毛进行加工的。他们首先对生羊毛进行整理、纺线、编织,然后对织成的粗呢面料进行拍打、修剪和挤压。他们可能也负责对毛呢制成的服装进行清洗和修补。

庞贝,壁画,公元 1 世纪。那不勒斯,国立考古博物馆

持久，过一段时间会变得肮脏灰暗。所以，在古代，很少有人能穿上纯正的白衣，那些绘画、电影和漫画中的白衣人物同样只是虚假的幻象而已。再加上当时用来洗衣的往往是一些植物（例如肥皂草）、草木灰或者矿物（氧化镁、白垩、碳酸铅），洗过之后往往就变成了浅蓝、浅绿、浅灰，失去了白色的光泽。所以古人用来制衣的羊毛或者亚麻织物常常不经任何漂染，保持其自然的原色。[36]

亚麻是人类最早种植的植物之一，其纤维可用于纺织，其籽粒可用于榨油。在中东的幼发拉底河平原、底格里斯河平原以及约旦河平原，自新石器时代起，最古老的农业村庄就已经开始种植亚麻了。亚麻的种植从这里发源，传播到埃及，然后又传播到欧洲。[37]但人们对野生亚麻的采集和使用或许更早，甚至早于人类从游牧变为定居的年代，我们在格鲁吉亚一个石窟黏土层里发现了大约三万年前的亚麻纤维残片，可以作为佐证。[38]据普林尼的说法，在公元1世纪初，亚麻的纺织已经在罗马帝国广泛普及，他还强调了古罗马人制造的亚麻布是多么地精致、柔软和洁白，受到人们的欣赏和追捧，用来制造妇女的头巾和宗教仪式的服装。遗憾的是，普林尼没有说清楚古罗马人是如何种植和加工亚麻的，也没说清楚亚麻织物是如何染成白色的。但是普林尼提到，这种白色亚麻布的价格通常比羊毛织物更高。[39]

科鲁迈拉（Columelle）、帕拉狄乌斯（Palladius）等几位农学家提供了一些补充信息。当亚麻成熟时，古罗马人将它从土里拔出，将它的茎浸在水里，或放置在潮湿的地面上。然后去除亚麻茎的木质部分，将其中包裹的纤维提取、收集、梳理，然后纺成线。用亚麻纺织而成的布料具有结实、细腻、

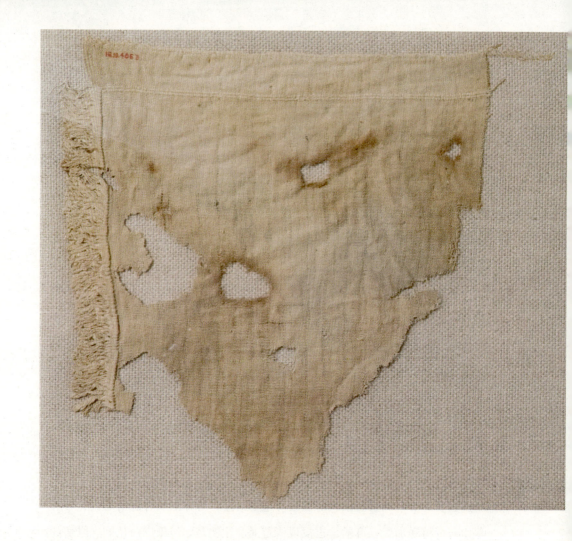

亚麻织物残片 ……

在很长一段时期,将织物漂白都是一项艰难的工作。所以在古代,所谓的白色织物往往就是保持自然原色的织物,尤其是亚麻制品,这也是我们已知的最古老的纺织品。亚麻织物很少染色,偶尔会用白垩漂白,但更常见的是用清晨的露水进行简单的漂白。

古埃及(?),约公元前 1600—前 1500 年。纽约,大都会艺术博物馆

柔软、速干的优点。最常见的亚麻织物是未漂染的天然原色，其颜色可以从米白变化到浅棕或浅灰，也包括各种米色和浅褐色调。如果古罗马人要将亚麻织物染成白色，他们会将它浸泡在牛奶里，或者用含有双氧水成分的晨露、草酸钾以及从某些海藻和海洋植物里提取的盐分对它进行漂白。要取得纯正的白色织物始终是很困难的。如同羊毛织物一样，有时人们就用白垩掺水对亚麻进行草率的染白处理。这样取得的白色非常不持久，每当遇到需要穿白衣的场合（宗教仪式、执行公务、节日），都要重新加工一遍。[40]

虽然古罗马的骨螺染料久负盛名，并且在罗马帝国时期的染色业里占据了相当重要的位置，但从整体上看，古希腊和古罗马的染色技术并不发达。在染色领域，他们的技术主要是从古埃及和腓尼基传承而来的，但他们仅仅在红色系的染色技术上达到了后者的水平，所以古希腊和古罗马人只能染出高色牢度的红色系纺织品。[41]在蓝色和绿色等其他色系里，古希腊和古罗马人的技术甚至不如同时代的凯尔特人和日耳曼人。日耳曼人喜欢穿色彩斑驳的衣服，身上打扮得五颜六色，而且经常使用条纹和棋盘格等图案将不同的色彩组合在一起。[42]在古希腊，人们崇尚单色服装，至少对男装而言是这样的。但是我们应该承认，我们对古希腊男性自由民日常服装的研究和了解还远远不够。我们对女性日常服装的了解要稍多一点，因为有不少道学家不停地在文章中斥责那些过于醒目的色彩、不断变化的时尚潮流以及美容化妆方面的过度消费。他们反对脂粉，反对首饰和各种配饰，提倡简朴纯色的衣着。按照道学家的意见，衣服的颜色可以是白色、黄色或棕色，但最受提倡的则是亚麻和羊毛的原色。

在古罗马，人们对色彩更加宽容，没有那么多负面的印象。但有几个学

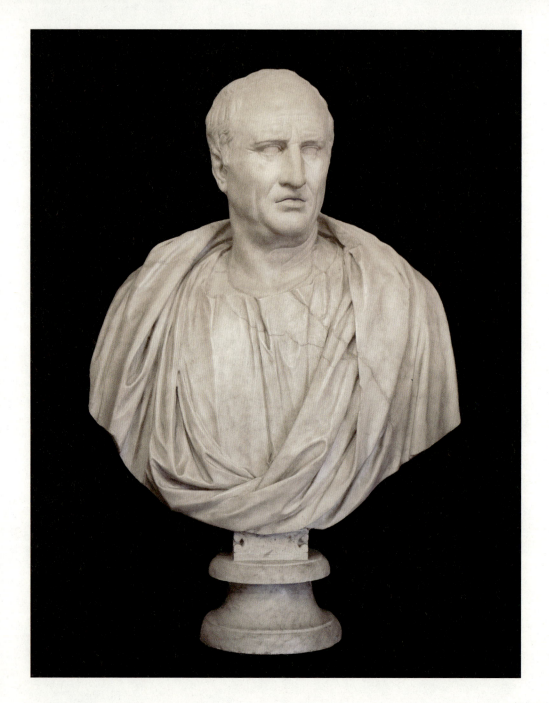

者，例如西塞罗眼中"最博学的罗马人"瓦罗（Varro），还是将color（拉丁语：色彩）的词源与celare（拉丁语：隐藏，覆盖，遮蔽）联系在一起。[43]他们认为，人造的色彩遮蔽了事物的本质，因此最好还是舍弃它。此外，当时的染色工人也是一个令人生厌的行业群体，因为他们徒手劳作，身上总是肮脏不堪，他们的作坊散发异味，令人作呕；此外，因为他们粗野暴躁爱闹事，因此受到严密的监管。但他们对于社会的正常运转是不可或缺的：服装的款式、材质和颜色不仅能体现穿着者的性别、年龄、身份和社会阶层，也能说明其财产的档次、充任的职务、拥有的头衔、从事的职业；有些节日和庆典日对服装有所要求，这时它还能起到烘托节日氛围的作用。服装不仅具有实用功能和审美功能，更具有重要的社会功能。

　　从整体上看，我们对古罗马服装的了解程度要高于对古希腊服装的了解，这主要还是归功于雕塑[44]。古罗马人穿的衣服既不需要裁剪也不需要缝纫，其材质柔软，经过多重折叠后产生大量衣褶。决定衣服款型的并不是裁剪工艺，而是人体的自然外形，此外再根据社会阶层、气候、时代和出席场合进行细节上的布置和调整。在很长一段时期，古罗马人的服装变化很小，保持朴素的风格，拒绝创新。但在罗马共和国晚期发生了变化：从这时起古罗马

< 西塞罗（公元前106—前43年）......

在演讲中，西塞罗很少提及色彩。如同其他古罗马演说家一样，他仅靠强大的修辞能力就足以达到雄辩滔滔的效果。但我们有一些证据说明，西塞罗在公共场合很注意自己的仪表，总是穿一件洁白无瑕疵的托加长袍。

白色大理石半身像，公元前1世纪。佛罗伦萨，乌菲兹美术馆

人开始更加注重仪表，包括走路的姿势和穿衣的风格。后来，到了罗马帝国初期，希腊、东方、"蛮族"等地传来的时尚潮流轮番兴起。随着时间的推移，罗马人的服装款式日趋多变，尤其是女装的自由度不断提高。但是，无论在哪个时期，用于制衣的布料都属于宝贵的财富，人们通常将其保存在衣箱（拉丁语：arca）或衣橱（armarium）里，有些布料甚至代代相传。甚至连奴隶的衣服（通常为深色的短衫）都需要回收再利用。

古罗马时代流传下来的绘画作品多数以神祇而非凡人为题材，而雕塑上的色彩都已剥落，所以我们只能从文字资料里了解古罗马服装的色彩。但无论是历史文献还是民间记载，用大量篇幅描述的都是与众不同的奇装异服，而不是人们的日常服装；诗歌作品则容易添枝加叶，从中难以窥见历史的真实面貌。我们可以确知的是，男性的服装以白、红、棕为主；黄色通常为女性专用，而其他色彩则一律被视为奇装异服或蛮族风格（尤其是蓝色）。至少直到罗马共和国晚期一直如此，而在帝国时代罗马妇女们率先打破了传统，在她们衣裙上出现的色彩日益纷杂。

男性自由民，或者称为罗马公民，应该穿托加长袍，颜色则是越白越好。[45] 这种长袍是羊毛材质的，宽大厚重，不便行动也不耐脏，而且将它穿在身上的程序也比较复杂。托加长袍是未经染色的，只是用碳酸钠或肥皂草之类的植物象征性地进行了漂白。经过多次洗涤之后，羊毛会受到损坏，于是在出席典礼或正式场合之前，罗马人需要使用大量的白垩粉撒在托加长袍上，以遮盖上面的斑点瑕疵。通常来讲，托加长袍是外出时才穿的服装。在家里或者在乡村的时候，罗马人内穿白色或未染色的丘尼卡（tunique，打底衫），外套一件帕留

姆（pallium，大披肩）或者拉塞鲁那（lacerna，轻型斗篷），甚至可以叠穿两件丘尼卡。这些都属于私人场合穿着的服装，颜色可以随意，但托加长袍则不同，它只能是白色的。要等到3世纪，才出现黄色、红色和棕色的托加长袍，甚至双色或三色托加也不再被当作奇装异服而引人注目。此外，在罗马帝国时期，很多罗马公民尽可能地设法少穿托加长袍，如同妇女一样，男性也更偏爱轻盈方便的服装。到了这时，白色只是选项之一，已经不像从前那样具有特殊地位了。

∨ 元老院议员的托加长袍 ……

在罗马共和国晚期，所有的罗马男性公民都穿托加长袍。但托加长袍也分很多种类。元老院议员身穿的托加宽大而厚重，由天然羊毛经过人工漂白制成。议员需要在奴隶的帮助下才能将它正确地披在身上，并且调整出褶裥，托加必须覆盖住左臂而露出右臂，每一个衣褶都经过精心的打理。穿上托加后不能做大幅度或者剧烈的动作，人的行动必须缓慢从而显得庄重。

切萨雷·马卡里（Cesare Maccari），《西塞罗控诉喀提林谋反》，壁画，1882—1888年。罗马，夫人宫

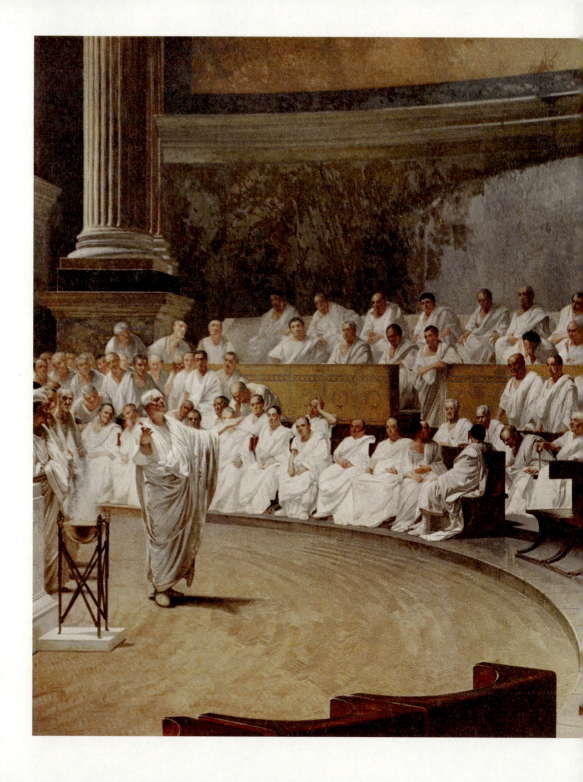

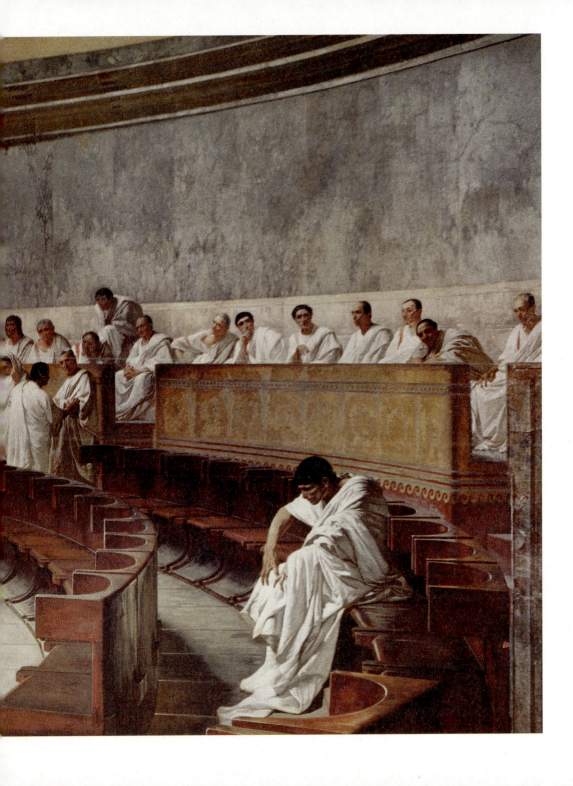

从词汇中得到的知识

与现代社会相比，古代文明对白色系的色调差异似乎更加敏感。那时的白色不是单一的色彩，而是若干色调的集合。祭司们身穿的白色亚麻长袍，与古罗马人的白色羊毛托加长袍并不属于同一种白色。同理，象牙的白色与白垩的白色、牛奶的白色与面粉的白色以及雪的白色也各不相同。在大多数古代语言里，表示白色的词汇能够分辨出这些不同，而且尽可能地体现出这些色调各自的特点，将自然界的白色、纺织品的白色与艺术品的白色加以区分。但是，表示白色的这些词汇更多地与材质的特性、光泽的效果而不是与真正意义上的色彩本身相关。这些词语强调的首先是色彩的质地、光泽、亮度、浓度，其次才是色调。此外，同一个词语有时可以用来表示数种不同的颜色，例如拉丁语单词"canus"，它用来形容头发和胡子的颜色，有时候表示灰色，

> 红白人像陶瓶 ……

在古希腊陶器上，白色用来突出画面的明亮部分，这样的白色图案有可能是烧制之前绘制的，也可能在烧制之后绘制。这个陶瓶上用白色突出的是一个蹲姿女性的形象，她的两侧分别是一个手持兽皮的萨蒂尔和一个手持镜子的厄洛斯神。

双耳爵，雅典，约公元前340—前320年。巴黎，卢浮宫博物馆，古希腊、伊特鲁里亚和古罗马文物部，Inv. CA 1262

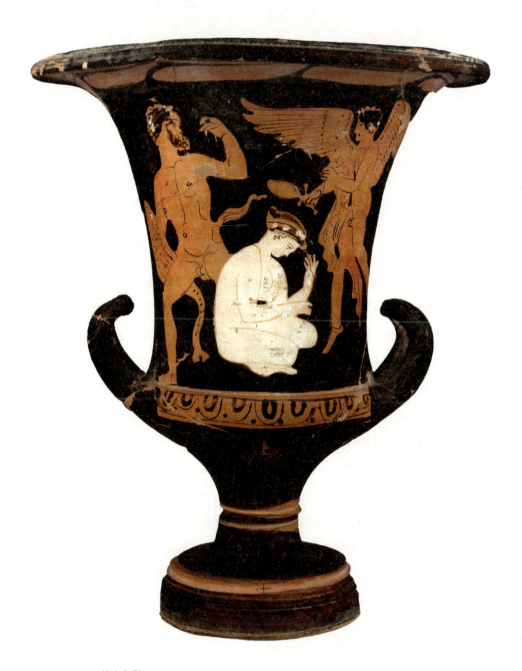

047 神之色彩

有时候表示白色，有时还能表示"年长的""智慧的""可敬的"等含义。由此产生了大量的翻译问题和解读问题，尤其是对希伯来语《圣经》和古典希腊语文献的翻译和解读。[46]

相比之下，拉丁语的色彩词汇与我们现代人的概念更加接近一点。[47]但拉丁语中依然存在大量的前缀和后缀，它们的意义往往与色彩本身无关，而是更多地用于体现色彩的光泽（亮/暗、反光/哑光）、质感（饱和/不饱和、纯色/杂色）、表面特性（平滑/粗糙、干净/肮脏）。在白色系中，拉丁语有两个表示白色的基础单词：一个是"albus"，用于表示物理的、中性的、客观存在的白色；另一个是"candidus"，用于表示具有象征意义的、纯洁的、晶莹灿烂的白色。这就是"白色"概念在拉丁语里的重要特征：在拉丁语中，红色（ruber）与绿色（viridis）各自只用一个基础单词来表示；黄色与蓝色连这一个基础单词都没有，只能用一些多变而含义不确定的词来指称；但白色与黑色各自拥有两个常用而且意义稳定的基础词，其义域相当丰富，可以覆盖广阔的色调范围和符号象征意义。

"albus"这个词源自原始印欧语，用来表示天然生成的白色，其含义更有普遍性，因此比"candidus"更加常用。所以它衍生出一系列地名：Alba（阿尔巴，意大利市镇）、Alpi（阿尔卑斯山），还衍生出一系列动物学和矿物学术语。此外，"albus"也用来表示一切中性的、失去光泽的白色，以及乳白、浅灰之类的色调，例如用来形容各种骨头、动物的角、驴的皮毛等。这个词的引申义不多，只是有时候可以从"肤色苍白"引申到"面无血色""不健康"。与之相反，"candidus"用于表示一切美丽的、光辉的、明亮耀眼的白色，以

及宗教、社会、符号象征领域里受到赞颂、具有正面意义的白色。它的引申义很多：纯粹、洁净、美丽、幸福、吉祥、诚实、真挚、无辜等等。

　　与白色类似，古典拉丁语中也有两个描写黑色的基础词——"ater"与"niger"。[48] "ater"这个词可能来自伊特鲁里亚语，在很长时间内是拉丁语中最常用的表示黑色的词语。一开始这个词的含义相对中性，后来逐渐用来专门指黯淡的、毛糙不反光的黑色；再后来成为一个贬义词，用于表达不好的、阴沉的、令人不安的、可怖的甚至是"残酷的"黑色〔"atroce"（残酷的）这个词如今在法语中只保留了表达情感的引申义，而其拉丁语词源"atrox"原本表达色彩的意义已经消失〕。与之相反，"niger"一词词源不详，最初的唯一含义为"亮黑色"；后来用于指一切具有褒义的黑色，尤其是自然界中存在的各种美丽的黑色。后来，"niger"逐渐淘汰了"ater"，成为拉丁语表示大部分黑色调的基础词。[49]

　　黑白两色的这种二元意义在古代日耳曼语言中也能见到，说明这两种色彩对于古日耳曼"蛮族"也具有重要的特殊地位。与罗马人一样，古日耳曼人也认为黑与白（以及红色）位居其他所有色彩之上。但在后来的数个世纪之中，日耳曼语族的词汇有所减少，其中的一个基础词消失了。如今在德语、英语、荷兰语和其他日耳曼语族的语言中，只剩下一组常用的表达"白色"或者"黑色"的基础词，例如在德语中是"weiss"和"schwarz"；英语中则是"white"和"black"。然而在原始日耳曼语中，以及后来的法兰克语、撒克逊语、古英语、中古高地德语中却并非如此。直到中世纪中期甚至更晚，日耳曼语族的各种语言依然像拉丁语一样，描写黑色和白色时各使用

两个常用词。我们依然以德语和英语为例：在古高地德语中有"wiz"（苍白）和"blank"（亮白），以及"swarz"（黯淡的黑色）和"blach"（有光泽的黑色）；同样，在中古英语中有"wite"（苍白）和"blank"（亮白），以及"swart"（黯淡的黑色）和"blaek"（有光泽的黑色）。[50] 随着数个世纪的演变，词汇逐渐减少，如今在德语中只剩下 weiss（白色）和 schwarz（黑色），而英语中则只有 white（白色）和 black（黑色）。词汇的演变是一个缓慢的过程，其进度在不同语言之间也各有先后。例如马丁·路德，他只会用一个词"weiss"来指白色，而晚于他数十年的莎士比亚则能够使用"wit"和"blank"这两个词。到了 18 世纪，"blank"一词尽管已经显得过时，但在英格兰北部和西部的某些郡里仍然在使用，而且至今依然存在于某些谚语或者古风表达方式里。[51]

 对古代日耳曼语系词汇的研究不仅告诉我们，表达"白色"和"黑色"的词语曾经各有两个，而且可以看出这四个词之中的两个——"blank"（古德语、古英语中的白色）和"blaek"（古英语中的黑色）具有相同的词源：这两个词都来源于原始日耳曼语的"*blik-an"（发光）。可见这两个词着重体现的都是色彩发亮耀眼的这一层含义，无论所指的是白色还是黑色。这再次证实了我们从其他古代语言中（希伯来语、希腊语以及拉丁语）得到的结论：对于命名颜色的词汇而言，亮度和质地属性要比色调属性更加重要。这些词汇首先追求的是体现该颜色是哑光还是亮光，是明还是暗，是浓还是淡，然后才把它纳入白、黑、红、黄等色系。这是一个非常重要的语言现象，也是一个非常重要的认知现象。当历史学家研究从古代流传至今的文字资料、图

波培娅 ……

波培娅（约 30—65）是尼禄的第二任妻子。古罗马的史官对她评价很低，认为她野心勃勃、擅用阴谋、道德败坏、冷酷残忍。但每个人都承认她拥有惊人的美貌。迪翁·卡西乌斯（Dion Cassius）是 3 世纪初的作家，他称波培娅每天令人挤出五百头母驴的驴奶供她沐浴，但这恐怕只是他的想象而已。据说驴奶有美化皮肤、延缓衰老的作用。

大理石女性半身像，因其美貌而常被认为是波培娅像（罗马，约 55—60 年）。巴黎，卢浮宫博物馆

片资料和艺术品时一定不要忘记这一点：在色彩这个领域，光泽与质地的效果比其他一切都重要。[52]

我们再回到拉丁语的问题上。除了"albus"与"candidus"，拉丁语诗歌中还会使用其他词语表示白色。这些词语通常是从具体的实物名词衍生出来的，然后用于表达情感或比喻。举例来讲，从名词"nix"（雪）衍生出形容词"niveus"（似雪的），这个词被诗人们大量使用，用来形容一切洁白晶莹的事物。它是"candidus"的近义词，但程度相当于"candidus"的最高级，意味着"光辉夺目的白色"。类似的例子还有"lacteus"，其字面意义为"似牛奶的"，经常在诗歌里用于形容一种柔和丝滑的白色，例如女神的手臂或女性的乳房。在诗歌里，女性的皮肤也可以被比喻为象牙白（eburneus），形容其手感舒适；或大理石白（marmoreus），形容其坚实光滑。[53]古罗马上流社会的女性必须拥有尽可能白的肤色，以免混同于农民。有一些贵族女性，例如奥古斯都的女儿茱莉亚（Julia）和尼禄的第二任皇后波培娅（Poppaea），每天都花不少时间用驴奶沐浴，据说驴奶能令肌肤变得"洁白胜雪花，柔软胜鹅绒"。[54]更多的女性在面部、颈部、咽喉、手臂等处敷上一层厚厚的铅白，以遮盖皮肤上的瑕疵或肤色发红不均匀处。她们明知铅白有强烈的毒性，但为了美貌甘冒丧生的危险。[55]

与诗歌作品相比，古罗马的百科全书、技术文献和学术文献要清晰准确得多。这些文献几乎从不使用比喻或类比性的词语，而是使用大量的前缀和后缀，力求更加准确地对色调进行描述。这方面的典范是普林尼的《博物志》（*l'Histoire naturelle*），这本著作为历史学研究者提供了大量的词汇研究

素材。在这本书里,作者常常通过色彩对动物、植物、矿物和一切事物进行辨别、分类和分级。有时候,当现有的色彩词汇不能满足普林尼需求的时候,他会创造一个新词,以尽可能准确地向读者描述他想要表达的色调。例如,当书中提到一种颜色介于白垩和沙子之间的岩石时,普林尼使用了形容词"subalbulus",这个词纯粹是他的发明,使用了一个表示低级的前缀 sub- 和一个表示指小的后缀 -ulus,意味着"较浅的近白色"。[56]

在阅读普林尼的著作,阅读古罗马百科全书、农学、医学、植物学、动物学、地理学、天文学、建筑学、医学、兽医学、葡萄种植学等各类文献时,历史学研究者观察到,拉丁语用于命名白色系各种色调的词汇是非常多的。虽然古罗马的建筑和艺术作品并非全是白色,但白色在日常生活里占据着重要的地位。与白色相关的事物,从古至今一直为人们熟知的有雪、白垩、牛奶、面粉和象牙,但也包括大量的矿物和与之相关的物产:大理石、生石膏、熟石膏、滑石、铅白、石灰、贝壳、水垢和各种盐;各种家养动物和野生动物的皮毛和羽毛:绵羊、山羊、牛、马、狗、狼、天鹅、鹅、鸡;各种树木:杨树、桦树;各种花卉、果实和植物;以及人们制造、种植并加工出来的各种织物、服装和食品——例如面包,它的颜色越白就越受欢迎,价格也就越高,最白的面包(拉丁语:panis candidissimus)是特权阶层的专供食品。[57] 在整个中世纪以及旧制度时代,情况依然如此。

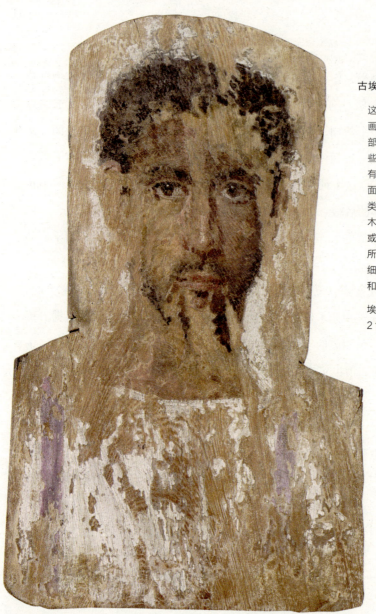

古埃及的墓葬人像画 ……

这是一幅古罗马时代的埃及墓葬画,镶嵌在石棺上对应木乃伊面部的位置。在此类画作之中,有些画得非常粗糙,千篇一律,也有一些相对写实,近似死者的面容,本作属于比较写实的一类。这种画通常用彩蜡画在悬铃木上,也有少数使用橡木、柏木或雪松木。对于女性而言,她们所使用的脂粉和首饰画得特别仔细,对于男性,重要的则是胡须和头发。

埃及法尤姆的两幅人像画,公元2世纪。巴黎,卢浮宫博物馆

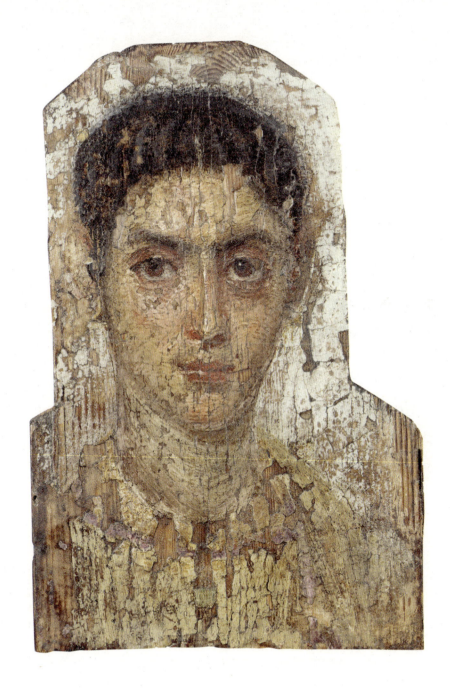

055 神之色彩

白与黑

长期以来，研究古希腊和古罗马时代的历史学家和文献学家都指出，白、红、黑三色在当时凌驾于其他色彩之上，无论在社会生活、宗教、符号象征还是其他诸多领域都是如此。乔治·杜梅齐尔（Georges Dumézil）是首先提出这一观点的学者，他论证了在古代印欧语系诸民族中，白、红、黑三色的功能与人类的三种社会活动之间的对应关系：白色对应宗教；红色对应战争；黑色对应生产。[58] 后来，另一些研究者论证了这个白、红、黑三色体系在童话故事、神话传说、地名姓名、文学作品和艺术作品中，地位也高于其他色彩，而且这种现象一直持续到距今较近的年代。我们在古希腊、古罗马以及中世纪的基督教国家都能找到大量的例证。[59]

但是，正如我们刚刚在拉丁语和日耳曼语族中看到的那样，古代语言词

> 古代的白帆 ……

在一次旅行中，酒神狄俄尼索斯被海盗绑架，海盗们还企图把他卖掉。于是狄俄尼索斯施展神术，令船上长出了葡萄藤。海盗们惊慌失措，跳入水中变成了海豚。图中展现的就是这个场景，画面的圆形布局完美地适合酒杯的形状。

阿提卡双耳黑色图案浅酒杯，约公元前 540—前 530 年。慕尼黑，州立文物博物馆

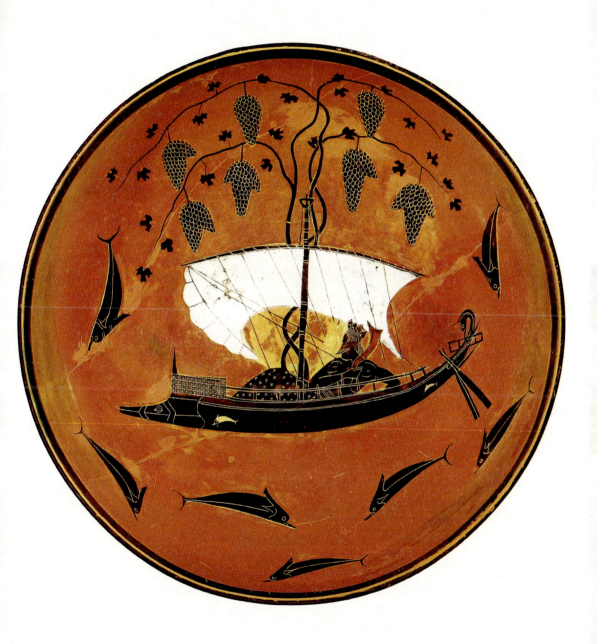

057　神之色彩

汇呈现的并非三元,而是一个二元对立的色彩体系,那就是白与黑的对立。这两种色彩不仅在文献中出现的频率要高于其他色彩,而且经常作为一对反义词互相对比。平心而论,黑白对立不仅仅是一个词汇学或语言学现象,它在众多民族的社会生活和宗教信仰中都曾经出现过,其历史可以追溯到非常早的年代。日与夜的交替、光与影的更迭,就足以令古人自然而然地将白与黑对立起来。[60] 在人类文化的进一步推动下,白与黑逐渐成为光明与黑暗的符号象征。事实上,无论是红色、绿色、灰色、蓝色还是黄色,都是可以区分深浅的,但是却不存在"浅黑""深白"这样的色调。

在古希腊、古罗马文献中,提及白黑对立的记载非常多。我们在这里举两个源自希腊神话的著名例子。第一个是不幸的科洛尼斯(Coronis)与黑乌鸦的故事。第二个是忒修斯(Thésée)在战胜弥诺陶(Minotaure)之后返航的经历。

科洛尼斯这个名字就与"小嘴乌鸦"(corneille)有些相似,她原本是塞萨利亚的公主,阿波罗的爱人,并且怀上了阿波罗的孩子。阿波罗是一位善妒的神祇,他有一只非常信任的白色乌鸦,并派这只乌鸦去监视科洛尼斯。但乌鸦没有尽到自己的职责,而科洛尼斯也不是忠贞的女子,她与俊美的凡人伊斯库斯(Ischys)出了轨。乌鸦撞破了二人的幽会,并将所见所闻汇报给了阿波罗。结果它倒了大霉:愤怒的阿波罗迁怒于乌鸦,将它的白色羽毛全都变成了黑色。从此以后,所有的乌鸦都变成了一身黑羽,这或许说明,当无意间撞破他人的奸情时,最好还是保持沉默。至于科洛尼斯和伊斯库斯,阿波罗命人将他们处以火刑,但阿波罗救出了尚未出生的阿斯克勒庇俄斯

阿波罗的乌鸦由白变黑……

阿波罗是古希腊艺术中最常见的神祇,也是形象特征最多的神祇。阿波罗的形象特征主要包括弓箭、里拉琴、长笛、月桂冠,经常伴随他出现的动物有狼和乌鸦。图中所示的是在德尔斐一座墓穴里发现的祭奠用杯,在杯底的图画上我们看到一只黑色的乌鸦,根据神话传说,它的羽毛本来是白色的,但因为没有做好监视科洛尼斯的任务,所以受到阿波罗惩罚,将它的白羽变成了黑色。

雅典白底曲柄杯,约公元前480—前470年。德尔斐,考古博物馆

〔Asclépios,对应罗马神话的埃斯库拉庇乌斯(Aesculapius)〕,这个孩子健康地活了下来,并且成为阿波罗最喜爱的儿子。阿斯克勒庇俄斯很小的时候就表现出医术方面的天赋,后来成为医神。[61]

我们现在离开神界来到人间,关注一下希腊神话里最著名的怪物:半人半牛的弥诺陶,它是克里特王后帕西菲(Pasiphaé)与一头白色公牛的不伦之恋的产物。弥诺陶的故事被众多作家传诵,也衍生出各种不同的版本。本书在这里引述的依然是奥维德《变形记》中的经典版本。克里特国王米诺斯(Minos)对海神波塞冬(Poséidon)不敬,因此波塞冬诅咒了他的妻子帕西菲,令帕西菲迷恋上了一头公牛。在无法自抑的欲望支配下,帕西菲藏在木制母牛腹中与白色公牛交配,数月后生下一个牛头人身的怪物,那就是可怕的食

人怪兽弥诺陶。为了掩盖这一家族之耻，不让臣民见到这样的怪物，米诺斯请来著名的建筑师、能工巧匠代达洛斯（Dédale）建造了一座错综复杂的迷宫，一旦进去就没有人能走出来。弥诺陶被关在这座迷宫的中心，从此再没有人能见到它。

后来米诺斯与雅典国王埃勾斯（Égée）发生战争并战胜了后者，他要求雅典每七年向克里特进贡七对童男童女供弥诺陶食用。当雅典第三次需要进贡童男童女时，埃勾斯之子忒修斯主动要求作为贡品前往克里特。忒修斯勇力过人，此前已经立下了不少功勋，他希望杀死弥诺陶，使雅典人不必再背负失去子女的痛苦。当船只载着童男童女前往克里特时，都挂着不祥的黑帆，但忒修斯出发时向他的父亲埃勾斯承诺，如果他能胜利返航，乘坐的船上将会挂起象征胜利和欢乐的白帆。在克里特，忒修斯意外地得到了阿里阿德涅（Ariadne）的帮助，阿里阿德涅是米诺斯与帕西菲之女，她爱上了忒修斯。阿里阿德涅将迷宫的情况透露给了忒修斯，并送给他一个巨大的线球。忒修斯进了迷宫之后一边滚动线球一边走，这样斩杀弥诺陶之后就能原路返回找到出口。为了报答阿里阿德涅，忒修斯向她承诺，事成之后会将她带回雅典并娶她为妻。

一切进行得都很顺利。忒修斯带着线球战胜了半睡半醒的弥诺陶，然后借助阿里阿德涅的线球逃出了迷宫。他乘坐来时的同一艘船返航，但途中在基克拉泽斯群岛之中的那克索斯岛着陆时，他背弃诺言遗弃了阿里阿德涅，因为他本来也不愿意娶她为妻。酒神狄俄尼索斯（Dionysos）被阿里阿德涅的不幸遭遇打动，他娶了阿里阿德涅并将她带上奥林匹亚山。与此同时，忒

修斯乘船返回了雅典,但他还沉浸在胜利的欢乐中,忘记了把船上的黑帆换成白帆。结果埃勾斯在岸边眺望时,看到的是一片不祥的黑帆船。埃勾斯以为他的儿子已经死亡,悲痛欲绝,投海自尽,因此这片大海从此以他的名字命名为爱琴海(Égée)。从此再没有人见过埃勾斯,忒修斯继位成为雅典国王。[62]

黑白对立不仅仅存在于神话和文学领域。我们在世俗文化和日常生活中都能找到大量例证。例如在各种游戏,尤其是使用棋盘的游戏中,对阵双方经常是一白一黑。古罗马时代还没有出现国际象棋(国际象棋起源于公元6世纪的印度北部),但已经出现了不少使用骰子、筹码和黑白棋子的棋类游戏:强盗棋(ludus latronculi)、十二行棋(ludus duodecim scriptorum)、七石子棋(ludus septum calculorum)等等。[63] 考古学家在多处遗迹发掘出白色和黑色的棋子、筹码、卵石、金属片、骨片和象牙片,它们不仅用于游戏,也用于计数和标记,有时当作会议、节庆、宴会等场合的门票使用,甚至可以用于占卜。在投票中也有它们的一席之地。在司法事务和公共事务方面,当古罗马人需要以投票的方式做出决议时,白色的棋子或者筹码意味着"赞成",而黑色的则意味着"反对"。法庭上也是如此:每位陪审员手上都有一白一黑两块石子,如果他认为被告有罪,就将黑色石子放在身前;认为无罪则将白色石子放在身前。[64]

这就是我们如今使用的短语"marquer d'une pierre blanche"(用白色石头标记,比喻发生了重大、幸运或顺利的事件,从而是值得铭记的时刻)最早的词源。可见,从西方文化的源头起,白色就是有益的、顺利的、和平的、幸运的一种色彩。

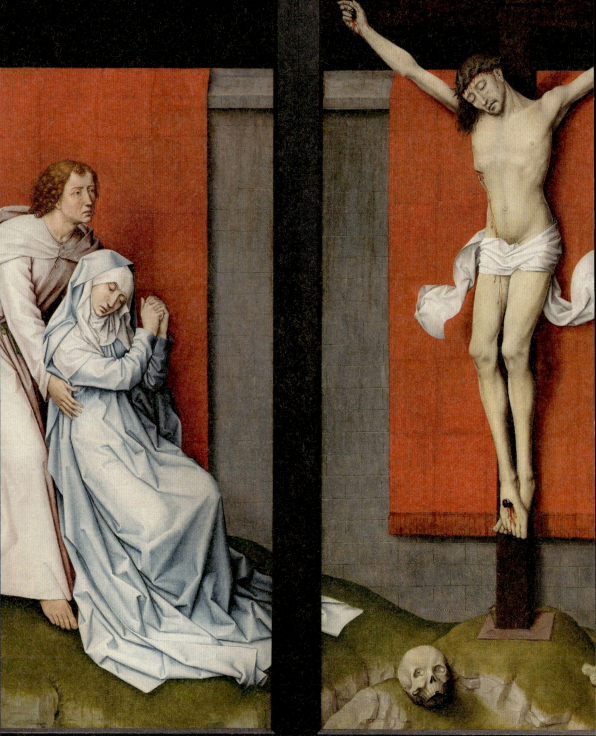

2...
基督之白色
4—14世纪

< 耶稣受难像 ……

从 8 世纪起,受难像里的耶稣就不再是赤裸的形象,而是身披某种形式的缠腰布,这块布在希腊语中称为 périzonium。在真实的历史上,耶稣受难时是否缠着布这一点是存疑的。这块布可能起源于伪福音书《尼哥底母福音》(4 世纪),其中写道:"当耶稣从总督府出来时,他被剥去了衣服;人们用一块布将他的腰部围上,并在他头上戴上了一个以荆棘编成的头箍。"按照传统,在绘画作品中这块布总是被画成白色,其形状和尺寸不一。在这幅画里,耶稣身上的白布与约翰身上穿的白袍相呼应,而玛利亚的长袍则微带蓝色,因为蓝色是玛利亚的代表色彩。

罗希尔·范德魏登 (Rogier van der Weyden):《耶稣受难双联画像》,1463—1464 年。祭坛背景板的侧板画,费城,费城美术馆

白黑对立是一种天然的对立，或者说其源头为一种自然现象，即日与夜的交替、光与影的更迭。随着人类社会的建立，白黑对立从自然界迁移到社会生活中，广泛存在于各种习俗、知识和规则之中。与此相反，白红对立却在自然界中找不到源头，白红对立具有强烈的文化属性，而且出现的年代也较晚。与我们的固有观念相反，白红对立并非起源于绘画——在旧石器时代的洞窟壁画上，在岩石和卵石画上，没有任何白红对立的迹象——而是起源于染色。换言之，是在公元前四五千年，那时人类逐渐定居下来，发明了纺织技术并开始用服装来划分人群：在整个社会里划分不同的群体，在群体里划分不同的个体。这时，在古老的白黑对立之外，白红对立也取得了一席之地，然后它逐渐脱离了纺织和服装，扩展到社会生活的其他领域，最后又扩展到文化知识领域。自公元前1000年起，白黑对立与白红对立开始并存。它们有时甚至会相互融合，形成我们上文提到的白红黑三色体系。[65]

　　但是，在古希腊和古罗马时代，当人们用色彩表示两个人群、两个实体、两个概念之间的对立时，白黑组合比白红组合要常用得多。在《圣经》中则有些不同，《圣经》有时候将红色作为白色的主要对立色彩，尤其是提到织物和服装的时候。而基督教的传播则把白红对立的影响范围进一步放大，首先是教父们的著作（译者注：这里的教父为早期基督教会历史上的宗教作家及宣教师的统称。拉丁语：Patres Ecclesiae；

法语：les Pères de l'Église。），然后神学家和礼拜仪式专家对这些著作的注解又不断地使白红对立深入人心。自加洛林王朝时代起，基督教会对红色越来越重视，逐渐使得红色成为白色的对立色彩之一，与黑色地位相当，有时甚至超过了黑色。

　　这种情况持续到15世纪，换言之，一直持续到印刷书籍的出现和雕版图画的传播之前。随后，墨与纸的大规模使用令西方文化进入黑白统治的漫长时代。但在此之前的中世纪，黑白组合并不那么常见，仅仅出现在某些飞禽的羽毛上（例如喜鹊）、某些四足动物的皮毛上（马、牛、狗）、道明会修士的衣着上（白袍外罩黑色斗篷[66]）以及某些纹章和旗帜上。客观地讲，真的不多。与此相反，从公元1000年前后起，白红组合出现在各种各样的场合，包括基督教礼拜仪式、日常生活、社会习俗以及文学艺术创作中。

《圣经》里的白色

《圣经》文本中关于色彩的记述并不多。在《圣经》的某些卷里，从头到尾都未曾使用过色彩方面的词语（例如《申命记》）；另一些卷里，色彩词语仅仅用来修饰织物而已；此外，表示光泽、材质和表示色彩的词语经常相互混淆，很难区分（明亮与浅色；阴暗与深色；光明、白银、象牙、亚麻与白色；黑暗、乌木与黑色；黄金与金色；骨螺、虫胭脂与绛红色；各种宝石与相应的色彩）。此外，希伯来语《圣经》中从未使用过普遍意义上的"颜色"一词，而亚兰语《圣经》中 tseva'（颜色）一词指的往往是染料而不是颜色本身。换言之，当这个词出现时，它所指的并非色彩的抽象概念，而是世俗文化或日常生活中的某种实物：织物、服装、人体、家畜、食物之类。尽管我们的研究受到上述限制，但我们对色彩词语的统计还是清楚地显示，红色与白色是《圣经》中出现频率最高的色彩词语。黑色出现的频率相对较低一

> 使徒的白衣……

在早期基督教艺术作品中，使徒通常身穿长款丘尼卡，或者长袍外罩斗篷。他们赤足行走，但每个人都具有不同的徽记或者形象特征。在壁画和马赛克镶嵌画上，他们的服装通常都是白色的，因为白色象征纯粹。

拉文纳，亚略洗礼堂，穹顶马赛克镶嵌画，《使徒环绕基督洗礼图》，5 世纪末

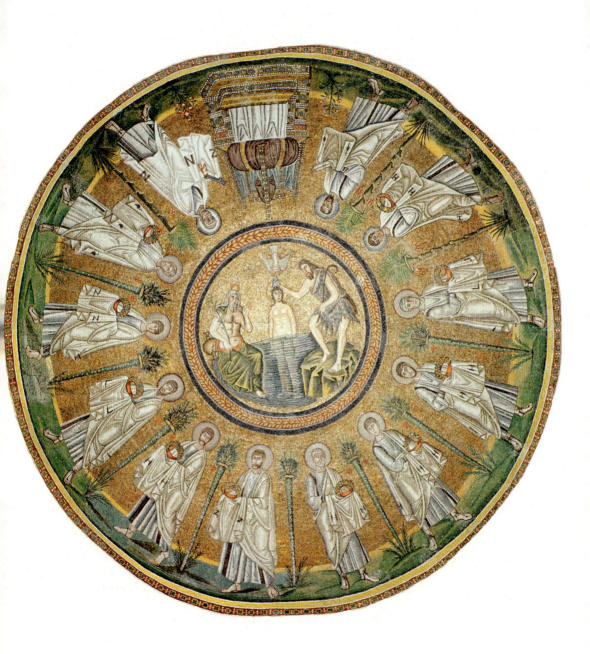

067 基督之白色

些，黄色和绿色则更低。至于蓝色，它在《圣经》文本里完全没有登场，《圣经》里的"tekelet"一词在某些现代语言版本里被误译为"蓝色"，但其实这个词表示的应该是紫色，或者某种以骨螺制成的染料。[67]

语言学家弗朗索瓦·雅克松（François Jacquesson）完整地整理了《旧约》最原始的希伯来语和亚兰语版本各卷中使用的词汇。这份资料很长但我们可以简述如下：

在《圣经》文本中，色彩词语出现得不多，而且使用范围也非常有限。它们有时用于描写牲畜（与"斑点"或"条纹"这样的形容词一同使用），有时描写病人的皮肤（主要是白色），有时描写包裹圣器的织物（主要是红色和绛红色），还有一些用来形容庆典上的奢华场面。在少数段落中，色彩词语也被用于构建一个处于起步阶段的符号象征系统。[68]

在白色方面，有几个段落很有启发意义。例如《利未记》中有几个段落提到肤色和麻风病。健康的皮肤，如同美丽的织物和用于献祭的动物的皮毛一样，应该是色泽均匀、无斑无伤痕的。灰暗、肮脏、邋遢的白色皮肤意味着疾病和罪孽，是受到厌弃的肤色。但白色在大多数情况下是具有正面意义的，这时它与黑色对立，有时候甚至与其他各种色彩对立（《箴言》《民数记》《智慧篇》）。相反，在《以斯帖记》中虽然有大量描写性的段落，但白色却并未出现，因为白色过于朴素，过于高洁，不适合用来装饰波斯王的奢华宫

殿和他的堕落生活。所以在《以斯帖记》中大量登场的是金色、绛红色以及其他具有东方特色的鲜艳而缤纷的色彩。但《以斯帖记》只是一个例外而已，从整体上看，《旧约》中出现的色彩词语非常少〔相比之下，犹太教典籍《塔木德》（Talmud）使用的色彩词语要丰富得多〕。而且我们很难准确地认定这些词语表示的究竟是何种色调，只有那些通过比喻来表达的颜色可以准确地为我们所认知："亚麻的颜色"、"颜色像乌鸦的羽毛一样"、"近似鲜血的颜色"。

《圣经》的希腊语译本，又称七十士译本（Septante），其翻译工作于公元前 270 年前后在亚历山大港启动。与希伯来语《圣经》相比，希腊语译本在色彩词汇方面的变化并不大。但拉丁语译本则截然不同，《圣经》的第一批拉丁语翻译者倾向于引入一些希伯来语版本和希腊语版本中都不存在的色彩形容词，随后，在 4—5 世纪接手翻译工作的圣哲罗姆（Saint Jérôme）又增加了一些，圣哲罗姆是《圣经》的著名译者，他修订了《新约》的拉丁语译本，并且根据希伯来语《圣经》和希腊语《圣经》重译了《旧约》。数个世纪过去，随着一次又一次的翻译，《圣经》文本愈发显得"色彩缤纷"。然后到了近代，在近代语言译本中，增加色彩形容词的现象变得更加严重。举例来讲，在希伯来语和希腊语中表示"纯粹""干净""晶莹"等意义的形容词在拉丁语版本中被译为"candidus"（白色的），然后在法语版里又被译为"像雪一样洁白"。同样，希伯来语中的"一块华丽的布料"，在拉丁语中会翻译成"pannus rubeus"（一块红色布料），然后到了近代法语中则变成"一块鲜红色的布料"或者"一块绯红色的布料"。[69]

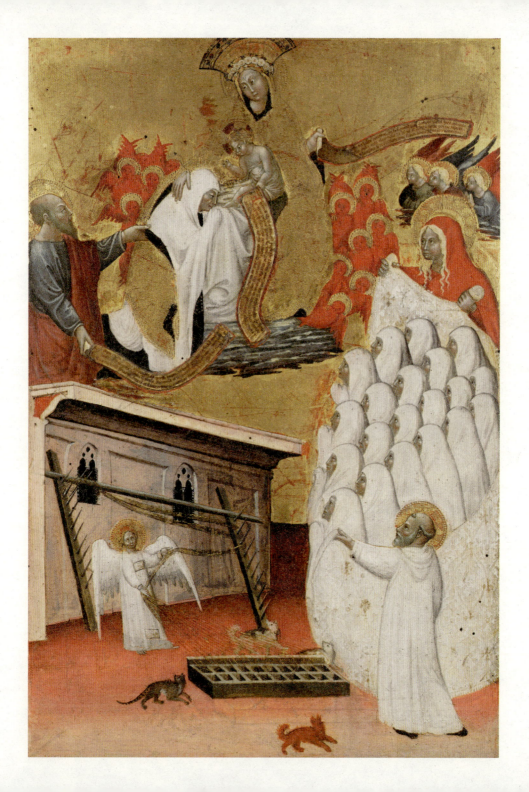

在拉丁语《圣经》中,《新约》的色彩词语比《旧约》更加丰富。白色依然是登场最频繁的色彩,也是一直受到赞颂的色彩,它象征着纯洁、健康、庄严,所以是属于神和耶稣的色彩。这方面的典型例子是"主显圣容"(la Transfiguration)的故事,在三位门徒面前,耶稣顷刻间就改变了形象,展示了他的神性(马可福音9,2—3):

过了六天,耶稣带着彼得、雅各、约翰上了高山,就在他们面前变了形象,脸面明亮如日头,衣服放光,极其洁白,地上漂布的,没有一个能漂得那样白。

同样,在《启示录》中,白色象征着胜利与正义,发挥着极为重要的作用:基督骑着白马降临尘世,而跟随他的众军同样骑着白马,穿着白麻衣(启示录19,11—16)。这种光辉灿烂的白色也属于耶稣复活后现身于抹大拉的马利亚面前的天使(马太福音28,3);属于女圣徒(马可福音16,5);属于使徒(使徒行传1,10);以及《启示录》中提到的二十四位长老(启示录4,4)。

在《旧约》中,提及耶和华身着白衣现身的段落非常少。我们能够举出

< 圣芳济加 ……

圣芳济加(Sainte Françoise,1384—1440)是罗马的主保圣人,也是"在俗妇女善会"的创始人,该善会由信仰坚定的在俗妇女组成,与本笃会橄榄山派关系密切。与本笃会修士一样,在俗妇女善会的成员也身穿白衣。据传说,圣芳济加的白衣是圣母玛利亚亲授的,象征纯粹与遁世。

安东尼奥·德尔·马萨罗·达·维泰博(Antonio del Massaro da Viterbo),《圣母向圣芳济加授衣图》,约 1480 年。纽约,大都会艺术博物馆

白衣天使 ……

这幅壮观的《启示录》挂毯原始尺寸约为 6 米 × 140 米，是献给查理五世的弟弟——安茹公爵路易一世（Louis Ier d'Anjou）——的作品，画面相当忠实地反映了《圣经》的内容。本图所示的是挂毯第四部分的最后一幅画面，画面表现的是"在天上那存法柜的殿开了。那掌管七灾的七位天使从殿中出来，穿着洁白光明的细麻衣"（启示录 15，1—4）；天上的七位天使手持金盂，满盛着上帝的震怒；地上还有七位天使手持竖琴，唱着摩西之歌和羔羊之歌。

《启示录》挂毯，约 1373—1382 年。昂热，昂热城堡，挂毯博物馆

来的例子有《但以理书》，其中将现身于先知们面前的耶和华称为"亘古常在者"："他的衣服洁白如雪，头发如纯净的羊毛。"（但以理书 7，9）相比之下，在更多的段落里提到，色彩的变化象征着悖逆神的人们改过自新："你们的罪虽像朱红，必变成雪白；虽红如丹颜，必白如羊毛。"（以赛亚书，1，18）

在《圣经》的全部文本中，用于比喻白色时，雪、羊毛和奶是最常使用的指涉物。其中雪是档次最高的，因为巴勒斯坦很少下雪。雪象征着纯洁、光辉和美，人们还认为雪能使土地更加肥沃。羊毛之中最高级的是羔羊毛，它不仅洁白而且温暖，可以作为奉献给圣殿的供品。至于奶，它是人类出生后吃到的第一种食品，同样象征着温柔与纯洁。此外奶还具有健康和繁荣的寓意，对于《圣经》诸民族而言，羊奶是最重要的食物之一。[70] 母羊大量产奶则意味着安康、财富以及救世主的降临。以色列人的应许之地即是"流奶与蜜之地"[71]。

> 耶稣受难像 ……

在中世纪的手稿插画里，白色与无色绝不是等同或近似的概念。若要表达"无色"的概念，画家会在羊皮纸上留出空白，所以羊皮纸的本色发挥的才是"零度色"的作用。而白色的地位则与其他色彩相等，画家经常用它来表现人物的面部或者其他未被衣物覆盖的身体部位。

比萨的胡古齐奥（Huguccio de pise），《衍化之书》，约 1270 年。尚蒂利，孔德博物馆藏书馆，ms. 428，第 126 页正面

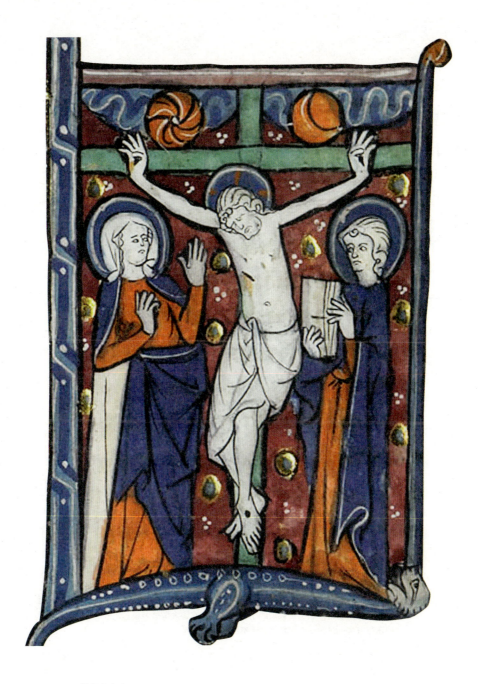

075 基督之白色

基督之白色

与《圣经》相比，在教父们的著作中，关于色彩的论述要多得多。从 4 世纪到 12 世纪末，教父们，以及追随教父的神学家们逐渐围绕着色彩概念建立起一套宏大的符号象征体系。该体系对诸多领域造成了深远影响：首先是宗教生活（尤其是礼拜仪式），其次是社会习俗（服装、纹章、游戏竞赛、典礼），最后是文学和绘画创作。[72] 在本章内我们主要关注的还是宗教领域的白色，因为对其他领域的影响全部都是从宗教领域延伸出去的。

弗朗索瓦·雅克松曾经就 9 世纪中期之前教父们的著述文字做过一个统计，其结果非常能够说明问题。他将《拉丁教父全集》（拉丁语：*Patrologia Latina*，收录了 13 世纪之前所有基督教思想家文字作品的巨著，由米涅神父等人于 1844—1855 年整理发表）的前一百二十卷中，所有关于色彩的词语全部清点出来，得到了以下数据。在所有关于色彩的词语中，白色占 32%；

> 安魂弥撒
>
> 在 15 世纪初，熙笃会并不是唯一的白衣修士群体。查尔特勒会修士、本笃会橄榄山派修士也穿白袍，此外穿白袍的还有一些历史较短的小修会。但在这幅大型插画里登场的的确是熙笃会的教团修士，他们正在出席一场为十字军牺牲烈士举行的安魂弥撒。
>
> 《英王亨利四世的圣咏经》，巴黎，约 1405—1410 年。伦敦，不列颠图书馆，第 150 页反面

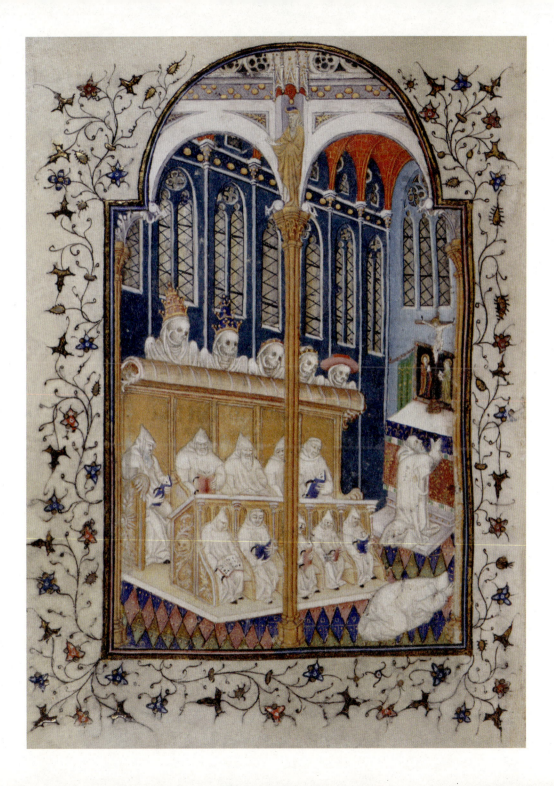

红色占28%；黑色占14%；金色/黄色占10%；紫色占6%；绿色占5%；蓝色则占不到1%。诚然，这项统计有一定局限性，涉及的内容主要是《圣经》注解、基督教教义、圣徒传记以及道德说教。但是，如果将目标换成同一时代的技术论文、百科全书、叙事作品或文学作品，得到的结果会有本质变化吗？这还真的不好说。无论从哪个角度看，白色与红色都是最受重视的两大色彩。

所以，要确立这两种色彩在教父们心中的地位和象征意义是相对容易的。与古罗马人类似，教父们也将纯洁、美丽、智慧、权威这几种美德与白色相联系，但他们去除了疾病、懒惰、软弱等负面意义，添加了源自《圣经》的新象征意义（主要来自《新约》：荣誉、胜利、喜悦、圣洁）。可以说，教父们将与白色相关的一切用基督教价值观的滤镜过滤了一遍，从而建立起一套坚固的符号象征体系，而他们的后继者，尤其是礼拜仪式学者又不断将其发扬光大。在12—13世纪纹章学诞生并对色彩领域造成重大变革之前，历史学家了解色彩符号象征意义的最高效、最可靠的方式，就是去礼拜仪式的论著和指南中寻找信息——在9世纪和13世纪之间，这方面的文献数量众多。在这些文献里，色彩首次被视为概念，换言之，视为某种可以脱离其物质载体而独立存在的抽象本质，其色调差异也可忽略不计。礼拜仪式上的色彩与稍晚一些出现的纹章色彩一样，是符号，是象征，与制造方式和表现形式无关。我们有必要在这一点上详述一下。[73]

遗憾的是，至今还没有哪位学者专门研究礼拜仪式中色彩体系的出现与传播课题。关于礼拜仪式的历史，研究成果众多，但很少提到色彩。[74] 无论如何，我们可以简要概述一下13世纪之前，礼拜仪式的发展历程。在基督教

诞生之初，礼拜仪式上的祭司并不会穿着任何特殊的服饰，他主持弥撒时穿的就是日常服装。后来，专用的祭服出现了（披肩、长袍、襟带、祭披、饰带），但制作祭服的织物都是未经染色的，因为教义认为，色彩是不纯洁的。随着时间的推移，祭服的颜色又分成了两种：首先出现的是白色，用于复活节以及重要宗教节日的弥撒；随后又出现了黑色，用于安魂弥撒和忏悔弥撒。在早期教父们的著述中，都认为白色是庄严神圣的色彩，而黑色则象征着罪孽和死亡。到了加洛林王朝时代，当教会中弥漫奢华风气时，黄金以及某些鲜艳色彩也开始在礼拜祭服上占据一席之地。但在不同的教区，在礼拜仪式上对色彩的使用也各不相同。到了公元 1000 年之后，在整个罗马天主教世界范围内，终于建立起了一套共同的关于礼拜仪式的惯例，至少对于几个主要的重大节日达成了一致：圣诞节和复活节使用白色；耶稣受难日以及各种哀悼日使用黑色；圣灵降临节和纪念十字军的节日使用红色。而在其他场合，尤其是纪念圣徒的节日以及平日的弥撒，各地的习俗仍然还有很大差别。[75]

到了中世纪最伟大的教宗——英诺森三世（Innocent III，1198—1216 年在位）——的时代，一整套规则才确立下来，英诺森三世将罗马使用的礼拜仪式惯例逐渐推广到了整个天主教世界。他在很年轻的时候（约 1195 年）就写下了一部关于礼拜仪式的重要论著。当时他还未登上教宗宝座，名字还叫作洛泰尔·德·赛尼（Lothaire de Segni），只是一名在教廷里没有多大权力的枢机而已。这本著作名叫《论弥撒的奥秘》（拉丁语：*De sacro sancti altaris mysterio*），根据当时的习惯做法，英诺森三世在其中编纂引用了大量前人的论著资料。对我们而言，这部著作的优点在于它在色彩的符号象征意义方面

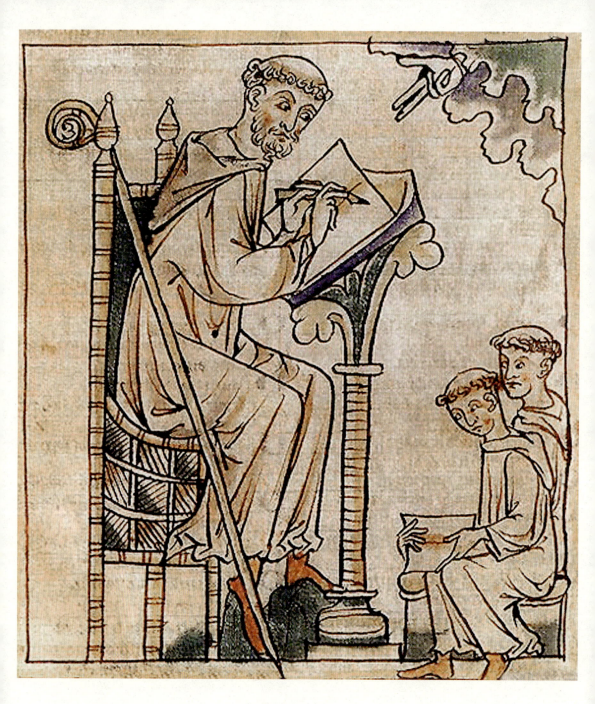

发表了许多看法，超过了之前的任何一部著作。它详细描写并注解了在12世纪末的罗马，每种色彩在礼拜仪式上的地位和功能。

针对白色、红色和黑色，英诺森三世并没有提出多少新的见解，与和诺理（Honorius）、鲁柏特（Rupert de Deutz）、让·贝莱特（Jean Beleth）等前代教父的观点基本一致，但他将涉及的宗教节日补充得更加完整了一些。白色，作为纯洁、欢乐与光辉的象征，用于一切属于基督、天使、精修圣人的节日。红色，既能象征圣灵之火，又代表基督为救赎世人而流的鲜血，用于圣灵降临节以及纪念使徒、殉教者和十字军的节日。黑色则与死亡和忏悔脱不开关系，用于耶稣受难日、安魂弥撒、忏悔弥撒以及将临期和封斋期。但是，在说到绿色时，英诺森三世提出了自己独到的观点，他认为绿色象征希望和永生，这是一项从未出现过的新见解，并且赋予绿色一个相对于前三种色彩而言较为中庸的位置："在次要的节日或平常的日子里，当白色、红色和黑色都不适合的时候，则应该使用绿色，因为与白色、红色和黑色相比，绿色是一种中庸的色彩。"[76]

这套色彩体系逐渐被各大天主教区采纳，至今仍然是天主教礼拜仪式上使用的规范。而我们看到，在这套体系里没有黄色和蓝色的位置，它们被排

< 正在书写的圣伯纳德 ……

熙笃修会创建于1098年，成立后不久即采用白衣作为修会标志，以区分于本笃会的黑衣。不仅是他们，大部分创办于11世纪的新修会都穿白衣。但他们的白衣只是理论上为白色而已。从一方面讲，穿白衣的规矩只针对教团修士；另一方面，即便是教团修士的白衣也都是用浅灰、浅黄充数。因为在中世纪，将织物漂白是很困难的，一直到18世纪依然如此。

圣伯纳德，1090—1153年，明谷修道院院长，熙笃会主要奠基人。手稿插画，12世纪

除在礼拜仪式之外。相反，白色取得了至关重要的地位，而且在英诺森三世规定的用于基督和天使的节日的范围之外，很快又成为属于圣母的节日上的专用色彩。白色乃是至圣至荣之色，应该对它表示尊崇，即便在礼拜仪式之外也不应无节制地使用。在这方面，12世纪上半叶克吕尼派修士与熙笃会修士的争执为我们提供了一个很好的例子。

我们简述一下这场争执的由来：从西方修道制度诞生之初开始，修士身着简朴的服装就成为一条很重要的原则。那时修士穿的衣服与农民相同，由未经染色的粗纺羊毛制成。但是随着时间的推移，修士服装的样式变得越来越重要，成为该修士所处的修行状态的象征。所以修士服装与世俗服装之间的差别越来越大，而且同一修会的修士服装样式逐渐趋同，以体现修会的团结一致。从9世纪起，象征谦逊与忏悔的黑色就成为修士专属的色彩，以本笃会克吕尼派为代表，被称为"黑衣修士"。但到了公元1000年之后，又兴起了一股改革潮流，这股潮流反对克吕尼派的奢华作风，主张从服装开始追求基督教本源的简单与朴素。这一派修士身披粗纺织物，或者是未经染色的，或者是简单地用草地上的晨露漂白的。

> **本笃会橄榄山派的白袍** ……

虽然橄榄山派隶属本笃会，但这一派修士都穿白衣。1313年，贝尔纳多·托洛梅伊（Bernardo Tolomei）在锡耶纳附近的阿夏诺（Asciano）创建了橄榄山教派。他们的第一个隐修地建在一个名叫橄榄山（Monte Oliveto）的山丘上，教派因此而得名。很快，这个隐修地扩建成了修道院，并成为该教派的主要根据地，在1344年，教宗克莱孟六世（Clément VI）对该教派予以认可。

索杜玛，《圣本笃令山泉涌出图》。橄榄山圣玛利亚修道院回廊壁画（南壁），约1530—1535年

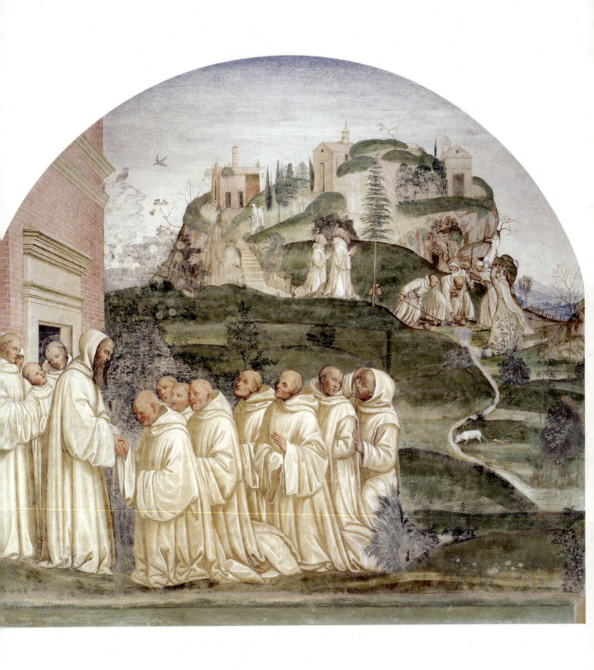

083 基督之白色

熙笃修会就诞生于11—12世纪这股反色彩的潮流之中。他们表现出与克吕尼派黑衣修士对抗的态度，并且以回归早期原初修道生活为目标。在服装颜色方面，熙笃会主张回归到圣本笃戒律的基本原则，只穿粗制的廉价服装，这种服装应由修士自己在修道院内，用未染色的羊毛纺线织布制成。所谓未染色的羊毛，大约指的是一种偏灰的颜色。所以在12世纪初的一些文献中，早期的熙笃会修士也被称为"灰衣修士"（拉丁语：monachi grisei）。但是很快，"灰衣修士"又变成了"白衣修士"，其确切的原因有待调查，或许是为了将教团修士与杂役修士区分开。而这种新出现的白色袍服引起了争议，因为从传统上讲，白色并不是属于修士的色彩。在1124年，克吕尼修道院院长可敬者彼得（Pierre le Vénérable）率先发难，在一封致明谷修道院院长圣伯纳德（Bernard）的著名信件中，他公开谴责后者身穿白衣是一种过度的傲慢："白色是节庆荣耀之色，代表着圣性与基督的复活，何等狂妄之人才会身着白袍！"与此相反，克吕尼派修士的传统黑袍则"代表谦逊与节制"。圣伯纳德对他的回复和反驳同样地激烈，他指出黑色是魔鬼与地狱之色，而白色则"纯粹、贞洁，恰如修士追求的生活"。这场论战愈演愈烈，掀起了数次高潮，最终导致了黑衣修士（克吕尼派）与白衣修士（熙笃会）在色彩与教义方面的彻底决裂。尽管多次有人试图调停，但论战一直延续到1145年。这场论战不仅仅是中世纪修道制度历史中的一个重要阶段，也是色彩历史上的一个转折点，在中世纪白色与黑色符号象征意义方面提供了大量的文献。[77]

对于色彩历史的研究者而言，论战双方在理论方面提出的观点和论据是

最有启发意义的。从现实角度看，无论是克吕尼派还是熙笃会，他们身穿的都不是真正的黑衣或白衣，而只是近似黑白的色彩：羊毛原色、灰色、青蓝、深浅不一的棕色等等。在当时，将织物彻底漂白或彻底染黑都是非常困难的，这种情况一直持续到18世纪。对于修士而言，白色与黑色未必是他们现实中穿在身上的色彩，而是作为符号象征的抽象概念，如同我们在文献和图片上看到的概念一样。此外，在中世纪的图片资料中，也存在大量身穿白衣的宗教人物形象：天使、圣母、精修圣人、《启示录》中的长老、在最后的审判之日被神选中带往天堂的行善之人，他们所穿的同样也是概念化的白色服装。在绘画领域，无论是手稿插图还是壁画，调制纯白色的颜料都是毫无困难的，所以只有绘画上的人物才能穿上真正的白衣。

白与红

在封建时代的世俗世界,存在着另一套规范和惯例,在这里人们往往将白色与红色并列或对立使用,而不是将黑色与白色并列或对立。我们在这里举两个例子:第一个是国际象棋,第二个是特鲁瓦的克雷蒂安(Chrétien de Troyes)的名著《圣杯的故事》(*Le Conte du Graal*)。

国际象棋大约在 6 世纪初诞生于印度北部,随后向着波斯和中国两个方向传播出去。在波斯,国际象棋的样式和规则逐渐发展成熟,并一直延续到今天。阿拉伯人在 7 世纪征服了波斯,学会了这项游戏,他们对此非常喜爱并将它引进欧洲。在公元 1000 年前后,国际象棋沿着南北两条线路在欧洲各地传播:南线为西班牙和西西里;北线则是通过瓦良格(Varègues)商人的经商路线,在北海地区和北欧地区传播。但是国际象棋其实是经过了一些改良变化,才得以传播到整个基督教世界的。其中一项改良就是颜色,在国际象棋原始的印度版本和阿拉伯穆斯林版本中,棋盘上对战的双方阵营分别为红色和黑色——时至今日东方象棋依然如此。在亚洲,红与黑一直作为两种相互对立的色彩存在,其源头非常古老。但与印度和穆斯林世界不同,在欧洲基督教世界,这种红与黑的对立却没有任何意义,在色彩符号象征的体系中也完全不存在。结果,到 11 世纪时,棋盘上的双方棋子变成了红色与白色,

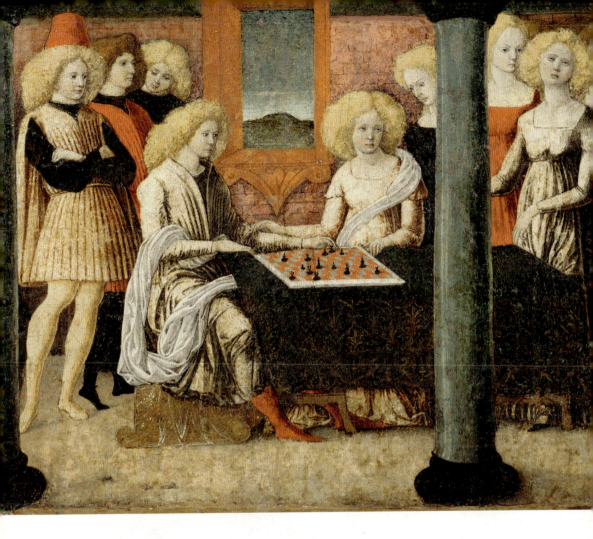

棋局 ……

在很长一段时间里,在欧洲国际象棋的棋盘上,对阵双方阵营分别为红白两色。到了中世纪末,红色阵营逐渐被黑色取代。这是一幅嫁妆箱装饰画,其中表现的恰好是从红色到黑色的一个过渡阶段:棋盘上的方格依然是红白二色,但黑色的棋子已经开始出现了。

嫁妆箱装饰画,据称作者为维罗纳的利贝拉莱(Liberale da Verona),约 1470—1475 年。纽约,大都会艺术博物馆

这样代表阵营对立的两种色彩就更加符合西方人的价值观。事实上,在封建时代的世俗社会,白红对立比白黑对立更加深入人心。这样,在三个多世纪的时间里,白色与红色的棋子在欧洲人的棋盘上征战厮杀,而棋盘本身也是红白相间。到了 14 世纪末,一个新的变化发生了:首先是棋盘,然后是棋子,从白红两色逐渐变成白黑两色。黑白棋盘和棋子在 16 世纪正式成为国际象棋的规则,并且一直延续至今。此时,印刷术已经被发明出来,白黑两色因而成为对比最强烈的一对色彩,并且在各个领域得到人们的承认。印刷术的发

象牙白

这是 1831 年在苏格兰刘易斯岛西海岸上发现的海象牙棋子,是中世纪传承下来的最著名文物之一。与真正的象牙相比,海象牙的颜色要略深一点,重量略轻,其纹理也不如象牙均匀。海象牙加工起来更容易,但不如象牙结实。

海象牙棋子,特隆赫姆(挪威),约 1150—1180 年。爱丁堡,苏格兰国立博物馆

明对人类社会的影响极为深远，至今依然存在于我们的认知中，国际象棋自然也不可避免地受到这一事件的影响。[78]

 封建时代白红对立的另一个标志性案例是一部骑士传奇叙事诗，也是中世纪法语文学最著名的作品之一：特鲁瓦的克雷蒂安所著的《圣杯的故事》。这部叙事诗大约作于1181—1190年，是应佛兰德伯爵阿尔萨斯的菲利普（Philippe d'Alsace）的委托创作的。这位伯爵一度与香槟宫廷来往甚密，因为当时他处于丧偶状态，并且出于政治目的希望求娶同样丧偶的香槟女伯爵玛丽（Marie de Champagne），但未能成功。于是菲利普伯爵后来参加了十字军东征，于1191年阵亡于圣地。菲利普伯爵很可能是在香槟宫廷结识克雷蒂安的，因为玛丽女伯爵热爱文学和艺术，是克雷蒂安的庇护者。《圣杯的故事》的序言告诉我们，作者从菲利普伯爵手上取得了一部手稿，其中提到一件神秘的物品"圣杯"（le Graal），作者由此而产生了创作这部叙事诗的灵感。尽管后人做出了种种假设，但这部手稿的内容仍然是个谜团。或许它根本不存在，只是克雷蒂安为了文学效果而假称的。《圣杯的故事》的现存版本共有大约9070行诗句，这个数字在不同版本之间还有少量差异。叙事诗的结尾缺失，我们也不知道缺失的部分占整部作品的比例有多大。在讲到珀西瓦里（Perceval）跟随高文（Gauvain）踏上冒险征途时，整个故事戛然而止。或许是因为读者菲利普伯爵已经阵亡，所以克雷蒂安停止了作品的更新，但我们无法证实这一点。[79]

 这部奇特的作品不仅没有结尾，而且在解读方面存在诸多难题。它是中世纪文学研究领域最受关注的课题之一，或许也是对后世欧洲文学艺术影

白与红 ……

无论材质为兽骨还是象牙,很多从中世纪流传下来的棋子文物上都能见到残存的红色颜料。那时的棋盘通常也是白红两色的,至少到 14 世纪依然如此。

国际象棋棋子(国王?),据称其主人是查理曼。萨莱诺(意大利),11 世纪末。巴黎,法国国立图书馆,钱币陈列馆

响最大的一部中世纪文学作品。例如瓦格纳(Richard Wagner)1882 年创作的歌剧《帕西法尔》(*Parsifal*,译者注:Parsifal 为珀西瓦里的别名。)、埃里克·侯麦(Éric Rohmer)于 1978 年执导的电影《高卢人珀西瓦里》(*Perceval le Gallois*),均由《圣杯的故事》改编。在 1195—1225 年,陆续有人为《圣杯的故事》创作了四部"续篇",其篇幅都很长,总计达到六万行诗句,每个续篇又有多个不同版本,都经过多次的增删更改。在创作出来之后不久,《圣杯的故事》也被翻译或改编为多种欧洲语言。在法国,在 12 世纪末到 13 世

纪上半叶,已经有多人对《圣杯的故事》进行改编,或者将它改写成散文体。更重要的是,众多作者围绕着圣杯传说建立起一整套文学框架,探索它的起源、它的历史、它的象征意义以及英雄们寻找它的冒险历程。

圣杯是一件神秘的物品,而克雷蒂安则是圣杯传说的开创者。在他笔下,圣杯是某种神奇的容器,有点像凯尔特神话里的丰饶之角和不朽之锅,能提供无穷的食物,吃下去还能令人青春永驻。年轻的珀西瓦里是在"渔夫王"(le Roi pêcheur)的城堡里第一次见到圣杯的,渔夫王的腿部受过重伤,以至于无法独立行走。珀西瓦里和身负残疾的渔夫王二人在城堡大厅里对坐用餐,这时一列奇特的侍从队伍鱼贯入内。位于队列之首的是一名全身白衣的年轻人,他手持一柄长枪,枪尖沁出一滴艳红的鲜血。紧随其后的两名侍从手持烛台,再后面的侍女手捧嵌满红宝石的圣杯,那些红宝石发出的光芒是如此耀眼,以至于烛台上的蜡烛都黯然失色。在队列的末尾,另一名侍女手里拿着一个巨大的银质切肉盘。这个充斥着红白两色的队列一次又一次地在大厅里穿行,而他们每经过一次,餐桌上就会重新布满丰盛而美味的菜肴。

珀西瓦里本想询问这列侍从的意义,询问滴血长枪和圣杯的来历,询问圣杯里装着什么,但他还是保持了沉默。因为此时他刚刚成为一名新人骑士,而他的导师曾教导他,年轻的骑士应该少说多看,少提问题才是明智的,也更符合骑士礼仪。珀西瓦里在城堡里睡了一夜,但第二天醒来时他发现城堡已经空无一人。后来,在穿过一片森林时,珀西瓦里遇到一名少女,少女自称是他的表妹。她告诉珀西瓦里,他的母亲在儿子启程追随亚瑟王之后,因悲伤而离世的噩耗。她还把自己的名字告诉珀西瓦里,而珀西瓦里此前一直不知道这名表

圣杯队列……

这幅手稿插图是一个很好的例证,它向我们展示了在图片资料中色彩是如何参与构图的。在画面的左部,人物的服装呈现一个有节律的序列(橙、紫、蓝、橙、紫、蓝),造成了一种动态效果,令观众感到这个队列是自左向右运动的。与此相反,在画面的右部,坐在桌旁的人物的衣着是无节律的(紫、橙、蓝、红),这样产生的效果则是静止的。此外,在左右两部分之间有一种交错配列的效果:左部背景以蓝色

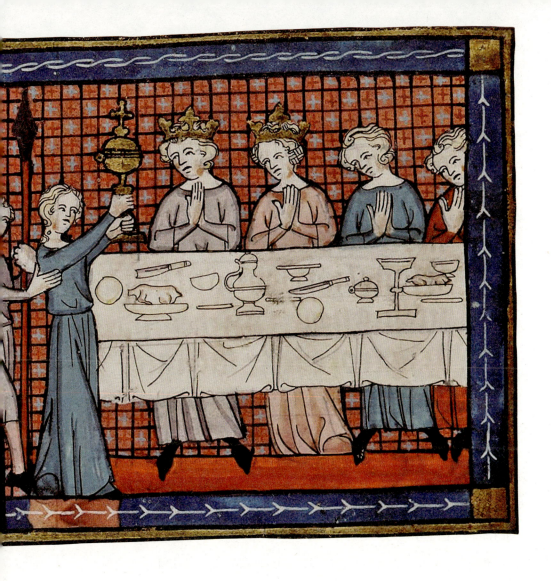

为主,边框为红色;而右部背景则恰好相反。但在队列首位女性人物的脚下,有一块红色边框入侵了蓝色边框的范围,这也加强了队列从左侧行进到右侧的观感。

《圣杯的故事暨续集》手稿插图,巴黎,约 1330 年。巴黎,法国国立图书馆,法文手稿 12577 号,第 74 页反面

妹的名字（身份与血缘是亚瑟王系列传奇故事的核心元素之一）。但最重要的是，少女责备珀西瓦里在圣杯城堡里错误地保持了沉默。渔夫王是圣杯的最后一任守护者，如果珀西瓦里慰问他的伤势，本来可以将他治愈，甚至还能使渔夫王的领地从荒芜变得肥沃，但珀西瓦里一言不发，因而铸成了大错。

克雷蒂安在书里只讲了这么多，在叙事诗的后续内容里也没有对这部分剧情进一步地解释。他只是继续叙述珀西瓦里的冒险历程，随后又把珀西瓦里抛到一边，开始讲述高文骑士曲折离奇的爱情故事。在高文即将与强大而自负的吉罗梅朗（Guiromélant）决战时，作者突然停下了笔。

在渔夫王的城堡里，珀西瓦里一度拥有改变宿命的机会，但由于他过度谨慎，没有提出该提的问题，与改变宿命失之交臂。克雷蒂安对这个队列场景、其中登场的色彩以及圣杯的神奇能力缺乏解释，这给后世的续写作者和模仿作者留下了巨大的空间，使他们得以做出种种假设。其中最受欢迎的是12世纪末，波戎的罗伯特（Robert de Boron）续写的版本，他在传奇故事中引入了大量基督教元素，但对这位作者我们几乎一无所知。在他创作的叙事诗《圣杯的故事》续篇之中，原著里的圣杯（le Graal）与基督教的圣杯（le Saint Calice）画上了等号。后者指的是在受难前一晚，耶稣在最后的晚餐上使用过的酒杯，而且据波戎的罗伯特称，也是耶稣被钉在十字架上受难之时，亚利马太的约瑟（Joseph d'Arimathie）用来收集耶稣鲜血的容器。罗伯特还认为，城堡场景里出现过的滴血长枪就是《新约》中刺伤耶稣右肋的朗基努斯之枪。这种假说被多名作者认可并复述，又过了几年，大约在1220年前后，一位佚名作者用散文体创作了《寻找圣杯》(la Queste del saint Graal) 一书，

将圣杯传说彻底变成了一个基督教故事。这位作者或许是一名熙笃会修士，他笔下的圣杯是虚幻而非物质的，象征着神的恩典，能打开通往永生的大门。

有大量的文献以《圣杯的故事》作为研究课题。[80] 大部分研究者都认为，珀西瓦里对圣杯的寻找象征着某种心灵上的修行，更重视骑士在品德方面的修养，是对以高文为代表的更加世俗、更重视武力的骑士主义的一种批判。但是，在圣杯的象征意义和城堡队列的象征意义方面，研究者们有很大分歧；从更加宽泛的意义上讲，他们在《圣杯的故事》的主题和动机中，高卢传说和凯尔特神话占有多大比例这个问题上存在很大分歧。《圣杯的故事》里的各种象征符号，是被基督教完全同化了，还是保留了强烈的异教特色？特鲁瓦的克雷蒂安本人是否理解他笔下每个神秘符号的象征意义？为了回答这些问题，文学评论界付出了巨大的努力。有些人对此进行了刻舟求剑或者缘木求鱼的解读，将目光投向神秘主义、清洁派、炼金术或者精神分析。这都是走入歧途，我们绝不应该朝着这些方向寻找答案。还不如以文本本身为起点，观察它是如何构建的，思考其中有哪些元素反复出现、错综交缠、相互联系、相互对比。

例如在《圣杯的故事》这本书里，有两种色彩扮演了至关重要的角色，那就是红色与白色。在这一点上，有两个桥段特别具有代表性。第一个只与红色相关，而第二个则将红色与白色并列对比。在叙事诗的开头，克雷蒂安讲述了年轻而天真的珀西瓦里战胜"绯红骑士"的故事，前者仅仅穿着未染色的粗纺羊毛长袍，而后者则全副武装，有着红色盾牌、红色旗帜和红色马衣。珀西瓦里胜利之后，夺取了手下败将的盔甲、装备和武器，他穿着这套装备前往亚瑟王的宫廷，并在那里正式成为一名骑士。从此，珀西瓦里就变成了

新的"绯红骑士"。在这个具有极强象征意义的桥段里,最值得我们关注的是,它完全颠覆了亚瑟王传奇文学中惯用的色彩符号规则。在大多数以亚瑟王及其追随者为题材的骑士文学作品中,"红骑士"通常是邪恶的骑士,他们阻拦在主人公前进的道路上,怀着恶意向主人公发起挑战。与之相反的是"白骑士",他们总是属于正义的阵营,例如年轻的兰斯洛特(Lancelot)以及他后来的儿子加拉哈德(Galaad)。"红骑士"还有可能是来自异界的神秘人物,他附身在活人身上,企图播种混乱、散布邪恶或者报复仇敌。他使用红色的武器,佩戴红色的装备,这颜色象征着地狱之火,并且与象征信仰、正义和荣誉的白色形成对立。珀西瓦里战胜的那位"绯红骑士"就属于这一类。那么作为叙事诗的主人公,珀西瓦里本人也变成了"绯红骑士",这一点就显得奇怪了。但是,对于文学大师特鲁瓦的克雷蒂安而言,这恰恰是一种颠覆刻板印象的创作手法,他打破了既往的符号规则,借助红色为主人公赋予了极强的个性,比千篇一律的"白骑士"更加令人印象深刻。

 第二个是整个中世纪文学史上最受评论家重视的桥段之一,这个桥段将红色与白色并列,使它们成为一对互补的色彩。有一天,忧郁而孤单的珀西瓦里穿过一片白雪覆盖的平原,他在雪地上看到三滴血迹,这血迹是一只鹅流出来的,它被隼鹰啄伤了脖颈。这雪地上的血迹令珀西瓦里想起他的爱人白花(Blanchefleur)小姐的白皙面庞和红润颧颊,但他却离开了白花,只身踏上冒险之路。这回忆令他陷入深深的忧愁之中,同为圆桌骑士的其他同伴都无法开解。克雷蒂安笔下的整部叙事诗似乎都带有这种忧愁感,并且将这种忧愁感传递给亚瑟王骑士文学中的很大一部分作品,也传递了这些作品的读者。[81]

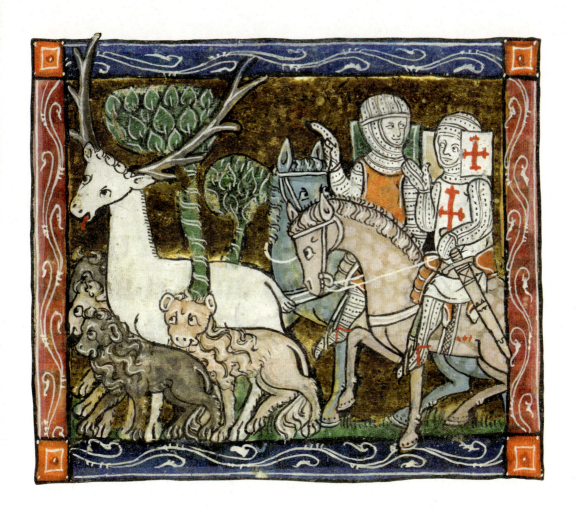

象征心灵修行的白鹿 ……

在凯尔特神话中,白鹿具有重要的地位,据说它们是彼岸世界的使者。亚瑟王与他的骑士们(本图中为珀西瓦里和加拉哈德)狩猎白鹿的这个场景,表现的不仅仅是狩猎活动本身,更象征着心灵领域的求索:白鹿如同圣杯一样,只有心灵纯净的骑士才能接近它。

《寻找圣杯》手稿插图,法国北部,1315—1316 年。伦敦,不列颠图书馆,MS. Add. 10294,第 45 页反面

百合：白色的花卉

在中世纪作家笔下，白色有三大主要指涉物：雪、牛奶和百合。在这一点上与《圣经》相似，只是少了一个羊毛而已。百合是最典型的白色花卉，正如玫瑰是典型的红色花卉一样。这两种花经常作为白色和红色的代表相提并论，尽管在自然界里，其实存在着各种颜色的玫瑰和百合。早在古罗马时代，百合与玫瑰就已成为所有花卉之首。在普林尼的《博物志》第 21 卷，他正是以百合与玫瑰开篇，来论述各种花卉的。[82] 但古人对百合的欣赏还能追溯到比古罗马更加久远的年代。我们可以在美索不达米亚的石柱上、古埃及的浅浮雕上、迈锡尼的陶器上、高卢的钱币上以及东方的纺织品上找到不同形状的百合图案，包括盛开的百合花、未开放的花苞和百合形状的花边。百合图案不仅仅发挥装饰功能，它往往还具有强烈的象征意义：它有时象征着

> 圣母领报图的天使与百合……

继复活节之后，圣母领报日是基督教规模最大的节日。大量艺术作品以这个节日为主题。波提切利有七幅作品以圣母领报为题材，但每幅作品的元素都是相同的：天使、百合、神之光、白鸽、玛利亚、书本、卧室、花园。如同文艺复兴时期的所有意大利画家一样，这幅《圣母领报图》展示了画家在透视和光影上的表现能力，以及他对"道成肉身"这一基督教义的理解。

桑德罗·波提切利（Sandro Botticelli），《圣母领报图》（局部），1489—1490 年。纽约，大都会艺术博物馆，Inv. 1975.1.74

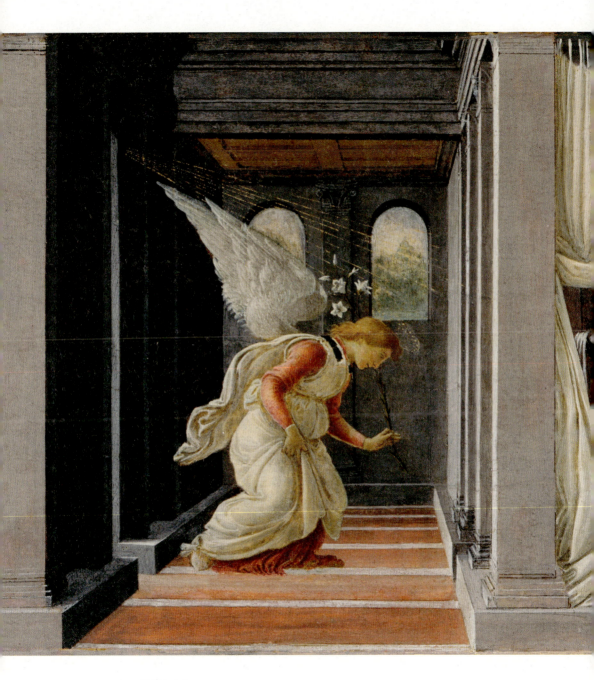

099 基督之白色

丰饶和肥沃，有时象征纯净和贞洁，还有的时候象征权力和君主。到了中世纪，这三种象征意义全部融合到了百合的形象之内，于是中世纪百合同时象征着丰饶、纯洁和王权。

百合的花苞（而不是盛开的花朵）成为君权的象征，这一观念首先出现在拜占庭，随后传播到欧洲。在欧洲各国，权杖、王冠和加冕斗篷是代表君权的三样事物，我们在这三样事物上都能找到百合图案。先后成为法兰克国王（843—877年在位）和神圣罗马皇帝（875—877年在位）的秃头查理（Charles le Chauve），在他统治期间，大量地使用百合图案，因为他的近臣在教父们的著作里读到，百合是属于王室的植物。秃头查理的家庭教师魏拉弗里德·斯特拉堡（Walafrid Strabon，808—849）写过一部有趣的著作《园艺》（Hortulus），那是一本以各种植物为题材的诗集，其中称洁白无瑕的百合花为"百花之女王"。[83]

与此同时，百合除了具有代表王权的作用之外，还被赋予了某种宗教意义，尤其受到基督教的推崇。基督教对百合的推崇源于《旧约·雅歌》中的一句经文：Ego flos campi et lilium convallium。〔我是沙仑的玫瑰花（或作"水仙花"），是谷中的百合花。（雅歌2，1）〕这句话在教父们及其追随者的著作里多次被引用并且注解。从加洛林王朝时代一直到12世纪，绘画作品中的耶稣基督常常是站立在百合花丛中的形象。在公元1000年之后，在上述意义之外，百合又增加了象征圣母玛利亚的新意义，这与当时蔚然兴起的圣母崇拜有关，人们用《雅歌》之中紧接下来的一句来形容圣母：Sicut lilium inter spinas, sic amica mea inter filias.（我的佳偶在女子中，好像百合花在荆棘内。）

（雅歌2，2）自此之后，《圣经》以及教父著作中大量提及百合的段落都与圣母联系在一起，因为百合具有贞洁的象征意义。按照某些基督教学者的说法，玛利亚是没有人类原罪的，这还不是成熟的圣母无玷始胎（l'Immaculée Conception）教义，该教义在1854年才被教会正式认定；但从这时起，基督教学者已经认为纯洁是玛利亚具有的重要品质之一，而且这种观点逐渐成为基督教的一项传统。所以，白色作为贞洁的象征，成为礼拜仪式上代表圣母玛利亚的色彩，在绘画作品中，百合也成为代表圣母玛利亚的首要象征物。在这方面，除了《圣经》和教父著作外，普林尼也做出了贡献，他的著作里称百合是所有花卉中最洁白、最纯粹、繁殖力最强的品种。[84] 在这一点上，基督教学者与异教学者的观点是高度一致的。

在公元1000年前后，作为白色花卉的最高代表，百合的三大象征意义是纯洁、丰饶、王权。从这时起，手捧百合花或者站立在百合花丛中的玛利亚形象，出现在印玺、钱币、手稿插画、壁画等大量的图片资料上。与之呼应的是，在祈祷文、诗歌、歌曲和布道词（特别是圣伯纳德的布道）之中，有大量例证将玛利亚与百合进行类比，认为白色的百合花是玛利亚贞洁无瑕的第一象征物。在图片资料中，百合的形状千姿百态，有些是相对写实的整株百合植物，有些是单线条勾勒的百合花苞或百合花朵图案。这已经是纹章图案的雏形，但无论其形状如何，象征意义始终如一。单线条勾勒的百合花图案在权杖和王冠上常有一席之地，也被大面积地绣在王袍之上。在图片资料中，玛利亚作为"天后"经常佩戴权杖王冠，身穿王袍，而现实中的人间帝王也同样拥有这些物品，因此在12世纪下半叶，百合花从圣母的象征慢慢变成了王

法兰西在三位一体像前祈祷 ……

在中世纪末,法国国王的纹章为蓝底三朵金色百合图。当画家想表示王朝而不是国王本人时,常用蓝底布满金色百合的图案。而当画家想以人格化的方式表现法兰西王国时,则将蓝底换成银底,也就是白底,正如本图所示的白底布满金色百合的图案。

奥弗涅的马提亚尔(Martial d'Auvergne),《查理七世的夜祷书》手稿插图。巴黎,约1483—1484年。巴黎,法国国立图书馆,法文手稿5054号,第35页反面

权的象征。与此同时，百合的颜色也发生了变化，从纯白变成了金色，而在中世纪的图片资料和符号象征体系里，金色往往代表着某种意义上的"更高级的白色"。例如卡佩王朝的纹章，这枚纹章诞生于12世纪下半叶，在随后的几个世纪里成为法兰西王室的纹章，其图案为蓝底色上布满的金色百合。[85]

与我们的想象相反，对王室纹章上百合图案的研究是相当贫乏的，相关的文献数量很少，质量也不高。但这朵百合是一个非常重要的研究对象，它兼具宗教、朝代、政治、艺术、符号象征等方面的重要意义。此外，在法国，百合是一个具有强烈政治属性的象征物，自法兰西共和国诞生之日起，对百合的研究总会引起意识形态方面的误读，令历史学研究向着政治领域偏航，最终导致民众对历史学研究者失去信任。百合图案与法国君主制度之间的联系实在是太紧密了，这个课题过于敏感，所以即便是本应处于此项课题前沿地带的纹章学家，也总是表现出过于谨慎的态度，并没有对纹章上的百合图案开展大规模的、集体性的研究工作。[86]这方面的文献和图片资料并不缺乏：从12世纪到19世纪，百合无处不在，出现在无数的器物、图画、艺术品和建筑物上。此外，旧制度时代的学者也对百合图案进行了初步探索，并且收集了大量的例证。[87]他们的研究虽然已经陈旧，有时候略显幼稚，但往往比19世纪甚至20世纪初的学者的研究质量更高。[88]在后者的笔下，百合花往往成为政治激进主义、过度实证主义甚至更糟的神秘主义妄想的牺牲品。[89]本章就不在这个问题上展开了，我们在《王侯的色彩》这一章里再做进一步探讨。

在中世纪这个研究范围内，我们需要关注的是为何12—13世纪这个时

间段成为百合象征圣母玛利亚的顶峰时期。而到了中世纪末,在绘画和雕塑作品中,伴随圣母出现的花卉往往不再是百合,而是以玫瑰为代表的其他花卉。象征爱的红色花朵取代了象征纯洁的白色花朵,这本身就是一项重要的证据,证明玛利亚在人们心目中的形象有所改变,人们对玛利亚的崇拜也转移到了新的方向。[90]

总之,白色花卉在中世纪受重视的程度有限,至少在符号象征领域是如此。除了百合之外,白色花卉还包括雏菊、铃兰和山楂花,以及忍冬花和耧斗菜花,但后两种植物可以开出各种颜色的花朵,只是某些品种开白花而已。其中只有雏菊具有稳定而为人所熟知的象征意义:它如百合一样可以象征纯洁无辜,但雏菊还能象征青春、快乐和爱。雏菊的中心部分其实是黄色的,它的白色花瓣呈放射状展开,而且它与向日葵是近亲。尽管如此,人们却很少从雏菊联想到太阳,中世纪的基督教文化对太阳抱持的往往是警惕而非崇拜的态度。铃兰可以象征自然界的复苏,也在某种程度上象征生命的喜悦。在较晚的时候铃兰也成为象征圣母的花卉之一,据称圣母在十字架下因悲痛而流出的泪水化作了铃兰,但这个传说出现的时代不早于17世纪。山楂是一种矮树,也是象征圣母的植物之一,关于它的传说是种在房屋附近能够避雷,但这种习俗在中世纪尚未出现,到近代才诞生。

白色动物：羔羊、天鹅与白鸽

在中世纪，与白色相联系的动物种类比植物更加丰富，它们的象征意义也更加稳定和宽广。在基督教文化中，有几种白色动物是特别受到重视的。[91]

首先是羔羊，在 12 世纪末一部作者佚名的拉丁语动物图鉴里写道："羔羊是地上一切走兽之中最温柔的。"因为羔羊既没有獠牙也没有犄角，它不懂得保护自己，而且"当人们剪掉它洁白胜雪的羊毛时，它安静温驯，毫不反抗。它象征着纯洁和清白"。[92] 另一些学者称，只要母羊一声呼唤，羔羊就能在羊群中准确地找到自己的母亲，而母羊也能通过叫声在一群一模一样的羔羊之中分辨出自己的孩子；母羊对羔羊表现出无与伦比的慈爱之情，"正如天主能一一分辨我们每个人，并将祂的慈爱赐予我们，而我们也深知祂是我们唯一的慈父"。[93] 还有不少学者认为，《新约》将救世主耶稣称为"神的羔羊"，是因为耶稣背负了我们的原罪，并且为了替我们赎罪而牺牲了自己。

> 象征基督的羔羊 ……

这幅大型插画位于一本《启示录注解》的首页，该书的作者为修士列巴纳的比阿图斯（Beatus de Liébana，约 750—798）。这幅图画忠实地表现了《圣经》的文本：神说："我是阿尔法，我是欧米伽，是开始也是终结……是今在、昔在、未来永在的全能者。"（启示录 1，8）

列巴纳的比阿图斯，《启示录注解》。圣佩德罗德卡德纳修道院，布尔戈斯（西班牙）附近，约 1175—1180 年。马德里，国立考古博物馆，Inv. 1962.73.2，第 1 页正面

107 基督之白色

所有的基督教学者都从羔羊联想到基督受难,并且与《创世记》中代替以撒作为祭品的公羊进行类比(创世记 22,1—14)。对于《启示录》中的羔羊,他们谈论得不多(但《启示录》提及羔羊多达二十八次)。羔羊在《启示录》中的形象是裁决者和复仇者,它愤怒地与邪恶的力量进行斗争。

紧随羔羊之后的则是白鸽。在中世纪文化中,白鸽的羽毛必须是纯白无瑕的,而古希腊和古罗马时代的白鸽身上往往掺杂着其他颜色。在《圣经》描写大洪水的篇章里,白鸽口衔橄榄枝飞回诺亚方舟,这是为了告诉诺亚洪水已退,大地重归和平。因此,白鸽成为和平与希望之鸟,成为天主的信使。与之相反的则是黑色的乌鸦,它被诺亚放出去之后便一去不复返,只顾着啄食水中漂浮的尸体。在图片资料中,这两种飞禽之间的对比非常鲜明:白色的白鸽在方舟上空翱翔;黑色的乌鸦在方舟下方贪婪地啄食尸体。前者是纯洁而具有神性的,后者是污秽的,预示着死亡和地狱。教父及其后继者们在《圣经》中挑选出三只最具代表性的白鸽:第一只是方舟上的白鸽,象征和平;第二只是大卫王的白鸽,象征力量;第三只是比喻圣灵降临的白鸽,象征希望。基督教学者还强调,在善人死去后,他们的灵魂将以白鸽的形态飞向天国;而恶人的灵魂则是阴暗而丑陋的,在他们死后会变成蝎子、癞蛤蟆或者是小恶魔。[94]

> 方舟上的白鸽……

在大洪水上漂流了四十个日夜之后,诺亚派乌鸦去查看洪水是否已经退去。但乌鸦只顾着啄食水中的尸体,迟迟不复返。于是诺亚又放出去一只白鸽,它带回了洪水已退的好消息。可见黑色的禽鸟是亵渎的、食腐的;而白色的禽鸟则是品性正直、纯良的。

圭亚尔·德·穆兰(Guyart des Moulins),《圣经故事》。圣奥梅尔,约 1335—1340 年。巴黎,法国国立图书馆,法文手稿 152 号,第 19 页反面

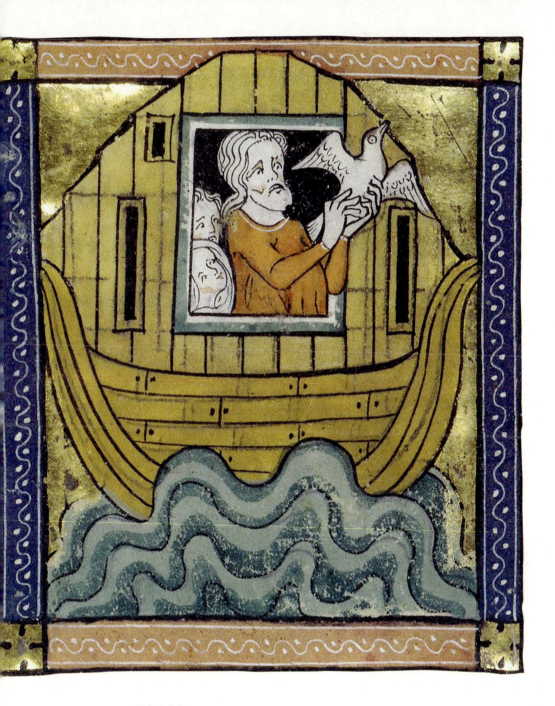

109 基督之白色

天鹅骑士 ……

"天鹅骑士"的故事流传下来若干不同的版本。其中流传最广的版本称,有一位无名骑士乘坐白天鹅拉动的扁舟,航行在莱茵河上,抵达了奈梅亨(Nimègue)。这位骑士英勇而谦恭,最终娶了一位出身高贵的女子为妻。他们生了很多孩子,组成了一个富裕而有权势的领主家族。但有一天,白天鹅和扁舟再次出现,于是无名骑士独自离开了,正如他当初孤身到来一样。从此没有人再见过他。

《什鲁斯伯里伯爵塔尔波特之书》,约 1445 年。伦敦,不列颠图书馆,王室手稿 15 E VI,第 273 页正面

虽然基督教学者对白鸽不断地赞颂,但在中世纪文化中,最具代表性的白色飞禽并不是白鸽,而是神秘而复杂的天鹅。在古希腊古罗马神话以及北欧神话中,天鹅拥有重要的地位,也聚多项象征意义于一身:美貌、蜕变、歌唱与死亡,这些象征意义深深地吸引着中世纪学者。在日耳曼传说中,变身为天鹅是一项很重要的神话元素,最著名的是"天鹅骑士"的传说,那是一个神秘的人物,他的兄弟们被恶毒的继母变成了天鹅。这位神秘的骑士驾驭着由白天鹅拉动的扁舟,航行在莱茵河及其支流上。有许多著名的王侯家

族都自称是天鹅骑士的后裔,包括布拉班特(Brabant)公爵、洛林(Lorraine)公爵、布洛涅(Boulogne)伯爵、埃诺(Hainaut)伯爵、林堡(Limbourg)伯爵、荷兰(Hollande)伯爵、伯格(Berg)家族、克莱芙(Clèves)家族、于利耶(Juliers)家族等等。在莱茵河流域和默兹河流域,崇拜天鹅是一项贵族传统。在其他地区,天鹅也象征着高贵的身份:在中世纪晚期,许多王侯和领主喜欢在比武时"扮演"天鹅骑士,或者使用以天鹅为图案或题铭的纹章,而他们所追捧的天鹅必须是纯白无瑕的。[95]

但是,《圣经》里几乎没有提到天鹅这种飞禽。只有《利未记》(11,13—19)的不洁动物列表中似乎出现了天鹅的名字,但我们不能确定,因为武加大译本(Biblia Vulgata)中使用的"cycgnus"(拉丁语:天鹅)一词未能如实地反映希伯来语和希腊语《圣经》中的原意,而原文中该词似乎指的是猫头鹰。所以从严格意义上讲,天鹅在《圣经》里并未出现过。这令教父及其后继者们感到十分困惑:对于《圣经》里未曾提及的一种飞禽,他们又该如何评论呢?那就只能保持沉默了。由于教父们对天鹅这种神秘的生物不置一词,中世纪的动物图鉴只能在别处寻找天鹅的象征意义:古希腊古罗马作家的著作里、斯拉夫和斯堪的纳维亚神话里,以及口口相传的民间传说里。从这些不同来源得到的素材和信息相当丰富而复杂,因此天鹅便具有了丰富而复杂的象征意义。天鹅最引人注目的属性是它悦耳并且富有旋律的歌喉。雄天鹅与雌天鹅甚至能够和谐地进行二重唱,因为据某些学者所言,雌天鹅的嗓音恰好比雄天鹅低一个半音。在所有鸟类之中,天鹅是最有音乐天赋的。据说它还容易被音乐吸引:一旦有人演奏鲁特琴或者竖琴,天鹅就会飞过来。

天鹅的歌声不仅悦耳，而且忧郁伤感，如泣如诉，尤其是当它预感到自己的死亡时。当天鹅生病虚弱，自知命不久矣，它会为自己唱一首悲伤的挽歌，这挽歌日夜不息，可以长达数月之久。有学者认为，人类应该以天鹅为榜样：

> 天鹅知道，死亡并不悲哀也不痛苦，而是通向新生的道路……天鹅比我们人类更加勇敢，它一直歌唱到生命的最后一刻。[96]

众所周知，路遇乌鸦乃是凶兆，而路遇天鹅则是吉兆，这说明白色是吉祥的，而黑色则代表着不祥。中世纪的动物图鉴里还写道，在大海上航行的水手若能看见天鹅在水面上栖息定会非常高兴，因为这意味着他们已经接近陆地而远离海上的种种危险。此外，在中世纪拉丁语文献里，利用"signum"（征兆）和"cygnus"（天鹅）两词的谐音而进行的文字游戏比比皆是。既然"cygnus"与"signum"谐音，那么天鹅身上具有的征兆自然就多于其他任何一种飞禽。所以，以亚里士多德和普林尼为首的众多学者都对天鹅纯白无瑕的一身羽毛感到十分好奇：为什么在野生动物里，只有天鹅如此洁白呢？它是否过于美丽了？在这纯净晶莹的白色之下，又隐藏着什么呢？有些人发现，在白色的羽毛之下，天鹅的躯体其实是黑色的，因此他们认为天鹅是虚伪的、奸诈的、叛逆的。他们笔下的天鹅不再是善与美的化身，而是充满了恶意：天鹅用美丽的外表掩盖丑陋的内心，它高傲而自负，自恃貌美而不屑与其他鸟类为伍，它总是高昂着脖颈离群索居，总是在水面上漂浮却从不真正地潜入水中。天鹅也是易怒好斗的一种禽类：雄天鹅会为争夺雌性而争斗，

有时候甚至会将对手啄死。它还是一种淫荡的禽类，不停地寻求交配的机会，将其蜿蜒曲折的颈部长时间地交缠在一起，而且在交配时动作十分粗暴，以至于雄鸟会严重地伤害到雌鸟。最后，天鹅是最奇怪的动物之一，与其他任何动物都不相似，每次看到它，都会让人怀疑是不是邪恶的女巫把哪个王子或公主变成了天鹅。[97]

与天鹅同样具有复杂多元寓意的是独角兽。在中世纪人心目中，独角兽不是传说中的怪物或妖兽，而是真实存在的动物，直到16世纪才有人怀疑独角兽的真实性。尽管如此，在不同的动物图鉴中，独角兽的形象差异巨大。大阿尔伯特（Albert le Grand）认为独角兽的形象是"马身、鹿头、象蹄、狮尾"。另一些学者则认为独角兽的体形没有那么大，大约与小山羊差不多。还有一些人认为它是"羊头、鹿身、牛尾、马蹄"，因为如果一只动物长着象蹄，那无论如何也是跑不快的。在所有学者的笔下，独角兽都是一个嵌合体，同时具备好几种不同动物的部分特征。但所有人也一致认为，独角兽的毛色是纯白的，并且前额正中长着一支长长的角。这支长角的主要作用是驱除邪恶，并且能净化它所触及的一切事物。当它触及毒物时，独角兽便会流血。所以，独角兽是自然的奇迹，是非常珍稀的动物，要想捕获它是非常困难的。这种动物高傲、警惕、动作机敏。它跑得很快，任何猎人都追不上，所以只能使用诡计来设法捕捉它。猎人知道独角兽会被处女的气味所吸引，所以让一名少女坐在森林中心的林间空地，自己藏身在一旁的灌木丛里。独角兽受到少女气味的吸引而从巢穴走了出来，跪在少女面前，把头放在少女的膝盖上睡着了。利用这个机会，猎人阴险地将它杀死或禁锢起来。但独角兽是如此地

骄傲，它宁死也不愿受到任何形式的囚禁。如果充当诱饵的少女已经品尝了禁果，失去了贞操，那么独角兽会大发雷霆，对它的诱捕定会失败，而少女则会被它的长角刺死。[98]

　　羔羊、白鸽、天鹅和独角兽，这就是中世纪作家们津津乐道的四种白色动物。在它们的行列里还可以添上白鼬，据动物图鉴所言，白鼬是黄鼠狼的近亲，但它们生活在更加寒冷的地区。与黄鼠狼一样，白鼬以家鼠、田鼠、鼹鼠等小动物为食。它"全身雪白，只有尾巴末端为黑色；皮货商人四处猎取这种动物，将它制成白底色上点缀着小黑点的皮草制品"。在中世纪末，这种皮草卖得非常贵，价格高于灰鼠皮，但低于纯黑色的黑貂皮。[99]

　　在白色动物的队伍里，还包括一些族群整体通常为其他颜色，但其中某些个体身上呈现白色的动物。若是这样的动物可以饲养或驯服，那么便会受到王侯贵族的追捧，例如我们下文将会论述的白马，但也包括白色的猎犬、白色的猎豹、白色的猎鹰和猎隼。若是在自然界发现了白色的野生动物，则会成为该地区引以为傲的传说。例如白狼，这是一种罕见而可怖的动物，法语有"像白狼一样著名"的成语，意思是"赫赫有名"。这个成语在15世

< 亚马逊女王彭忒西勒亚 ……

在中世纪绘画中，彭忒西勒亚很少独自登场，她通常作为"九女杰"的一员，与其他八位女英雄一起出现。"九女杰"是从古希腊古罗马神话中选出来的九位著名的女英雄。在14世纪下半叶，人们为"九女杰"每人设计了一枚纹章，但纹章的图案在很长一段时期没有固定下来。只有彭忒西勒亚的纹章在不同的文献里一直没有改变过，上面有一只神秘的白色天鹅图案。

《金羊毛骑士团纹章小合集》，里尔，约1435—1440年。巴黎，法国国立图书馆，Clairambault手稿1312号，第248页正面

纪末已经出现，至今依然很常用。再比如白色乌鸦，据大阿尔伯特称，那是一种极为罕见的飞禽，但数十年后，康拉德·冯·梅根伯格（Konrad von Megenberg）却称它在利沃尼亚（Livonie，今波罗的海国家北部）"司空见惯，平平无奇"。[100] 在文学作品中，也经常出现王侯贵族猎取白色野生动物的桥段，例如亚瑟王曾带着他的犬猎队追逐"白野猪"或"白鹿"，12世纪和13世纪的几部叙事诗都记载了这个桥段。这里的白鹿被描写为来自异界的信使，推动了故事的发展。在中世纪末，上述这些白色动物变成了王侯贵族纹章上的图案，或者题铭里的文字。例如法王查理六世（Charles VI）和查理七世（Charles VII）以肋生双翅的白鹿为纹章图案；[101] 英王理查二世（Richard II）以身缠锁链的白鹿为纹章图案；还有数十年后的理查三世（Richard III），以白色野猪为纹章图案。[102]

在古罗马文献和中世纪动物图鉴里都没有出现过北极熊的身影。在很长

> 布列塔尼公爵骑马图

在《欧洲金羊毛骑士团纹章大全》中，布列塔尼公爵的形象是最引人瞩目的，这幅图画似乎颠覆了透视规则，甚至颠覆了空间几何规则。骑士的披风和战马的马衣上布满了白底黑鼬纹图案，这个图案本来不属于布列塔尼地区，而是德勒（Dreux）家族幼子支系的纹章图案，但出身于该支系的皮埃尔·莫克勒克（Pierre Mauclerc）取得了布列塔尼公爵的爵位，他逝世于1250年，其后代继承了爵位也继承了他的纹章。〔译者注：皮埃尔·莫克勒克原名德勒的皮埃尔（Pierre de Dreux），取得公爵爵位后称布列塔尼公爵皮埃尔一世（Pierre Ier de Bretagne），Mauclerc其实是他的绰号，意思是"不称职的教士"（mauvais clerc）。因为按欧洲贵族传统，他作为幼子应接受教会教育成为教士，但他不愿意去当教士，因而得到了这个绰号。〕

《欧洲金羊毛骑士团纹章大全》，里尔，约1435—1438年。巴黎，兵工厂图书馆，4790号手稿，第69页正面

le duc de bretaigne

淑女与独角兽——触觉……

《淑女与独角兽》是一组六幅挂毯,学者们对它进行了大量研究,发表了诸多文献,但依然没有揭示其全部的奥秘。过去大部分人认为,该系列的每一幅作品都与人的五感对应,但如今这种解读受到了不少质疑。〔译者注:该系列的前五幅挂毯画面内都是没有文字的,后人根据其内容分别命名为《触觉》《味觉》《嗅觉》《听觉》《视觉》;最后一幅是唯一有文字的,内容为 À mon seul désir(致我唯一的欲望)。本图注标题为《触觉》,但经核实,图片中这一幅挂毯的真正名称其实不是《触觉》,而应该是《味觉》。〕出资制造这套挂毯的很可能是勒维斯特(Le Viste)家族的某人,该家族本来是里昂的一个富豪家族,后来迁居巴黎。但出资人究竟是该家族的让(Jean)还是奥贝尔(Aubert)还有待确认。其中每一幅挂毯上都有醒目的纹章图案,这些图案的意义也很难解读。本图中旗帜上的纹章图案为红底蓝条三白新月图,这个图案严重地违背了纹章色彩使用的规则,因为按规则红色与蓝色在纹章上是不能相邻的。这不可能是在绘图环节产生的错误,也不可能是在编织环节产生的错误。也有人认为是因为勒维斯特家族不是贵族,所以他们忽视了贵族纹章的配色规则,但这种可能性极低:通常来讲,向往贵族身份的富商和资产阶级比真正的贵族更加严格地遵守纹章的配色规则。所以为什么会出现这样的违规现象呢?

巴黎(绘图);荷兰南部(编织),约 1485—1500 年。巴黎,国立中世纪博物馆,Cl. 10832

一段时间里，只有源自斯堪的纳维亚地区的资料提到了它的存在。[103] 后来，北极熊出现在了 13 世纪的大型百科全书里，例如多玛斯·康定培（Thomas de Cantimpré）的《自然之书》和英国修士巴特勒密（Barthélemy l'Anglais）的《事物的本质》都提到了北极熊。在现实中，北极熊也出现在属于王室的私人动物园里。挪威国王在斯匹次卑尔根岛（Spitzberg）或格陵兰岛（Groenland）捕获了它们，并当作礼物送给欧洲南方的君主们。1251 年，哈康四世（Håkon IV）送给英王亨利三世（Henri III）的那只北极熊震惊了当时的英国人，在史书上留下了记载。一位史官写道，这只熊每天在伦敦的泰晤士河里洗澡，另一位史官称它擅长捕鱼，所以人们给它起了"渔夫"的绰号，还有一份会计记录详细计算了它的饲养员每天的工资，以及为了防止它游泳逃跑而制造的嘴套和长锁链的价格。[104]

女性的色彩

我们暂且不提追踪猎物的猎犬和在泰晤士河里游泳的北极熊,现在我们来到宫廷贵妇的身边。在中世纪,贵妇人与白色之间的关系紧密,白色在她们的身体、衣着和生活环境中不可或缺。既然白色象征纯粹、美丽、无辜、贞洁、和平与朴素,那么这种色彩显然更适合女性而不是男性。

我们在12世纪和13世纪的骑士文学中,可以得到一些当时的贵族阶层对女性美貌的观念。一位美女应该具有白皙的肤色、椭圆形的脸庞、金色的头发、蓝色的眼睛、弧形细长的眉毛、高耸而坚挺的胸部、苗条的身材、窄小的胯骨和纤细的腰肢:少女(达到育龄妇女的年龄下限)的身姿是最理想的,这样的美女在亚瑟王传说中被无数次地描写和赞美。[105] 当然,这些都是陈词滥调而已,而且到了中世纪末,人们的审美便发生了改变,但这些陈词滥调或多或少还是能够反映当时的社会现状。诗人和小说作者最关注的,是女性的面部。他们非常重视眼睛的颜色——当然是蓝色,但不是任何一种蓝色都可以,必须区分清楚蓝色的色调,是天蓝、湖蓝、银蓝、靛蓝还是墨蓝[106]——还很重视面色,重视白色皮肤与红润颧颊和嘴唇的对比。如果有需要的话,女性会用各种胭脂为自己的嘴唇和面颊着色,我们知道,尽管受到教会和道学家的反复谴责,但胭脂的使用在上流社会女性中还是十分普遍的。

教会认为，涂脂抹粉是一种欺骗行为，有损于造物主作品的本来面貌。只有在颧颊扑上少许红粉是被允许的，因为那被视为"廉耻心的标志"。而口红是极受教会厌憎的，女人一旦涂了口红，就变成了女巫或妓女。

衣着也能体现出白色与女性之间的紧密联系。除了白衬衫之外，男性很少穿白色衣服（到近代情况发生了变化），但女装则大量使用白色：女性当然也穿白色衬衫，但除此之外她们还有白色的裹胸、白色衬裙、白色紧身短裤、白色长开衫、白色连衣裙、白色毛皮短大衣、白色斗篷、白色头巾、白色手套、白色面纱和各种白色帽子。当然，上述这些服装单品未必都是纯白的，但在13—14世纪，白色在女装中具有统治地位。而且一切直接接触身体的衣服和织物都必须是白色的。只有腰带总是使用鲜艳色彩，而不用白色。在中世纪，将织物漂白是非常困难的，所以衣服的颜色越白越富有光泽，就意味着社会地位越高。无论男性还是女性都是如此，而且这种情况一直持续到19世纪。

女性的教名更加能体现出她们与白色的联系。与白色相关的男名〔Aubin（欧班）、Albin（阿尔班）〕十分罕见，但女名却非常多。常用的例如 Blanche（布兰什）、Blandine（布兰迪娜）及其一系列的衍生名，但更重

> **面色的明暗**……

在封建时代的价值观体系中，美女的面色应该越白越好，所以在有需要时，她们会借助铅白化妆品来让自己显得更白。到了中世纪末，女性对白皙肤色的追求有所减退，但未婚的年轻女子还是应该有"柔嫩如牛奶、洁白如雪的面庞"。

彼得鲁斯·克里斯蒂（Petrus Christus），《少女的肖像》，约1470年。柏林，柏林美术馆，Inv. 532

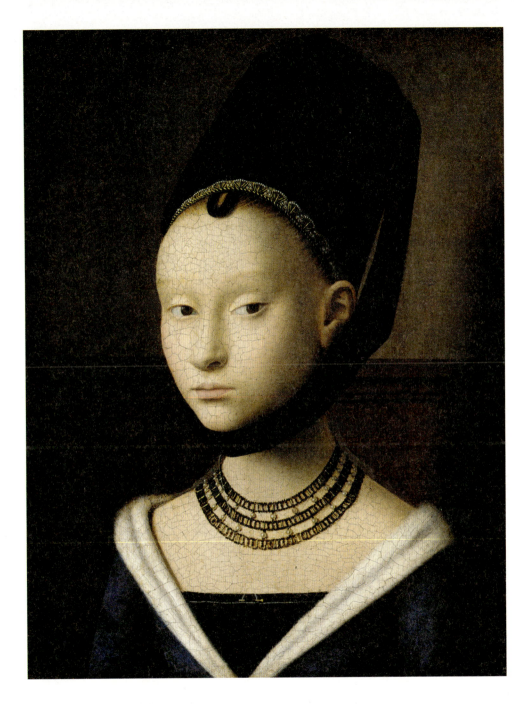

123　基督之白色

圣玛加利大与龙 ……

白色是属于圣玛加利大的色彩,也是属于所有名叫 Marguerite(玛格丽特)的女性的色彩,因为 Marguerite 既有珍珠(拉丁语为 margarita)又有雏菊的含义。但是,在这本与众不同的时祷书里,每张图片里的人物都穿白衣,以少量金色和灰色来区分明暗。

《亨利四世的时祷书》,巴黎,约 1500 年。巴黎,法国国立图书馆,拉丁文手稿 1171,第 87 页正面

要的是 Marguerite（玛格丽特），它不仅令人想到雏菊这种花，还暗指珍珠（拉丁语：margarita），因此 Marguerite 的象征意义是纯洁美丽。在中世纪的珍宝排行榜中，珍珠高居榜首，其地位高于各种宝石、黄金、象牙、黑貂皮和丝绸。因为珍珠是最高贵的事物，所以 Marguerite 这个名字也显得高贵起来。在 12—14 世纪的欧洲，Marguerite 是第二常用的女性教名，仅次于 Marie（玛丽）。但除了上述原因之外还有一个重要的原因：圣玛加利大（sainte Marguerite）是孕妇的主保圣人，所以若是孕妇分娩顺利产下女婴，那么为了感谢圣玛加利大的保佑，父母往往会给她取名 Marguerite。所以，Marguerite 及其无数的衍生教名在欧洲流行了差不多一千年：Margot（玛戈）、Magali（玛伽丽）、Margaret（玛伽莱）、Mette（迈特）、Mégane（梅甘娜）、Guite（吉特）、Grete（格莱特）、Rita（丽塔）、Maguy（玛吉）、Peggy（佩吉）等等。出于同样的原因，在某些家庭里有两个甚至更多的姐妹都被取名 Marguerite：她们都是在圣玛加利大的保佑之下顺利生产的，而父母也不吝于向圣玛加利大表达感激之情。圣玛加利大是公元 305 年在安条克（Antioche）殉难的基督教圣女。传说她曾被龙吞入腹中，然后用随身携带宣示信仰的十字架刺穿龙腹而逃生，但最后还是被异教徒迫害并斩首。在罗马天主教传播地区，对圣玛加利大的祭拜十分广泛，[107] 所以 Marguerite 也成为社会各阶层广泛使用的女性教名。

　　相反，Blanche 则专属于贵族阶层，至少直到中世纪末还是如此。此外，无论 Marguerite 还是 Blanche，都不存在与之对应的男名。Blanche 似乎是从西班牙流行起来的，通过王室的婚姻传播到了法国。在法国，第一位

以 Blanche 为名的王后是卡斯蒂利亚的布兰什（Blanche de Castille，1188—1252），也称卡斯蒂利亚的布兰卡（西班牙语：Blanca de Castilla）。她是路易八世（Louis VIII）的妻子，圣路易（saint Louis，即路易九世）的母亲。随后，有多位王后、公主和贵族女性被取名为 Blanche，这股潮流在 14 世纪达到顶峰，直到近代初期才慢慢消退。在 14 世纪的文献里，被称为 Blanche 的王后是如此之多，以至于产生了某种程度的混淆：我们很难区分哪些王后是真正名叫 Blanche，哪些王后其实有别的名字，但因丧偶而身穿白衣，因而被冠以 Blanche 的称号，也就是说，la Reine Blanche 有可能表示"布兰什王后"，也可能表示"丧偶的王后"〔译者注：法语里 blanche 是 blanc（白色）的阴性形式〕。这样的混淆现象不仅在法国的瓦卢瓦王朝出现过，而且在欧洲其他遵从法式礼仪的王室宫廷里也能见到。[108] 在法国，最后一位因丧偶而穿白衣的王后是亨利三世（Henri III）的妻子——洛林的路易丝（Louise de Lorraine），她于 1589 年开始寡居直至 1601 年去世。但在此之前的数十年，

> 圣母的加冕……

在中世纪末以前的图片资料和艺术品中，圣母玛利亚很少穿白衣。在很长一段时间里她的画像一直身穿深暗色彩的袍服，这意味着她为耶稣所受的苦难而哀伤。后来，到了罗曼时代，玛利亚所穿的长袍逐渐变浅，并且经常在长袍之外披上红色的斗篷。但到了哥特时代初期，蓝色成为玛利亚的代表性色彩，她有时穿蓝色长袍，有时披蓝色斗篷。到了近代，玛利亚服装的颜色逐渐多元化，但蓝色依然是主流。但是在巴洛克风格的艺术作品里，金袍玛利亚登场的次数很多。最后，随着教会在 1854 年正式认定圣母无玷始胎的教义，白色才成为最能够代表圣母的色彩（但在礼拜仪式上，白色早已用来代表圣母了）。

托马索·德尔·马扎（Tommaso del Mazza），《圣母的加冕》，约 1380—1390 年。巴黎，卢浮宫博物馆，绘画部

习俗已经发生了变化，人们在丧事上更多地使用黑色而不是白色，这样的变化始于勃艮第（Bourgogne）家族，后来传播到哈布斯堡（Habsbourg）家族，再传播到整个欧洲。例如，亨利二世（Henri II）的妻子美第奇的卡特琳娜（Catherine de Médicis）在寡居的三十年里（1559—1589年）一直身穿黑衣。最著名的"白色王后"则是纳瓦拉的布兰什（Blanche de Navarre），她被誉为那个时代最美丽的公主。纳瓦拉的布兰什于1350年1月与法国瓦卢瓦王朝的国王腓力六世（Philippe VI de Valois）结婚，[109]但六个月后腓力六世便与世长辞，这位布兰什王后守寡四十八年未曾再嫁，逝世于1398年。在寡居的接近半个世纪里，这位布兰什王后一直身穿白衣以示哀悼，她是双重意义上的"白色王后"，一方面她的教名本来就是Blanche，另一方面则是因寡居身份而穿上的白衣。[110]

在凯尔特语族里，以gwen-、gwyn-和guen-为词根的女名均与白色相关。这些名字都很常用，其中最著名的则是亚瑟王的妻子桂妮薇儿（Guenièvre）王后。桂妮薇儿的名字源自高卢语的"白色"，所以也可以称她为"白色王后"，但她身上的白色具有多重复杂的象征意义：她出生于仙境（白色是象征超自

> 戴白头巾的青年女子

　　这幅肖像是整个绘画史上评价最高的肖像画之一，但这位佩戴白色修女头巾的年轻女性的身份依然成谜。她应该不是未婚的少女（否则就不会把头发全包起来），也不是修女（她的衣着考究，手上戴着好几个戒指），或许是一名年轻的寡妇，抑或就是画家本人的妻子伊丽莎白·戈法尔特（Elisabeth Goffaert）。

　　罗希尔·范德魏登（Rogier van der Weyden），《青年女子像》，约1435—1440年。柏林，柏林美术馆，Inv. 545 D

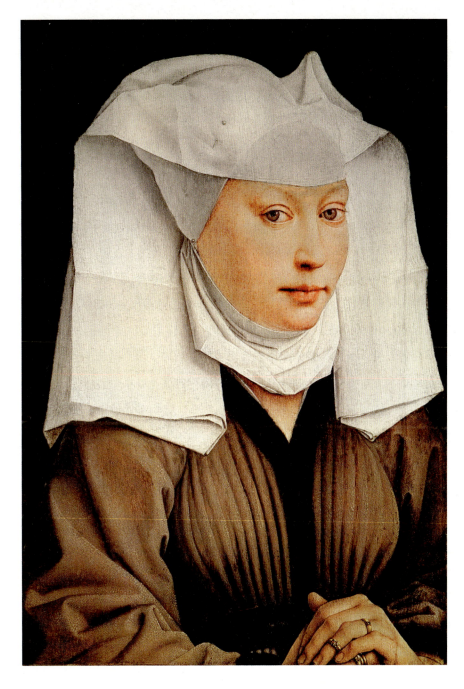

129　基督之白色

然生命的色彩);她拥有权力(谁能得到桂妮薇儿,就能执掌罗格雷斯王国的权力,并得到圆桌骑士的效力);她是不忠的妻子(背叛亚瑟王与兰斯洛特出轨);而且在13世纪的某些作品里她还有女巫的身份(她会调制魔药,会施放咒语)。在凯尔特语言里,词根 gwen- 意味着"白色",除了 Guenièvre 之外,还有许多女性教名是由这个词根构筑的。在英国和欧洲大陆,这些名字使用得非常普遍,衍生出诸多词形,并且一直使用到今天,例如 Guénaëlle(桂娜艾尔)、Gwendoline(格温多琳)和杰妮佛(Jennifer)。[111]

值得注意的是,与圣母相关的色彩并不只有白色而已。在图片资料中,直到12世纪,圣母的衣着颜色还不固定,但几乎总是黑、灰、棕、紫、蓝、深绿等深暗色系。因为深暗色系象征悲伤,象征丧葬,因为圣母为耶稣在十字架上遭受的苦难感到哀伤。后来,圣母的服色逐渐固定为蓝色,蓝色也由此成为唯一代表哀伤的色彩。此外,在数百年里,圣母长袍上的蓝色色调也慢慢地发生变化,从阴沉黯淡的蓝色变成了一种更加纯正、更加富有光泽的蓝色。手稿插画师和为教堂制造彩窗的玻璃工艺师们尽可能地令作品里的圣母玛利亚穿上与众不同的蓝色长袍,以便符合圣德尼修道院院长苏杰尔(Suger)等教士神学家提出的新的神学理念。在12世纪初,这些神学家提出了基督教的天主同时也是光明之神的新教义,与此同时,艺术家们越来越多地用蓝色表现天国,也用蓝色表现"天后"玛利亚。[112]

我们在礼拜仪式的演变中也能发现玛利亚在色彩方面的多元性:与纪念耶稣的节日不同,纪念圣母的节日长久以来并不与某种特定的色彩相关联,一直到13世纪,在不同的教区依然保持着不同的惯例。但是,在13世纪之后,

神学家们则向各教区建议，采纳罗马教区的做法，在纪念圣母的四个主要节日上统一使用白色：圣母领报日（l'Annonciation，3月25日）、圣母升天日（l'Assomption，8月15日）、圣母诞生日（la Nativité，9月8日）和圣母行洁净礼日（la Purification，2月2日）。[113] 从这时起，与圣母相联系的色彩就固定为两种：礼拜仪式上为白色，绘画作品中为蓝色，在接下来的数百年里一直如此。

∨ 礼拜仪式的色彩与绘画作品的色彩 ……

在礼拜仪式上，基督和圣母的节日使用白色；圣灵、十字军和殉教者的节日使用红色。但与之相比，绘画作品的用色有时候会有所偏差。本图的左页部分表现的是耶稣升天节，理应使用白色，在这里礼拜仪式的色彩与绘画作品的色彩是一致的。但右页部分表现的是圣灵降临节，我们本以为会使用大量的红色，但画面中所有人物都穿白衣，可见绘画作品的用色习惯与礼拜仪式往往是不同的。在这本华丽的时祷书里，每一页的人物衣着都以白色为主。

罗马教会时祷书：耶稣升天节与圣灵降临节。鲁昂，约1500年。埃库昂，国立文艺复兴博物馆，Inv. Cl. 1251，第47页反面和第48页正面

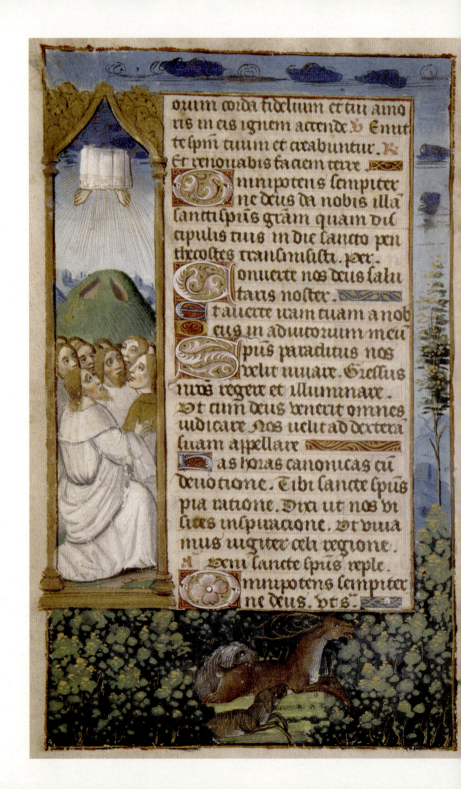

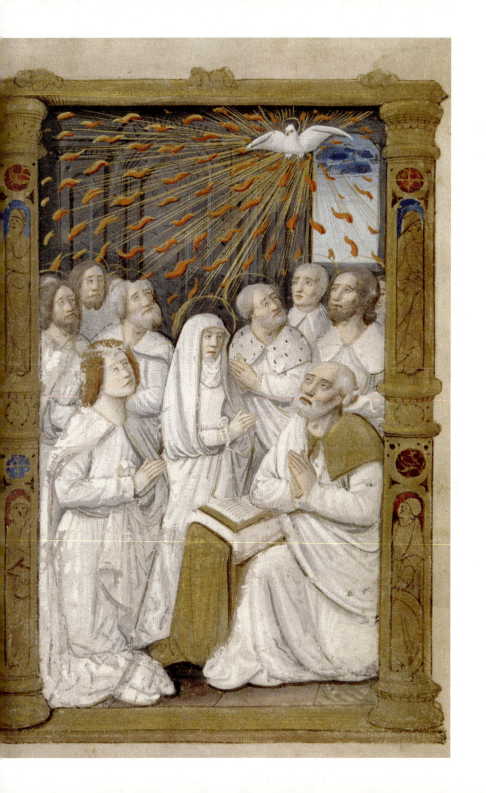

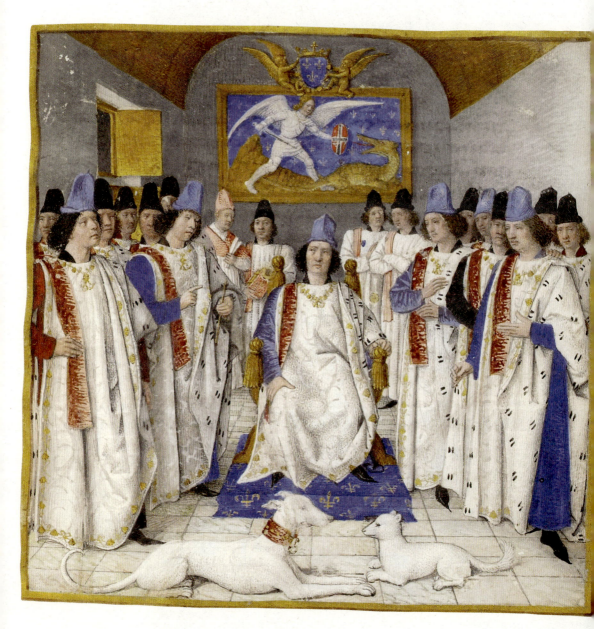

3...
王侯的色彩
15—18世纪

< 圣米迦勒骑士团的集会 ……

圣米迦勒骑士团由路易九世于1469年建立,成员为三十六名骑士。他们的制服为金边白色长袍外罩白缎黑鼬纹斗篷。他们的颈饰为贝壳加双环形的链条,上面悬挂着一面勋章,勋章图案为大天使圣米迦勒战胜巨龙的画面。每年的9月29日为圣米迦勒节,这一天骑士团在圣米歇尔山修道院的大厅里举行集会。(译者注:圣米迦勒与圣米歇尔是Saint-Michel的不同译法,作地名使用时通常译为圣米歇尔。)

让·富凯(Jean Fouquet)为路易十一绘制的《圣米迦勒骑士团章程》扉页,1469—1470年。巴黎,法国国立图书馆,法文手稿19819号,第1页正面

中世纪的文献对色彩一直很少提及，甚至完全沉默，但是到了中世纪末和近代之初，涉及色彩的文献资料突然丰富起来。不仅是百科全书和科学著作（尤其是光学方面的），还包括草药书和药典集、宝石学和医学著作、炼金术著作、礼拜仪式手册，更不用说面向画家的颜料配方集和面向染色工人的染料配方集。这些文献的作者滔滔不绝地发表关于色彩的论点，其内容涉及花卉、宝石、彩虹、弥撒仪式、颜料和医学等诸多领域。除了专题文献之外，还有大量的规章文献也与色彩相关，尤其是涉及服装和仪表的规章：限奢法令和着装规定、宫廷和上流社会的礼仪手册、身体护理指南、教士的布道和伦理学家的抨击文章、史官对历史事件的描述记载等等。

文学作品也不甘示弱，有些文学家喜欢用丰富的色彩点缀自己的作品，还热衷于论述每种色彩的象征意义，并为它们分出高低等级。在这样的色彩等级制度中，白色往往位居榜首，而且总是备受好评，它不仅是属于基督的色彩，而且从 16 世纪起也属于王室，属于公侯贵族，属于富裕阶层。因为从这时起，有钱人能够穿上真正的白衣，而不是像熙笃会修士和查尔特勒会修士那样穿一身浅黄、浅米或浅灰色的"近似白衣"。

在封建时代的文学作品里，只有骑士叙事诗对色彩有一定程度的重视，但与色彩之间的对立相比，在文学作品里光暗对立还是显得更加重要。到了近代初期，情况发生了变化：诗人、小说家和史官开始热衷于谈论色彩，争论哪种色彩更美，争论它们的象征意义。于是在色彩的科学层面、技术层面和规章层面之外，又为它赋予了审美和情感层面的意义。所以，历史学研究者可以从15世纪和16世纪得到丰富的资料，来研究那个时代关于色彩的偏好、对立、等级和象征符号。在此之前，对一种色彩是美是丑的判断，首先要考虑伦理、宗教和社会施加的影响。美，几乎总是等于端庄、正义、节制、传统。当然，纯粹基于视觉愉悦的色彩之美也是存在的，但只能是自然界中存在的色彩，只有它们是真正美丽的、纯粹的、和谐的，因为那是上帝的造物。从近代开始，情况发生了变化：随着技术的发展，人工制造的色彩越来越纯正美丽了。对于历史学研究者而言，也拥有了更多的研究素材，来区分哪些色彩是赏心悦目的，并且被赋予正面的象征意义；哪些色彩被认为是丑陋的、危险的，受到人们的鄙视和厌弃。

象征意义的诞生

从 15 世纪起,有大量的文献专门论述色彩的象征意义。这时,人们已经不再将色彩仅仅视为某种物质或者视为光线产生的效果,色彩成为某种抽象概念,能够脱离其物质载体而独立存在。这种将色彩视为独立存在的抽象概念的思维方式与古典时代的色彩观念截然不同。举例来讲,一个古罗马人可以毫不犹豫地说:"我喜欢白马。""我喜欢红色的花。""我讨厌日耳曼人的蓝衣服。"但他不太可能说出"我喜欢红色""我讨厌蓝色"这样的话。而到了中世纪末和近代初期,"我喜欢某种颜色"这样的句子经常被人们使用,因为这时色彩词语已经不仅仅是形容词,红色、蓝色、绿色、黄色这些词兼具了名词的词性。

我们可以将这种根本性的变化称为"抽象色彩的诞生",我们推测这个

> 纹章的色彩、勋带与题铭 ……

这本书在 16 世纪非常畅销,其前半部分是一部纹章学论著,作者为让·古图瓦,笔名"西西里传令官",写作年代大约是 1435 年。后半部分主要论述各种色彩的象征意义以及它们在服装上的地位与使用规则;这部分作于 1480—1490 年,作者姓名不详,可能是布鲁塞尔人或里尔人。

由书商让·雅诺(Jean Janot)印刷的《纹章的色彩、勋带与题铭》扉页,其书店位于巴黎新圣母院路,1521—1522 年

Le blason des

Couleurs en Armes, Liurees et Deuises.

S'Ensuyt le liure tres vtille et subtil pour scauoir et congnoistre du ne a chascune couleur la vertu et propriete, Ensemble la maniere de blasonner lesdictes couleurs en plusieurs choses pour apprendre a faire liurees, deuisee, et leur blason. Nouuellement Imprime A Paris. Dii.

On les Vend a Paris en la rue Neufue nostre Dame a lenseigne sainct Nicolas.

变化发生在 12 到 15 世纪之间,很可能是在纹章学的影响下发生的,随之而来的则是色彩象征意义的诞生。只有当色彩成为抽象概念,与物质载体、制造技术、色调差异、传播介质全都脱离关系之后,其符号象征意义才得以真正地深入人心。这是一场意义重大的变革。

 对于研究者而言,最有价值的文献既不是文学作品,也不是科学著作,而是百科全书、生产指南、礼仪手册,还有最重要的纹章学著作。在 15 世纪和 16 世纪,上述文献的数量很多,但对我们而言最有用的则是更加古老的一本书,书名叫作《纹章的色彩》,据说这本书的作者名叫让·古图瓦(Jean Courtois),笔名"西西里传令官",是当时最有名的纹章学家之一。他曾经先后在安茹公爵雷内(René d'Anjou)以及阿拉贡和西西里国王阿方索五世(Alphonse V)麾下效力。让·古图瓦于 1380 年生于埃诺(Hainaut)省的蒙斯(Mons)附近,卒于 1437 或 1438 年。他在生命的暮年,用法语撰写了这本《纹章的色彩》。该书流传至今的大约有二十份手抄本和二十份印刷本,关于色彩的论述占据了书中的绝大部分内容。[114] 其实,让·古图瓦只是该书前半部分的作者,这部分的标题叫作《论如何解读纹章的色彩》(*De la manière de blasonner les couleurs en armoiries*)。在半个世纪之后,有一位不知名的来自里尔或布鲁塞尔的作者为这本书续写了第二部分,这部分的主题不再限于纹章的色彩和图案的构成,而是扩展到纹章与勋带、服装之间的搭配以及各种颜色服装的象征意义。这本书的标题也改为《纹章的色彩、勋带与题铭》(*Le Blason des couleurs en armes, livrées et devises*)。在市场上该书广受欢迎,于 1495 年在巴黎首次印刷,1501 年重印,后来又重印了六次,最

后一次是在 1614 年。它被翻译成许多种语言：首先是威尼斯方言，然后是托斯卡纳方言、德语、荷兰语和西班牙语。[115] 它的影响遍及诸多领域，尤其是文学和艺术。有些作家和画家将这本书奉为经典，在描写和描绘人物时严格遵守书中为每种色彩赋予的象征意义。另一些人则持相反意见，认为如此简单化和机械化地认知色彩的象征意义是可笑的，并且没有任何依据。例如拉伯雷（Rabelais）曾在《巨人传》（*Gargantua*）中这样写道：

高康大的勋带……

在《巨人传》的第九章里，拉伯雷描写了年轻的巨人高康大选择的勋带色彩，并借此机会对色象征体系以及研究这套体系的学者加以嘲讽。"高康大的代表颜色是白色和蓝色……他父亲的意思，是要人们体会到这两种颜色是代表天上的快乐……可是谁告诉你们白色象征信仰、蓝色象征刚毅？"

1535 年由弗朗索瓦·于斯特（François Juste）在里昂印刷的《巨人传》第四版扉页

色彩的象征意义 ……

在15—16世纪，大部分论述色彩及其象征意义的书刊都以白色开篇。例如《纹章的色彩、勋带与题铭》这本书的第二部分，开篇称："白色位居各种色彩之首。我们从白色开始，学会在欣赏色彩中得到愉悦；我们也从白色开始，学会用色彩绘制纹章……"

由书商让·雅诺印刷的《纹章的色彩、勋带与题铭》（白色章），其书店位于巴黎新圣母院路，1521—1522年

　　高康大的代表颜色是白色和蓝色。我想你们读到此处，一定会说白色代表信仰，蓝色代表刚毅……可是谁告诉你们白色象征信仰、蓝色象征刚毅？你们一定会说，是一本任何书摊上都有出售的小书，书名是《纹章的色彩》。谁作的呢？别管他是谁了，没有把名字放在书上，总算他聪明。[116]

　　事实上，续写《纹章的色彩》一书的作者将各种色彩与每个人所属的社会阶层、年龄阶段和生活环境全部一一对应起来，而他做出的选择则是基于

每种色彩的"功能、性质和象征意义"。在他笔下，白色代表信仰和忠诚，而蓝色则代表正直和刚毅。如果青年男女选择白蓝组合作为勋带或衣着的配色，还能体现"谦恭而富有智慧……既忠于爱情又忠于友情"的高尚品德。[117]但是拉伯雷笔下的高康大则是一个鲁钝而纵欲的人物，与智慧、忠诚的高尚品德恰好是两个极端。可见，拉伯雷为高康大选择这两种色彩，显然是对固有观念的一种挑战和嘲讽。

按照《纹章的色彩》作者的说法，每个人应该穿什么颜色的衣服，不能穿什么颜色的衣服，都是有规矩的。举例来讲，他认为白色是"悦目的"，"象征诚实、智慧与清白"，适合"体格康健、品格正直"的人士穿着。但白色的衣服不能"过于光亮"，否则就会"污染视线"。衣服上的白色应该"有光泽但应适度"，正如身穿白衣的人应该懂得节制一样。如果年轻女子身穿"洁白如雪的亚麻衬衣"，那么就意味着温柔与纯洁；如果身穿白衣的是年轻男子，则意味着谦逊和正直。白色是童装的首选，也属于"已订婚但还没成为新娘的年轻女子"。然而一旦女性结了婚之后，就只允许"戴白色首饰，或者系白色腰带作为点缀"。而老年人则不应该穿戴白色，因为白色是属于青年的色彩，专属老人的色彩则是深褐、深紫和黑色。

如果要将白色与其他色彩搭配的话，最好避免棕色："白棕组合的勋带太平庸了，而且不怎么好看。"相反，"灰白勋带很好看，白粉勋带则更美"。当白色与蓝色组合时，除了拉伯雷嘲讽的"信仰与刚毅"之外，还能象征"智慧与风雅"；白红组合则象征"勇敢与慷慨"；白黄组合象征"爱情的愉悦"；白绿组合象征"英姿勃发的青春"；白紫组合象征"骄傲与不忠"；白黑组合

象征"纯朴与悲伤";白灰组合象征"臻于完美的希望";白粉组合象征"恩惠与优雅"。[118]

以上这些,就是该书作者赋予白色以及赋予白色与其他色彩搭配的象征含义的一些例子。他的论点兼顾了审美、社会功能、符号象征等多方面因素。在这一点上,他完全符合中世纪末的时代特征。15—16 世纪的大部分纹章学论著都是以类似的方式论述色彩的。对于历史研究者而言,需要解决的问题在于,这些文献对色彩的态度与那个时代现实生活中人们的衣着色彩之间有多大程度的联系。我们很难对上述联系进行准确的评估,即便在宫廷或公侯贵族的衣着方面也是如此。但我们能够找到大量证据,证明这些纹章学论著对诗歌、戏剧(尤其是莎士比亚的戏剧)、

耶稣受难像上的月亮 ……

《福音书》称,当耶稣在十字架上咽气时,天色转暗,黑暗笼罩了大地。在以耶稣受难为主题的绘画作品中,画家将太阳和月亮分别置于十字架的两侧,以象征性地表现这个场景,太阳和月亮在画面上成对称分布,可以解读为隐喻耶稣的神性与人性,也可以解读为隐喻《旧约》与《新约》。在绘画和彩窗上,太阳和月亮通常分别呈现为金色和白色。

鲁昂,原圣文生教堂(现圣女贞德教堂),耶稣受难彩窗(局部),约 1520—1525 年

145 王侯的色彩

绘画以及各种标志物具有很大的影响。

在纹章学论著[119]和百科全书里，色彩并不仅仅与美德或恶习相关联，还与其他许多领域相关：色彩与金属、色彩与天体、色彩与宝石、色彩与四大元素、色彩与人的四种体质和气质、色彩与年龄段、色彩与一周七天一年四季、色彩与黄道十二宫之间全都存在对应关系。然后，借助色彩这个媒介，上述的金属、天体、宝石、元素、体质等事物或概念之间又建立起各式各样的对应关系，它们之间的组合数量几乎是无穷无尽的，也为诗人和艺术家提供了无穷无尽的创作素材。在纹章学里，同一色系内的色调差异是忽略不计的，色彩被视为抽象范畴，或者说纯粹的概念，这使人们得以更加方便地将它与其他范畴里的概念相联系和对应起来。

其中，与白色相关联的有诸多美德：信仰、纯粹、清白、贞洁、坦率、忠诚、智慧等。偶尔与它关联的恶习只有一种，那就是懒惰，但也不太常见。[120] 在金属中，白色对应白银；在天体中，白色对应月亮；在宝石中，白色对应钻石和珍珠；在四大元素中，白色对应空气（蓝色也能对应空气）；在人的身体里，白色对应淋巴；在人的四种气质中，白色对应黏液质；在年龄段中，白色既对应幼儿又对应年龄非常大的老人；在一周七天中，白色对应星期一；在一年四季中，白色对应冬季（黑色也能对应冬季）；在黄道十二宫中，白色对应双鱼座和处女座。

在上述对应关系之中，大部分是很容易理解的。例如星期一之所以对应白色，是因为星期一是"月之日"（拉丁语：dies lunae）。但是，为何白色与黄道十二宫之中的双鱼座相关联呢？这依然是个谜。

白色，诸色之首

对于历史学研究而言，纹章学论著并非孤证，它们不仅在文学创作方面施加了强大的影响，而且在其他许多领域都能得到呼应，其中有些领域与纹章学相距甚远，例如诗歌和绘画。在 16 世纪上半叶涌现了大量论述色彩的著作，以色彩之美、色彩之和谐以及色彩的象征意义为主要内容。其中有许多是以手稿形式面世的，至今仍在图书馆里沉睡。但也有一部分经过印刷出版，受到了市场的广泛欢迎，尤其是在威尼斯地区，例如上文曾提及的《纹章的色彩》。

所以我们暂时离开法国来到意大利，在这里，我们找到了四名作者撰写的四本重要的色彩论著，均在威尼斯出版并多次重印：安东尼奥·泰莱西奥（Antonio Telesio）的《色彩手册》（*De coloribus libellus*，1528）[121]、富尔维奥·佩莱格里尼·莫拉托（Fulvio Pellegrini Morato）的《色彩的含义》（*Del significato dei colori*，1535）[122]、保罗·皮诺（Paolo Pino）的《绘画对话录》（*Dialogo di pittura*，1548）[123]、罗多维科·多尔切（Lodovico Dolce）的《色彩对话录》（*Dialogo dei colori*，1557）[124]。这几位作者有的是威尼斯本地人，

有的来自外地但在这里工作。而这几本涉及色彩的论著都在威尼斯这个城市出版绝非巧合：从14世纪到18世纪，威尼斯一直是欧洲的色彩之都。各种颜料和染料从遥远的产地运输到这里，在这里进行交易，然后再分销到西欧的其他地区。[125] 威尼斯也是当时的艺术之都，会聚了大量的画家，包括贝利尼（Bellini）父子、乔尔乔内（Giorgione）、提香（Titien）、丁托列托（Tintoret）、委罗内塞（Véronèse）等享有盛名的大师。在艺术界关于素描画与着色画哪一个更能体现事物的本质的论战中，威尼斯画派的画家始终是支持后者的。此外，染色业在威尼斯占据了至关重要的位置。在欧洲，没有其他任何城市拥有如此多的染色工坊，这些工坊按照不同的织物材质、不同颜色和不同染料进行了细致的分工。举例来讲，染羊毛和染丝绸必须在不同的染坊里进行，如果一家染坊是专门染蓝色织物的，那么它就无法获得染红色和染黄色的执业许可。总之，染色业的分工非常细致，而且受到严格的监管。[126] 此外，第一本染色教材，卓凡尼·文图拉·罗塞蒂（Giovanni Ventura Rosetti）编著的《染色工艺教程》（*Plictho*）也于1540年在威尼斯出版，这本书再版了多次，直到18世纪末还在重印。[127]

从1465年起，威尼斯的印刷业也非常活跃。每年都有大量书籍在这里出

> 近代之初的威尼斯时尚……

图中所示的是一幅巨大的木板油画的一部分，但如今这幅画已经碎裂了，其残片分散在各地。画中身穿时尚长裙、佩戴大量首饰的两位女士并不是交际花，而是两位贵族妇女。如同米兰以及整个意大利北部一样，红色与白色在威尼斯也是时尚的色彩。

维托雷·卡巴乔（Vittore Carpaccio），《两位威尼斯女士》，约1490年。威尼斯，科雷尔博物馆

色彩之都威尼斯 ……

16 世纪的威尼斯是欧洲的色彩之都,这里聚集了大量的画家、染色工坊和印刷工坊。昂贵的颜料和染料从东方运到这里,再从这里分销到欧洲各地。每当宗教节日和世俗节日之时,威尼斯都会举行各种庆典、游行、表演活动,将整个城市装点得五彩缤纷。

詹蒂利·贝利尼(Gentile Bellini),《十字架圣物在圣洛伦索桥下显灵》,约 1500 年。威尼斯,学院美术馆

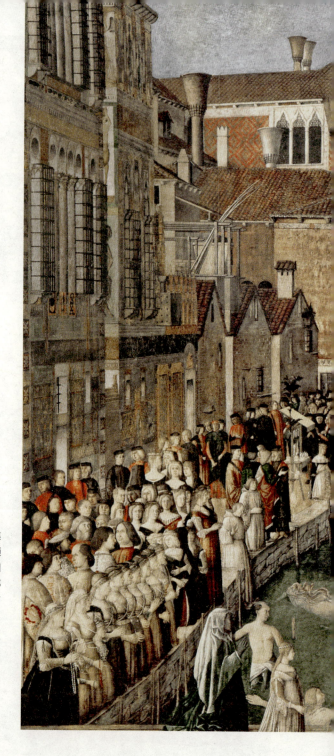

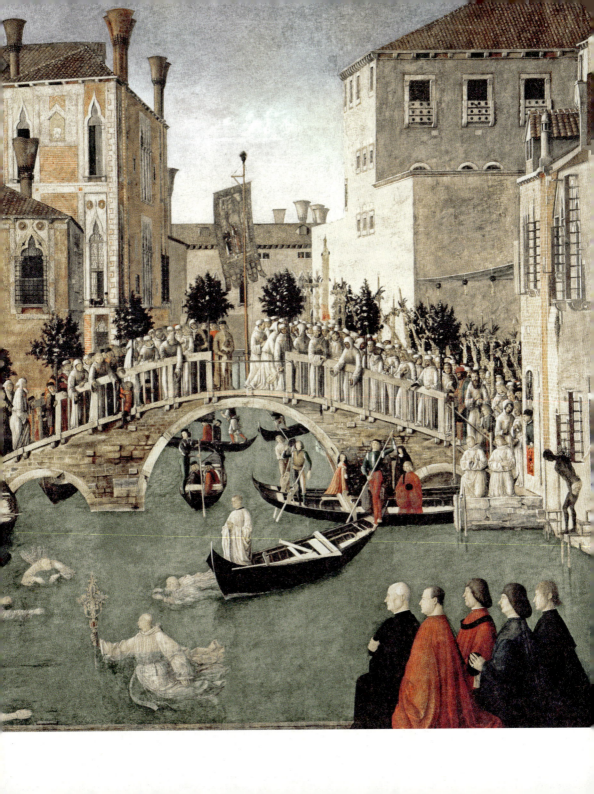

版，内容覆盖了文学和科学的各个领域。色彩领域也是其中之一，不仅涉及染色、颜料和服装，也涉及美学和色彩的符号象征意义。让·古图瓦所著的《纹章的色彩》一书的拉丁语译本于1525年在威尼斯出版；1535年又出版了一个威尼斯方言的译本。这两个译本都经过多次重印，一直到16世纪末，而且如同在法国一样，对人们的色彩观念造成了不容忽视的影响。[128]

在上文提及的四本色彩论著之中，与本书主题相关性最高的应该是富尔维奥·佩莱格里尼·莫拉托（1483—1548）的《色彩的含义》。莫拉托是一位人文学者，也是多名画家的好友。他的著作在《纹章的色彩》译本出版之后不久面世，显然从后者借鉴了不少内容，但在纹章的设计规范和服装的社会习俗等许多问题上与《纹章的色彩》的观点并不一致。例如，莫拉托认为，在绘画创作方面，眼睛比心灵更加重要，而色彩不仅比线条更美，也比线条具有更加丰富的象征意义。莫拉托的观点是审美价值高于象征意义，这显然与中世纪末的价值观体系已经有了根本性的区别。他对他的画家朋友提出了一些色彩搭配的建议，这些建议都以愉悦感官作为目的，而不在意是否愉悦心灵或者是否符合道德标准。他心目中最美的色彩搭配有：白色与黑色、蓝色与橙色、灰色与浅褐色，以及浅绿色与肉色。[129]

安东尼奥·泰莱西奥（1482—1534）用拉丁语撰写的《色彩手册》也很有启发意义，这位作者曾于1527—1529年在威尼斯教授修辞和文学。他同样也受到《纹章的色彩》的影响，但他的作品里忽略了一切纹章学元素，更多地关注哲学思辨和符号象征意义。泰莱西奥崇拜维吉尔、奥维德、普林尼等古罗马学者，他非常重视拉丁语词汇的丰富性，对一百一十四个拉丁语色彩

词语进行了一一分析,并且着重提到对这些词语进行翻译的难处。他还着重提到,无论在哪门语言里,对天空、海洋、眼睛(包括人眼和动物的眼睛)的颜色进行命名都非常困难。从更加普遍的意义上讲,人们无法准确地命名"介于白色、蓝色和绿色之间的一切色调"。在最后一章里,他提出了若干对色彩分类分档的不同方式。在道德层面上,他继承了普林尼《博物志》的观点,[130] 将色彩分为"庄重的"和"轻浮的"两类。第一类包括白色、黑色、灰色和棕色;第二类则是其他所有色彩。这种分类法与同时代的新教改革先驱的意见高度一致,因为后者全都厌憎那些鲜艳或过度醒目的色彩。[131] 在三百年后,歌德引用了泰莱西奥的这种分类法,并且在《色彩学》(*Farbenlehre*,1810)一书的附录中做出了评论。[132] 在美学层面上,泰莱西奥将色彩分为"悦目的"和"玷污视线的"两类。前者包括粉色(他认为粉色是"最美的色彩")、白色、天蓝色和绛红色(purpureus),最后这个词语在威尼斯指的并不是紫红,而是一种略深的正红色;后者包括砖红色、黯淡的黑色以及大部分棕色,出人意料的是还有深蓝色。

保罗·皮诺(1534—1565)和罗多维科·多尔切(1508—1568)都是威尼斯本地人,都有很多画家朋友,都经常出入提香的工作室。他们撰写的两本《对话录》毫不关注道德层面,极少涉及纹章领域,而是把大量篇幅放在审美和色彩的符号象征意义上面。皮诺重点提到,画家在调配颜料以呈现自然界各种色彩时,遇到了很大的难题,不仅植物的颜色难以调配,天空、海洋和火焰的颜色都很难在画作里呈现。他指出,即便是非常昂贵的颜料也未必能呈现出美丽的色彩,色彩之美取决于艺术家的经验与才华。在这方面,

书本的颜色 ……

威尼斯不仅是艺术之都,也是印刷业之都。在整个 16 世纪,威尼斯的出版商出版了各种绘画理论、染色教程、色彩的性质和象征意义的论著以及纹章图册。在威尼斯,色彩无处不在,书籍里也不例外。

罗多维科·多尔切,《色彩对话录》扉页,威尼斯,1565 年

他认为威尼斯画派比佛罗伦萨画派更加优秀,因为后者"在表达色彩方面能力平庸"[133]。罗多维科·多尔切是一位涉猎甚广的高产作者,歌德评价他"作品涉及各领域,但在任何领域都算不得杰出"。他花费了大量篇幅对色彩进行定义,包括材质、光线、感知、词汇等方面,并且对"和谐"的概念进行了详细的解释。他认为,和谐的基础在于不同色彩以及不同饱和度之间的反

差对比,将相似的色调陈列在一起是不和谐的。但他也认为反差应适度而不能过分。举例来讲,他认为白、粉、绿三色并列形成的反差是最和谐的。与泰莱西奥和莫拉托一样,多尔切也认为粉色是最迷人的色彩,无论是粉色的花瓣还是少女粉红的面色,都是美的极致。[134]

可见,在近代之初,威尼斯出现了新的思潮,人们不再将色彩之美与其象征意义相联系,而仅仅以它是否悦目作为审美的标准。这种思潮逐渐蔓延到了整个欧洲。但与此同时,纹章学家、百科全书作者和诗人也在探讨另一个更加传统的问题:哪种色彩是最高贵的?这个问题的核心不是美丽而是高贵,"高贵"这个概念很少有人去定义,但每个人都能理解:它既是道德层面的概念,也是社会层面的概念。在这个问题上,学者们的意见很不统一,至少到中世纪末还是如此。有很少的几位学者认为黄色是最高贵的,因为在纹章学术语里黄色被称为"or"(金)。金不仅是一种色彩,也是光,也是物质,是价值最高、最受追捧的金属。另一部分学者选择了蓝色,从12世纪开始,蓝色的地位得到巨大的提升,一直延续到近代中期。[135]但是,在15世纪,在大部分人心目中最高贵的色彩还是白色,人们将它列为"诸色之首"。在礼拜仪式上,白色代表基督和圣母,它还象征纯粹、清白、坦率、光辉和荣誉。在色彩的等级次序上,白色排在蓝色和红色之前,它不仅是最体面、最庄重的色彩,也是最完美的色彩。直到17世纪初,一切谈论色彩性质和象征意义的文章,都必然以白色作为开篇,暂时还没有任何学者质疑白色作为色彩世界一员的地位。

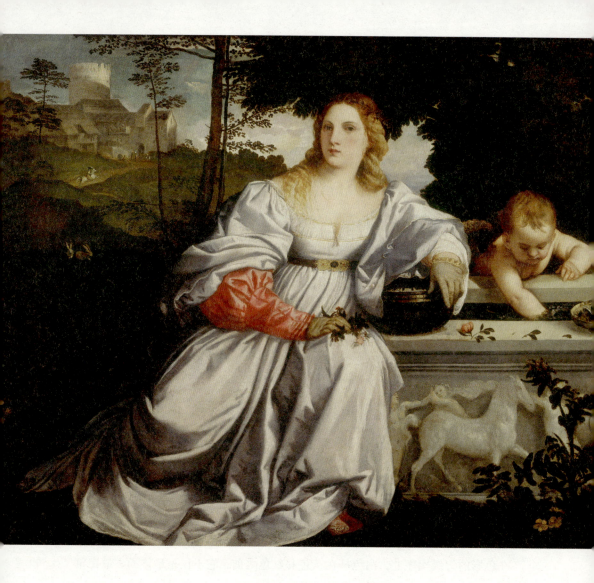

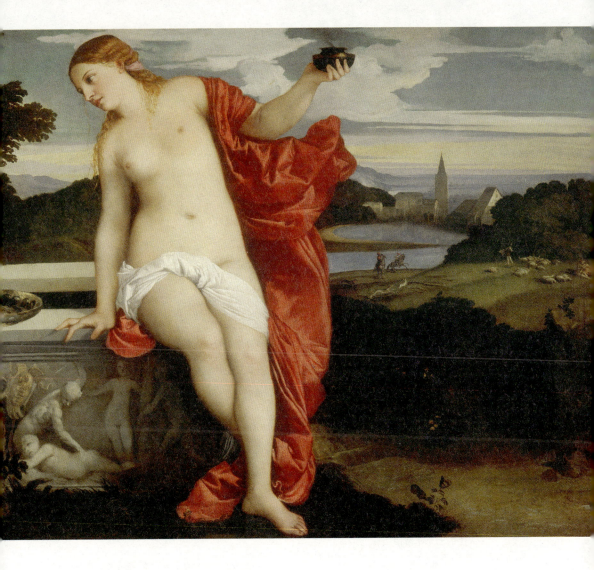

提香的白色 ……

画面左部的年轻女性身穿宽大的白裙,是一名新婚女子,象征世俗之爱;而右部裸体的维纳斯则象征神之爱。画面中央的丘比特似乎隐喻着二者的结合。从远处看,白裙似乎光泽度很高;从近处看,其实裙上有大量浅灰、浅蓝、浅绿甚至银色的褶皱和阴影。正如瓦萨里所说:"必须从远处看,一幅油画才是完美的。"

提香,《天上的爱与人间的爱》,1514 年。罗马,博尔盖塞博物馆

生于白色,死于白色

无论是纹章学论著、百科全书还是晚些时候的绘画手册里,都经常把各种色彩与人生的各年龄段一一对应起来。在不同的书里这些年龄段的数目是不一样的,但在中世纪末和近代之初,最常见的是将人的一生分为七个年龄段(而在古典时代通常只划分出三到四个年龄段)。[136] 这七个年龄段与七宗罪、七美德、七种金属、七大行星和一周七天共同组成了一个七元素体系。白色对应婴儿时代;蓝色对应童年;粉色对应青少年;绿色对应青年;红色

> 人生的七个年龄段 ……

人的一生到底应该分成几个年龄段,不同的学者和艺术家的看法是不统一的,有三个、四个、六个以及如本图所示的七个等多种说法。每个年龄段都对应一种象征性的色彩。白色对应婴儿时代;蓝色对应童年;粉色对应青少年;绿色对应青年;红色对应成年;黑色对应老年;但白色还能对应耄耋之年,也就是人生的末期。在这里白色出现了两次,它既代表人生的最初阶段,也代表人生的末年,就好像人在衰老后又重新回到了童年一样。

汉斯·巴尔东·格里恩(Hans Baldung Grien),《人生的各年龄段》,约 1510 年。维也纳,艺术史博物馆

婴儿的白色 ……

将婴儿用白色褴褓紧紧裹住的习惯在中世纪之前就存在了,一直延续到 18 世纪。因此,白色成为唯一代表婴儿的色彩。我们在绘画作品里可以找到大量例证,画作里的婴儿要么被包在纯白色的褴褓之内,要么从头到脚都用白色的布带裹紧。

安德烈亚·曼特尼亚(Andrea Mantegna),《献圣婴》(局部),1454 年。柏林,柏林美术馆

对应成年；黑色对应老年；但白色还能对应耄耋之年，也就是人生的末年。在这些对应年龄段的色彩之中没有黄色和紫色，因为当时这两种色彩不受人们的喜爱。相反，白色则出现了两次：它既代表人生的最初阶段，也代表人生的末年，就仿佛人在越过了八十岁的门槛之后，又重新回到了童年一样。婴儿与耄耋老人有很多相似之处，所以他们都以白色作为象征。

事实上，在很长一段时期里，人们给婴儿准备的衣服全部是白色的。我们在绘画作品里可以找到大量例证，画作里的婴儿要么被包在纯白色的襁褓之内，要么从头到脚都用白色的布带裹紧。有些婴儿被包裹得像是小木乃伊，另一些像是覆盖着面粉的长面包。这种将婴儿紧紧裹住的习惯在中世纪之前就存在了，一直延续到近代中期。到了18世纪中期，才有一些医生开始质疑它的合理性。人们之所以这样做，是因为他们相信封闭而狭小的空间与妈妈肚子里的环境相似，婴儿被裹紧才会暖和，才会受到保护，此外也有利于看护和运送。襁褓一旦裹好就很少解开，所以人们也不常给婴儿换尿布，于是襁褓里常常浸满了排泄物。有多名医生称，裹紧的襁褓能够有效保护婴儿，避免受伤和传染病的侵害。

此外人们还会给婴儿准备一顶软帽，以保护其头部不受撞击、不着凉。婴儿的襁褓和软帽均由白色羊毛或白色亚麻制成，有的是本白色，有的经过漂白，在那个时代，一切直接接触身体的衣物都是白色的。在图片资料中，只有婴儿时代的耶稣是例外的：在表现耶稣诞生的绘画作品里，耶稣通常是裸体的，并没有裹在襁褓之中，无论在绘画作品还是手稿插图里，婴儿耶稣都是淡粉色皮肤头顶金色光环的形象。此外，耶稣的身体是明亮发光的，在

幼年的波旁女公爵苏珊 ……

我们很难确定画面里小苏珊公主的准确年龄。她出生于 1491 年 5 月 10 日,其父亲是波旁公爵皮埃尔二世,母亲是路易十一的女儿安妮公主。当时的幼儿直到六七岁的年纪一直穿白衣,女孩甚至穿到更大,所以白衣对本图的断代并没有帮助。但她的整体衣着款式以及祈祷的姿态显示,当时她至少有两三岁大了。

吉恩·海（Jean Hey）,笔名"磨坊主人",《波旁女公爵苏珊》,约 1493 年。巴黎,卢浮宫博物馆,绘画部

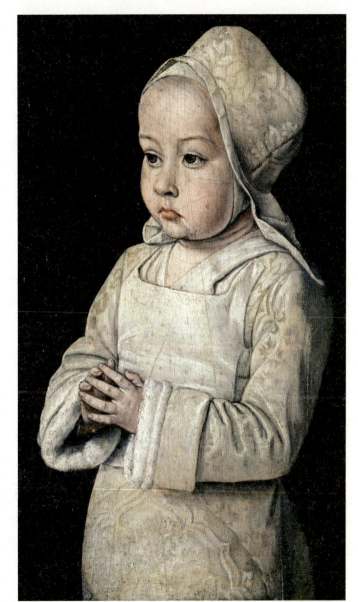

王侯的色彩

不同的画作里这种光芒有各种表现的方式，但通常都会使用金粉，而不是各种颜料，即使是白色颜料也不行。在瑞典主保圣人彼济达（sainte Brigitte de Suède，1303—1373）的《神启》（*Révélations*）中，她解释称，初生的耶稣散发出强烈的光芒，远超灯火与蜡烛，"他将光明带到人间，并散播到人们的灵魂里"[137]。

显然，耶稣是一个与众不同的特例，在图片资料里，除他之外的大部分新生儿都裹在白色襁褓之内，而且在他们的卧室，白色也占据主要地位：白色的床单、白色的被褥、白色的靠垫、白色的帷幔。如果婴儿的母亲一同出现在画作里，她通常也穿一件白色的衬衫，因为白色象征纯洁与母性。在更久远的年代，母亲则是身穿绿衣的，因为绿色象征希望，尤其是象征顺利分娩的希望。在手稿插图和木板油画上，我们经常能看到身穿绿衣的孕妇形象。圣路易时代的多名史官曾留下记载，在1238—1239年，为了能够怀上第一个孩子，且最好是个男孩，圣路易国王和他的新婚王后——普罗旺斯公主玛格丽特（Marguerite de Provence）——在西岱岛王宫的"绿色卧室"里连续睡了好几夜。我们现在无从得知这间"绿色卧室"究竟是什么样子的，但我们有理由假设，"绿色卧室"装点着大量绿色植物，画着许多花草树木，因为这是那个时代非常流行的室内装饰元素。[138]

婴儿时代指的是零到三岁，因为人们认为三岁的孩子开始说话，开始进行初步的学习，例如圣母玛利亚就是三岁被送到圣殿接受启蒙教育的。三岁也是人们开始游戏，开始与兄弟姐妹吵架打闹的年纪。但即便超过三岁，不再属于婴儿，三岁以上的孩童依然常穿白衣。大多数画像和艺术作品里的孩

童都身穿一件白色衬衫或者白色长丘尼卡，有时候会以少量刺绣装饰，而且这种童装是不分男女的。但是从七岁起，服饰中的性别元素开始变得明显，七岁是人开始有理智和责任感的年纪。上层社会的孩子在这个年纪开始接受道德、礼仪、传统习俗方面的教育，而底层的孩子已经开始在田间或作坊里劳动了。七岁的孩子也开始去教堂参加弥撒，他们身上的衣服不再是白色，而是像成年人一样使用其他色彩：王侯贵族家的孩子身穿饱和度高的鲜艳服饰，农民和工匠家的孩子身穿棕、灰、米等黯淡褪色的衣服。我们在电影和漫画里经常看到，中世纪的平民身穿破烂的衣服，显得非常凄惨。但这其实有些夸张了，即便是平民的服装也是使用经过染色的织物制成的，但染料的耐久度很差，因为缺少有效的媒染剂，染料无法深入织物的纤维里。

与象征新生的白色相呼应的，是代表死亡的白色，至少可以说白色是代表死亡的色彩之一。其实，黑色并不是唯一象征死亡的色彩。在中世纪末和近代之初的欧洲，有好几种色彩都与死亡相关联。要等到17世纪下半叶甚至18世纪，黑色才在上层社会的丧葬仪式上取代了其他色彩，获得了压倒性的地位。至于为什么与死亡丧葬相关的色彩可以有若干种，这个问题令历史学研究者多少有些困扰，也有若干不同的解释。其中最主要的一种论点认为，在中世纪的人们心目中有两种死亡的观念，一种观念认为死亡与生命相对立，另一种则认为死亡与出生相对立，后者的影响至少与前者相当，甚至超过了前者，而且至今还存在于欧洲以外的某些地区。[139]我们必须考虑到死亡的这种两面性，考虑到人们看待它的不同视角，才能多少理解关于死亡的历史。在中世纪，天堂、地狱、炼狱、末日审判等概念是人们宗教信仰的核心，也

是人们对死亡和永生的思考的主要出发点。在表现救赎之日题材的图片资料中，死者全身赤裸着走出坟墓，但有些还受到白色裹尸布的束缚，他们必须挣脱这种束缚，才能获得救赎的新生。[140]但是，在称量过灵魂，将升上天堂的神之选民与堕入地狱的罪囚分开之后，前者会穿上象征荣耀的白色衣服，而后者则始终赤身裸体，被黑色的魔鬼或小恶魔推进地狱的深渊。

可见，死亡之所以与白色相关联，是因为死亡也意味着新生。从古代一直到中世纪末，白色与无色是截然不同的两回事，白色是色彩世界的一员。而且有很多学者认为，白色是所有色彩之中最光辉灿烂的。在《圣经》里多次提到，光便是生命，所以神学家们在注解《圣经》时也不吝笔墨地歌颂白色，将白色与阳光、与神圣之光进行类比。虽然在大量的中世纪文献和近代文献中，白色与丧葬习俗相关联，但我们不应该认为这里的白色象征尸体或鬼魂，恰恰相反，丧葬仪式上的白色是热烈的、光辉的、荣耀的，象征救赎的欢乐与正义的胜利。《新约》里随处可见将白色与救赎新生相关联的类比，它标志着一个背负原罪的人获得了正义的救赎。白色是新生也是永生，它宣告救赎者基督的胜利，而基督在绘画作品里也总是身穿白衣的。

< 基督的裹尸布 ……

在天主教艺术家表现"耶稣下十字架"和"安葬耶稣"这两个《圣经》场景时，画面上经常出现一块白布。在罗曼艺术和哥特艺术时代，那仅仅是一块缠腰布而已，但是到了15世纪，这块布的尺寸开始变大，最终变成一块类似床单的巨大白布。在鲁本斯的这幅著名油画作品里，裹尸布的颜色洁白耀眼，甚至散发出某种超自然的光芒。从17世纪起，一些评论家认为，这幅画隐喻着圣餐礼，裹尸布隐喻祭台上的桌布，耶稣受难的躯体隐喻圣体。

彼得·保罗·鲁本斯，《耶稣下十字架》，约1616—1617年。里尔美术馆

选民升上天堂……

在对死者救赎和称量过灵魂之后,神之选民与堕入地狱的罪囚分开,前者由天使引领升上天堂得享永福。耶罗尼米斯·博斯(Jheronimus Bosch)将选民的升天表现为进入一条隧道,在隧道的出口有一名白衣天使进行接引。选民们则全身赤裸。因为他们"以圣光为衣"。

耶罗尼米斯·博斯,《天堂路:升天》,约1505—1515年。威尼斯,学院美术馆

《路加福音》的一段经文特别值得关注：耶稣在希律（Hérode）面前出庭受审，希律在将他送回彼拉多（Pilate）那里之前，可能是为了嘲弄他，让他穿上一件白色的长袍（vestem albam），耶稣在整个受难期间一直穿着这件长袍（路加福音，XXIII，11）。所以说，耶稣正是穿着白衣死去的。耶稣是世人的榜样，他的一言一行都被人们效仿，所以人们也仿照他的样子为死者穿上白衣。这件白衣可以是一件简单的白衬衫，一件熙笃会或加尔都西会风格的白袍，也可以是更加讲究一些的全套白色服装，更普遍的则是用一块白布裹住死者并将两端缝合，然后再置入棺材埋进土里。但是白色也分很多种类。除了象征救赎、象征天使的白色之外，还有象征谦逊和遁世的白色。前者是明亮而灿烂的，后者则是黯淡无光泽的。

裹尸布和鬼魂都属于后者。在古典时代，就有人相信鬼魂的存在，不少希腊语作家和拉丁语作家都提到过鬼魂，[141]其存在形式又分很多种。但从13世纪起，在文字资料和图片资料中，鬼魂才开始身披白衣，到了近代，这样的鬼魂形象才变得常见起来。鬼魂身上的白衣，当然就是他们被埋葬之前身上所披的白布。从这个角度讲，白色再一次与死亡产生了密切的联系。但这里的白色象征的不是光辉与救赎，而是一种不彻底的死亡，象征死者以苍白的魂体形态重回人间。白色的鬼魂并不发光，但白色使得人们能在黑暗中看到它们，也使它们能够干预生者的世界。

死者的鬼魂返回阳间纠缠活人，这是一个普世而永恒的主题，由此诞生了无穷无尽的信仰、神话和传说故事。在欧洲，基督教义里的鬼魂与其他文化里的幽灵、妖精、亡灵、精灵、闹鬼等超自然现象都有所区别。按照基督

复活的白色 ……

无论在礼拜仪式上还是在绘画作品里,白色都大量用于表现耶稣的复活。在画面上,天使、目击者以及耶稣本人都全部或部分地身穿白衣;而在复活节弥撒上,一切用于礼拜仪式的织物,以及主祭、副祭等人的衣着,也全都是白色的。

切科·德尔·卡拉瓦乔,《耶稣复活》,约 1619—1620 年。芝加哥,芝加哥艺术学院

教的说法，鬼魂就是死者的灵魂，它是有形的存在。鬼魂从彼岸世界回到人间，在活人面前显形，以便对他们进行报复或折磨，也可能警告他们即将到来的危险，还有可能是为了弥补自己生前犯下的过错。鬼魂绝不会安静地待在坟墓里，它从阳世前往彼岸的路途并不顺利：或许是因为它的长眠受到了打扰；或许是它不应下地狱又因故未能升上天堂，因而在世间飘荡；或许是它的后代未能完成它的遗愿；或许是受到巫师或死灵法师的诅咒，这两种人都是魔鬼的爪牙，所以通常都以黑色为代表。更加常见的桥段，是鬼魂死于凶杀，或者生前犯有罪孽，所以才萦绕不去。它会在夜里现身，尤其是圣诞节或者大型宗教节日的夜里，星期一也是鬼魂容易现身的日子，因为星期一是月之日，也是死者之日。鬼魂现身的场所通常离它的墓地不远，或者在一些人迹罕至的地方现身：树篱、小河、荒野、森林边缘、沼泽、沙丘，偶尔也出现在回廊或桥底的阴影中。闹鬼城堡的桥段直到浪漫主义时期才出现在文学作品里，而且在城堡里现身的通常是幽灵而不是鬼魂。幽灵与鬼魂的区别在于它们不是身份明确的死者之魂，也不会像活人一样行动，幽灵只是幻影，是无形的超自然存在。[142]

∨ 三死者与三生者 ……

在中世纪末的艺术作品中，死亡是一个普遍存在的主题。"三死者与三生者"是最常见的主题之一，同样常见的还有"死神之舞"和"勿忘你终有一死"。画面上的三具干瘪尸体披着破碎的裹尸布，出现在三个富裕而快乐的年轻人面前，提醒他们生命短暂，每个人终将死去、腐烂、朽坏。

《卢森堡的波娜的圣咏经》，约 1348—1350 年。纽约，修道院艺术博物馆，Inv. 69. 86，第 321 页反面至第 322 页正面

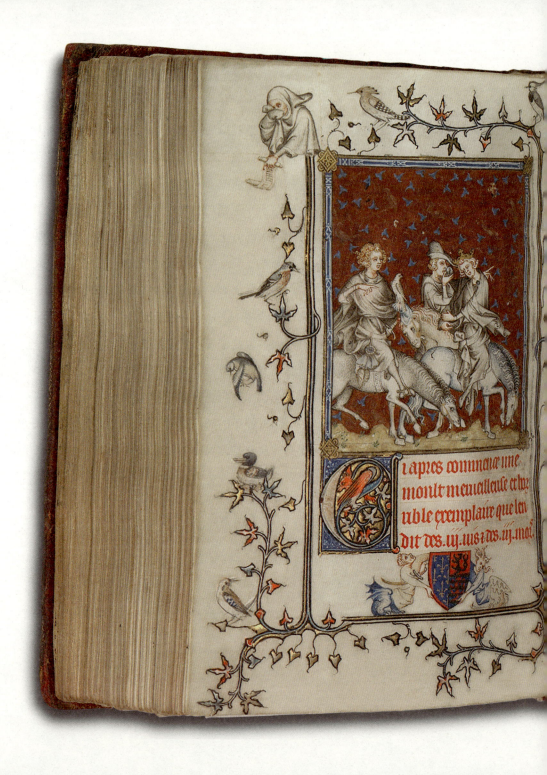

Si com la matiere nous conte
Ilz furent si cõ duc ou conte.
Tu es noble hõme de grãt auoy.
Et de gentil com filz a roy.

贵族之色

在符号象征领域，人们认为白色是最高贵的色彩，所以它逐渐成为贵族甚至大贵族的象征，是中世纪末到近代之初贵族服饰习俗的重要组成部分。在 14 世纪，王侯家族的女性成员首先引领了白色服饰的新潮流，一开始只是一些低调的白色配饰，到了 15 世纪，白色元素才大量地出现在贵族女性的服装之中。又过了几十年，法国和英格兰的男性贵族也开始使用白色服饰，也正是在这个时期，宫廷礼仪对贵族们的衣着和配饰的要求日益严格起来。在这方面，法国的瓦卢瓦王室与英格兰的都铎王室互相影响，而且他们常常联合起来与哈布斯堡王室唱反调。哈布斯堡家族统治了神圣罗马帝国和西班牙

> 皱领 ……

如同花边一样，皱领既适用于男装，也适用于女装。皱领是一种白色的环形衣领，由大量褶皱和波浪组成，将脖子遮住以突出面部。它出现于 16 世纪中叶，到 17 世纪初逐渐过气，其尺寸和形状有时候会很离谱。

小弗朗斯·普尔布斯（Frans Pourbus le Jeune），《奥地利的伊莎贝尔·克拉拉·欧亨妮亚像》，17 世纪，布鲁日，格罗宁格博物馆

王国，他们出于宗教、道德和家族传统等原因，对黑色有着某种程度的偏爱。像神圣罗马皇帝查理五世（Charles Quint）和西班牙国王腓力二世（Philippe II）这样信仰虔诚而生活简朴的君主，是绝对不会身穿白衣的。但是在法国，弗朗索瓦一世（François Ier）、亨利二世（Henri II）以及他的三个儿子都留下了身穿白衣的画像；英格兰的亨利八世身材魁梧，他不仅喜欢穿白衣，还喜欢其他明亮而鲜艳的色彩。亨利八世最喜欢的是黄色，在他眼中黄色象征着奢华、慷慨和欢乐。伊丽莎白一世（Élisabeth Ier）是亨利八世的女儿，她因终身未婚而被称为"童贞女王"，伊丽莎白也喜欢白衣，尤其是在她漫长统治（1558—1602）的前半程。伊丽莎白的白衣晶莹胜雪，并且以大量的宝石、刺绣和珍珠作为装饰。在意大利，各城邦公国之间流行的时尚潮流相去甚远，但白色始终没有像在法国和英格兰那样流行起来。从14世纪到16世纪中叶，在意大利流行的主要是红色、黑色以及双色或三色服装，在意大利北部的一些小国宫廷里，这样的衣着传承得还要更久一些。

在法国，白色之所以受到贵族的偏爱，有一部分原因是当时将织物漂白是非常困难的，所以纯净、均匀、耀眼的白色织物是非常昂贵的。将亚麻漂白或许稍微容易一点，除此之外，漂白工序总是漫长而艰难的，成本高昂而结果也未必令人满意。在提到古罗马的托加长袍时我们已经讲过，将羊毛漂白是多么地困难，这些困难在整个中世纪和近代一直没有得到解决。人们通常只能将羊毛摊在草地上，让阳光和含有双氧水成分的晨露对羊毛进行漂白。但这个过程十分漫长，需要大量的空间，而且在欧洲大部分地区的冬季也无法进行。此外，用这种方法得到的白色也不持久，过一段时间会变成灰色、

黄色或者恢复羊毛的本色。所以，在中世纪，很少有人能穿上真正的白衣。再加上当时用来洗衣的往往是一些植物（主要是肥皂草）、草木灰或者矿物（氧化镁、白垩），洗过之后常会变成浅灰、浅绿、浅蓝，失去了白色的光泽。

所以，无论是男性还是女性，无论因道德、宗教还是审美的原因，中世纪人身穿的所谓白衣并不是真正的白色。例如法国和英格兰的那些寡居的王后，从14世纪起她们按习俗穿白衣服表丧表示哀悼，但这种白色的哀悼仪式只存在于理论上和人们的想象之中。现实中的白衣既难获得又不持久，所以王后们只能将白色与黑色、灰色或紫色搭配着穿。教会的司铎和主祭也是如此，某些基督教节日严格地规定，主祭应穿白衣（纪念基督和圣母的节日、天使和精修圣人的节日、主显节、诸圣节），但在这些日子里主祭们经常将白色与金色搭配，这并非仅出于符号象征方面的原因，染色工艺不到位也是原因之一。还有一个例子是熙笃会的"白衣修士"，虽然他们的修会尊崇白色，但在现实中他们也很少能穿上真正的白衣。与之类似的是他们的死对头，本笃会的"黑衣修士"，他们也很少能穿上真正的黑衣，因为当时要将羊毛染成纯正均匀、色牢度高的黑色同样是困难而成本高昂的。虽然在画像里，本笃会修士和熙笃会修士都穿着纯正的黑衣或白衣，但在他们的修道院里，他们身上穿的往往是灰衣、棕衣甚至褪色的蓝衣。

到了近代，随着染色业的技术进步和染料种类的多元化，白色服装的使用范围得以扩大，尤其是白色丝绸、白色棉布和某些品种的羊毛织物。但这些白色织物的价格依然昂贵，所以只有王室和大贵族才穿得起。地位较低或较为贫穷的贵族只能穿一些鲜艳色彩的服饰，因为这些色彩在织物上的持久

< 花边 ……

在 17 世纪上半叶，不仅女性在服装上饰以大片的花边，男性也常这样做。在荷兰，一名优雅的青年男子必须善于用花边装饰自己，而花边的款式和穿着部位每年都在变化。所以，根据伦勃朗这幅画里花边的图案，我们可以将这幅作品断代在 1634 年。

伦勃朗，《青年男子像》，1634 年。阿姆斯特丹，希克斯藏品馆

衬衫 ……

从 16 世纪中叶起，衬衫在男装中的地位越来越重要。到了 17 世纪上半叶，衬衫的领子、袖子和袖口经常大面积地暴露在外。它从内衣变成了外衣，其洁白程度、质地（麻、棉、丝绸）、刺绣和饰带能够体现出穿着者的社会地位。

塞巴斯蒂安·布尔东（Sébastien Bourdon），《系黑饰带的男子像》，约 1657—1658 年。蒙彼利埃，法布尔博物馆

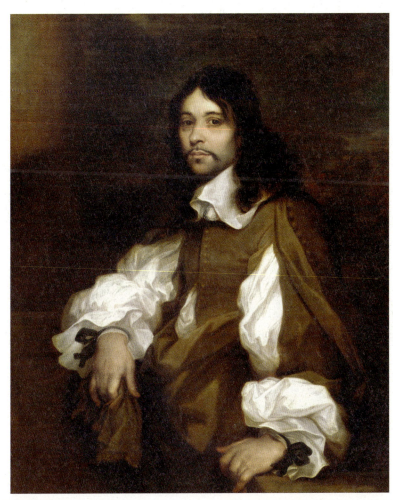

度相对较高。而平民阶层的服装通常为灰色、棕色和棕灰、灰蓝等中间色调，直到 18 世纪还是如此。在整个旧制度时代，身穿一件纯正均匀、富有光泽的白衣始终是高等贵族的标志。

在衬衫方面也是如此。衬衫本来属于内衣，以往只能内穿，但从 16 世纪起男性经常把衬衫穿在外面。在中世纪，衬衫叫作 camica，是类似古罗马丘尼卡的一种无领长下摆内衣，通常为白色或未染色。当时只穿衬衫被人看见是一件非常羞耻的事情，比裸体被人看到更糟。所以在当时，因这样那样的原因被判处刑罚的人会身穿衬衫游街示众，然后身穿衬衫被处以绞刑或斩首。只穿衬衫意味着社会意义上的裸体，意味着社会地位的完全丧失，而真正的裸体则意味着天然，因为造物主创造人类时人就是裸体的。所以裸体既不下流也不可耻，只有裸体时摆出的某些姿势有可能是下流的。

到了近代，在富裕阶层中，男式衬衫的作用发生了变化，可以显露在外了。但完全将衬衫外穿还是较少，能够从外套里露出来的主要还是领子、袖子、胸部和腰部。这种新式的衬衫必须是纯白色的，在有需要的情况下会用白垩、滑石粉、氧化镁等白色粉末进行遮瑕，以便突出穿衣者的高贵气质。

> 新教的白色 ……

新教很喜欢对色彩赋予道德意义，将色彩区分为"正派的"（白、黑、灰）与"不正派的"（红、黄、绿）两类，一切虔诚的基督徒都应该远离后者。在荷兰的加尔文派教堂里，完全找不到任何色彩和图画，墙壁要么刷白漆，要么刷白石灰水。

皮特·杰斯·桑里达姆（Pieter Jansz Saenredam），《乌得勒支圣卡特琳大教堂内部》，约 1660 年。班伯里（英国华威郡），厄普顿别墅，Inv. NT 446733

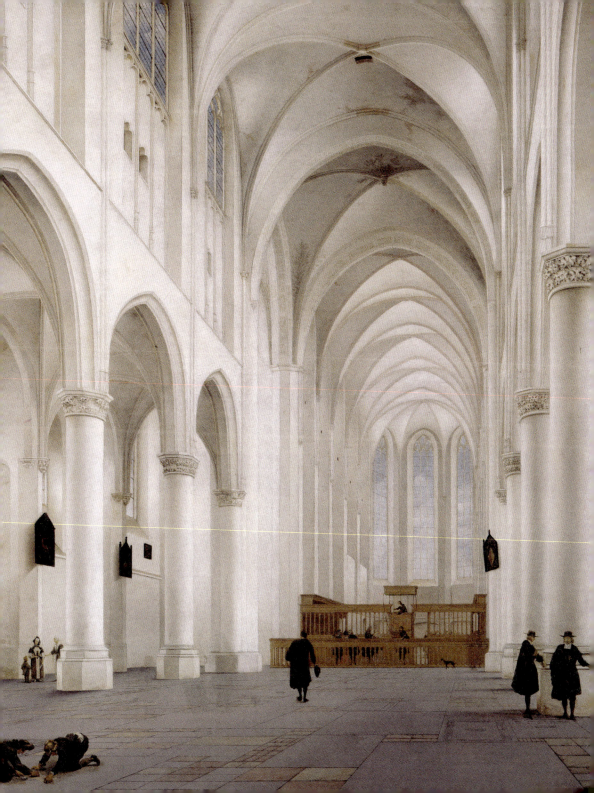

此外，无论衬衫的材质为亚麻、丝绸还是棉布，都饰以刺绣、勋带等各种装饰物，后来还加入了各种款式的褶裥和皱领。衬衫的领子被设计成可拆卸的，这使得人们不必经常清洗整件衬衫，而从衬衫领子的洁白程度就能看出穿衣者的社会阶层。我们现在使用的"白领"一词，最古老的源头就在这里。

在 16 世纪，人们发明了一种特殊的白色装饰品，它有时与刺绣和勋带一起装饰衬衫，有时甚至取代了它们，那就是花边。花边的起源还有争议，但是大约能追溯到 13 世纪末或者 14 世纪初。佛兰德（Flandre）和威尼托（Vénétie）这两个地区都自称是花边的发源地。无论花边究竟发源于哪里，在 1550—1600 年，威尼斯成为欧洲的主要花边生产地，尤其是应用在男装上的高级花边制品。事实上，在花边诞生之初仅用于男装，是男式西服的一种外部装饰，到了 17 世纪花边才用于女装。花边的使用通过女装推广到整个欧洲，并且从贵族阶层普及到平民。我们在上文提过白鼬皮，那是一种昂贵的、带有少量黑色斑点的白色皮草制品。它不仅可以用作衣物的里衬，也常用作衣物的外部装饰，镶嵌在衣领、驳头、袖口等处。而花边同样是一种白色的装饰物，在深暗颜色的衣服上看起来十分醒目，它在视觉上或者象征意义上可以说是白鼬皮的一种平价替代品。当然，在法官、行政官员和高级教士的礼服上，白鼬皮还是不可或缺的，但除此之外的其他场合，白鼬皮逐渐被花边所取代。二者的共同点是都以白色为主但也给黑色或深暗色调留了一部分空间：对白鼬皮而言是其中的黑色斑点；对花边而言是其中的镂空区域。

与花边潮流同时兴起的还有白色的皱领，那是一种以大量褶皱形成的椭圆形衣领，将脖子完全遮住以突出面部。[143]在贵族和富裕的资产阶级中，无

论男女都喜欢穿戴这种奇怪的装饰物。它大约出现于16世纪中叶，到17世纪初就消失了。早期的皱领只是在男式衬衫的衣领上添加了一些皱边，后来这些皱边围成一圈并且越做越高。然后随着宫廷里追求奢华和奇装异服的风气愈演愈烈，皱领迅速地从衬衫上脱离，成为男式服装中的一项独立元素。皱领潮流始于法国和英格兰，随后也普及到整个欧洲，并且在不同的时期、不同的地区、不同的性别和社会阶层里发展出多种不同的款式。在大多数新教国家（除英格兰外），皱领并没有流行起来，但在天主教国家有泛滥的趋势，尤其是1600—1620年的西班牙和佛兰德。以至于西班牙国王腓力四世（Philippe IV）不得不颁布法令限制皱领的使用，随后又干脆禁止人们使用皱领。也正是在这个时期，由于一再受到嘲讽，皱领在法国和英格兰也逐渐退出潮流，被一种宽阔的翻折衣领取代，这种翻折衣领往往饰有花边，可以一直覆盖到肩部、背部和胸部。

无论皱领的形状如何、尺寸多大，它一定是白色的，如同一切直接接触人体的衣物和织物一样。在富裕阶层中人们有这样的习惯：一切内衣或起到内衣作用的衣物、睡衣和睡帽、床上用品、手帕、围巾、头巾都使用白色织物制成。这些衣物和织物的使用者的社会地位越高，衣物和织物的颜色就应该越白越纯正。同理，上层社会人士的牙齿也应该是洁白无瑕的。如果牙齿不够白，就必须将它掩藏起来，或者使用去渍粉末加以研磨，或者用消毒剂进行漂白，但这些东西的效果总是十分有限而且也不持久。如同一匹良驹一样，真正的贵族也需要通过牙齿来彰显自己的身价。[144]

明暗对比 ……

在这幅著名的画作上,黑色与白色占据了主要位置,但灰色、米色与棕色也发挥了辅助作用。一部分画面被置于阴影之中,而光线的来源并不明确。但每个人的面部以及被解剖的尸体几乎都被照得很亮。该尸体属于一名死刑犯,他的姓名流传至今:阿德里安·阿德里安斯祖姆(Adriaen Adriaenszoom)。画家在这幅画上使用了三种质地的白色:一是人物衣领和环形皱领上的亮白色;二是尸体腰上布巾的苍白色;三是尸体全身的偏绿的白色。

伦勃朗,《杜尔博士的解剖课》,1632年。海牙,莫瑞泰斯皇家美术馆

君权之白色

除了象征贵族之外,到了近代,白色也成为王室和君主的象征。这一现象起源于法国,随后扩张到欧洲其他君主制国家。但相比之下,象征贵族的白色扩张得很快,而象征君主的白色则扩张得较慢。我们首先来了解一下法国王室为何偏爱白色。

客观地讲,用白色象征君主的起源非常早。因为早在古典时代,百合花就已经是君权的象征之一,而百合正是最具代表性的白色花朵。我们在上文已经提到,百合一方面象征君权,另一方面在中世纪又成为基督教的符号之一,后来成为圣母玛利亚的象征,最后又成为卡佩王室的纹章图案之一,因为卡佩王朝的路易七世曾宣布圣母是法兰西王国的守护者。但是,在成为纹章图案的同时,百合的颜色发生了变化,从白色变成了金色,而在中世纪的

> 哀悼之白色 ……

从14世纪中叶开始,法国瓦卢瓦王朝的王后们习惯在服丧期间穿白衣,这一传统一直持续到16世纪末。在法国,最后一位遵循此传统、因丧偶而穿白衣的王后是亨利三世的妻子——洛林的路易丝,她于1589年开始寡居直至1601年去世。这一传统也传播到了其他欧洲国家,但从1550—1560这段时间开始,黑色已经开始逐渐取代白色,成为象征哀悼和丧葬的色彩。

弗朗索瓦·克鲁埃（François Clouet），《服丧的玛丽·斯图亚特》,约1562年。尚蒂利,孔德博物馆

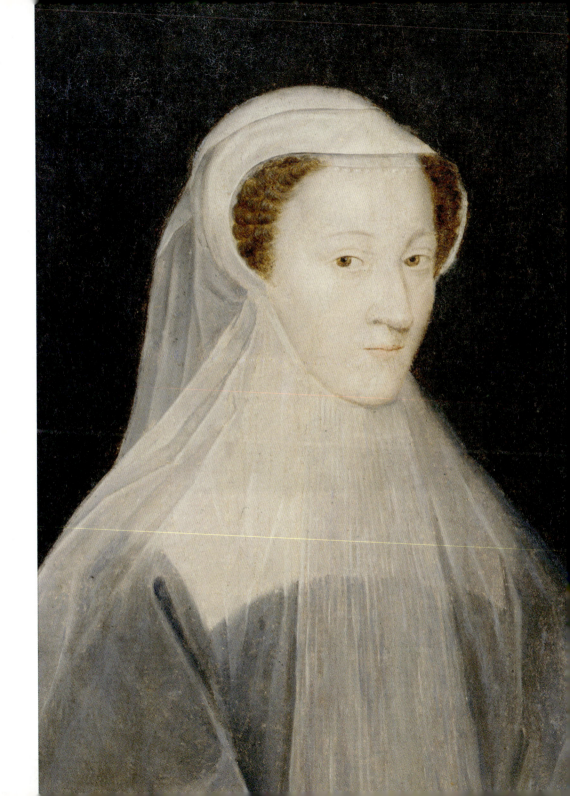

亨利四世与白色肩带……

据说在 1590 年 3 月 14 日的伊夫里战役上,亨利四世曾说过一句经典名言:"如果在战斗中找不到旗号,就向我帽子上的白色羽毛靠拢。"其实亨利四世本人很可能并未说过这句话,是后人假托他的名义写下的。但亨利四世的确曾经将一面白旗当作肩带系在战袍之上;这条白色肩带起初象征着他作为胡格诺派的领袖与天主教联盟作战;后来又象征着他作为法国国王与西班牙和萨伏依公国作战。

小弗朗斯·普尔布斯(Frans Pourbus le Jeune),《亨利四世》,约 1610—1615 年。凡尔赛宫,本馆与特里亚农宫收藏品

符号象征体系里,金色往往在某种意义上代表"更高级的白色"。

抛开百合不谈,法国国王与白色之间产生的联系最早出现在 14 世纪初,具体地讲,是腓力四世(Philippe IV le Bel)的军队在 1304 年的蒙桑佩韦勒(Mons-en-Pévèle)战役期间佩戴的纯白色肩带。[145] 在百年战争期间,这种白色肩带又多次出现在战场上,它的外观是一条宽布带,佩戴在战士的甲胄或战袍之外,从肩部斜穿到大腿上方。从 14 世纪中叶起,战士的身上又出现

了另一个白色元素，那是一个白色正十字架，有时被称为"圣米迦勒十字架"，圣米迦勒是天界军团的首领，也是法兰西王国的守护者之一，这个白色十字架有时与白色肩带搭配使用，有时则直接取代了白色肩带。[146] 到了15世纪，当政治危机和战争危机席卷西欧时，不同形状和颜色的十字架往往用来区分交战各方分属哪个势力：属于法国国王的军队和阿马尼亚克派佩戴白色正十字架；英格兰军队佩戴红色正十字架（圣乔治十字架）；勃艮第派一开始佩戴白色斜十字架，后来变成红色斜十字架（圣安德烈十字架）；苏格兰军队佩戴白色斜十字架；后来的布列塔尼军队佩戴黑色正十字架。至于佛拉芒人，他们佩戴的十字架形状和颜色变化不定，因为他们频繁地与交战各方结盟或背弃盟约。[147] 在海洋上，旗号用得相对较少，形式也简单一些：属于法国国王的军舰使用纯白色旗帜；属于英格兰国王的军舰使用白底红十字旗；苏格兰军舰用蓝旗；丹麦军舰用红底白十字旗。

在意大利战争期间，白色登场的频率越来越高，有时象征国王本人，有时象征整个法兰西王国；它不仅出现在战场上，更加经常出现在游行、阅兵、出征等仪式典礼上。在典礼上必然还有一面巨大的白色军旗，上面布满金色百合图案或者画着一枚蓝底盾形金色百合纹章，与白色十字架和白色服装相得益彰。当时的法国还没有正式的国旗——国旗在很多年后才出现——但这面军旗或多或少发挥了国旗的作用，因为它既代表国王也代表了法兰西王国，在某些场合下甚至可以说它代表了法兰西民族。后来，到了新教与天主教之间的宗教战争时期，白色肩带再次登场。但这一次它代表的不是国王的军队，而是胡格诺派的军队。与之对立的是西班牙军队和某些天主教军队的红色肩

带，还有吉斯（Guise）家族和洛林（Lorraine）家族的绿色肩带。这种白色代表的是法国的新教徒，象征他们纯洁的信仰，而"保皇的"红色在新教徒看来则象征天主教的傲慢、暴力与放纵。[148]

据说在1590年3月14日的伊夫里战役上，亨利四世曾说过一句经典名言："如果在战斗中找不到旗号，就向我帽子上的白色羽毛靠拢，我们必将行进在光荣和胜利的道路上。"但亨利四世本人很可能并未说过这句话，而是阿格里帕·多比涅（Agrippa d'Aubigné）[149]和伏尔泰假托他的名义写下的。[150]说实话，国王为何要以身犯险，带着造型夸张、人人都认识的羽毛帽子冲到混战区域的中心呢？这是哗众取宠的危险行为。但是，当他在远处观察战场时，他的身旁或许竖着一面白色的王旗，和他一起被身披白色肩带的士兵簇拥着，国王的胯下或许骑着一匹白马，因为自古以来白马就是王者的传统坐骑。

后来，亨利四世规定王室军队必须佩戴白色肩带，有时候还与白色十字架搭配使用。[151]于是白色肩带从新教的象征变成了君主的象征。[152]同样，在经过数十年的变迁后，白色十字架变成了所有步兵连队的标志，从近卫连到勤务连都使用这面白十字旗。此外，1690年10月颁布的法令还规定，在

> 白旗 ……

在旧制度末期，象征法国国王的旗帜是蓝底金百合旗，王室纹章为蓝底三金百合图案；还有一面旗帜是象征法兰西王国的，那是一面白旗，可以是纯白的，也可以饰以金百合图案。在1793—1796年的旺代战争期间，天主教会和保王派一方就举着这面旗帜作战。直到1815年之前，又发生了数次保王叛乱，每一次这面白旗都得以登场。

皮耶尔－纳西斯·盖兰（Pierre-Narcisse Guérin），《亨利·德·拉罗什雅克兰》，1816年。绍莱，艺术与历史博物馆

军旗的尖端以下，旗杆的顶端应添加一条白色宽布带，这一规定对步兵和骑兵均有效。这一规定的出台是因为在同年 7 月 1 日的弗勒吕斯（Fleurus）战役中，法国的炮兵部队曾错误地向着己方部队开火，因为他们的旗帜图案和颜色与敌方相似，从而造成了混淆。[153] 法国海军也出台了类似的规定：凡是属于国王的军舰均应升白底蓝色盾形金色百合纹章旗。而从 1765 年起，纯白色旗帜取代了蓝色旗帜，成为商业舰船的标志。[154] 在法国大革命的前夕，起初主要用于军事领域、象征法兰西国王的白色逐渐成为整个法国的象征。

但随着大革命的爆发，情况又发生了变化。在 1789 年，巴士底狱被攻占之后不久，蓝白红三色徽章首次面世，然后这个三色标志迅速地成为新生的共和派的标志，再后来又成为革命的象征和整个法兰西民族的象征。与此相反，白色被打上了强烈的保王党的烙印，成为反革命的象征。这种变化的开端或许是 1789 年 10 月 1 日在凡尔赛宫举行的一场宴会。在那场宴会上，国王的近卫队在饮宴之余，示威性地将三色徽章踩在脚下，将宫廷贵妇分发的白色徽章戴在身上。这场宴会造成了很大声势，并且成为 1789 年 10 月 5 日和 6 日"十月事件"的导火索之一。成千上万的巴黎民众游行示威，他们步行前往凡尔赛，包围了凡尔赛宫并迫使国王和王后返回巴黎。从这次事件开始，反革命阵营致力于将各处的三色徽章拆除并用白色徽章替换。与此同时，制宪议会（l'Assemblée constituante）在 1790 年 7 月 10 日颁布法令，正式宣布三色徽章为"法兰西民族"的标志。

在 1792 年 8 月 10 日，君主政权被推翻之后，这场徽章之战演变成旗帜之战，并且愈演愈烈。在法国西部，拥护"天主教与国王"的军队佩戴白色

徽章、高举白旗进行战斗。除了白色徽章之外,保王党的标志还有金色百合花以及耶稣圣心像,因为当时被关押在圣殿塔监狱的路易十六对耶稣圣心像有某种特殊的虔敬。[155] 在流亡贵族组织起来的各支部队中,白色徽章和白色旗帜也得到普遍使用,其中的军官还佩戴白色臂章。[156] 可见,在大革命中白色彻底成为反革命的色彩,一方面与共和派军队的蓝色对立,另一方面又与象征法兰西民族的三色旗和三色徽章对立。

在1814—1815年波旁王朝复辟时,白旗又回到了法兰西。它取代三色旗的过程经历了很大的争执和变故。许多军官、士兵、官员和社会团体承认路易十八的统治,但希望保留三色旗,将它与白旗并列。波旁王室拒绝接受,这应该说是他们犯下的一个错误。此外,自18世纪起,在整个欧洲的战场上,白旗成为投降的信号,所以波旁王室对旧制度时代的白旗做出了一些改动。这面旗帜本来是纯白色的,而在复辟时期,以及在1830年革命之后的正统派阵营(译者注:特指法国历史上拥护波旁家族长系、反对奥尔良支系上位的政治派别),白旗之上多了一些金色百合花图案,这不仅与传统相悖,而且对纯白旗帜的象征意义是某种程度的弱化。

在1830年七月革命、路易-菲利浦(Louis-Philippe)登上王位之后,三色旗重新成为法国的国旗并延续至今。白旗再次进入流亡状态,它于1832年再次出现在法国土地上,那是贝里(Berry)公爵夫人在法国南部和西部疯狂发动的旺代反叛事件,但迅速被平息下去。又过了几十年后,在1871—1873年,尚博尔(Chambord)伯爵亨利固执地拒绝接受三色旗,从而失去了在法国恢复君主制度的机会。这位亨利是夏尔十世(Charles X)的孙子,波旁家族长

从白旗到三色旗（1830年）......

通过这幅画，画家莱昂·科涅（Léon Cogniet）的意图是纪念 1830 年 7 月 27 日、28 日、29 日三天的革命事件，并且向人们展示法兰西王国原本的白旗演变为共和国三色旗的过程。白旗的一边被撕破了，显露出天空的蓝色；而另一边被革命者的鲜血染成了红色。

莱昂·科涅，《旗帜》，1830 年。奥尔良美术馆

系继承人。他认为白旗才是唯一合法代表法兰西的旗帜,他声称要"在白旗下引领法兰西走向秩序与自由"。他还说"亨利五世不会抛弃亨利四世的白旗",但亨利五世其实是他自封的,在现实中他从未加冕。[157] 这场旷日持久的两面旗帜之战,反映的其实是对法国未来道路的两种不同的理念。白旗象征的是君权和神权;三色旗则象征民权至上。在 1875 年,国民议会以一票的微弱优势通过宪法,确立了法国的共和制度。尚博尔伯爵亨利只得继续流亡,而白旗也只能继续象征保王正统派,未能成为法兰西的象征。

在此期间,"白色"这个形容词具有了一定的政治意义,成为"保王党"的同义词。虽然"白色恐怖"一词在 19 世纪末的历史学家笔下才出现,用来形容 1795、1799、1815、1871 这几年反革命阵营造成的流血事件,但"白蓝之战"在 1793—1796 年就已经用来指代旺代战争的交战双方:白色代表波旁王室的拥护者,而蓝色指的则是共和派。大仲马(Alexandre Dumas)在 1867 年以连载方式发表的历史小说《白与蓝》(*Les Blancs et les Bleus*)记载的就是这段历史。在法国以外的地方,"白色"一词也用来形容君主政体及其拥护者。例如在俄国,十月革命之后,白军与红军从 1917 年交战至 1922 年。此后流亡国外的沙皇残党也一直被称为"白俄",这一称谓直到近年还在使用。[158]

墨与纸

让王权的白色在命运的道路上继续前行吧,我们现在回头追溯一下数十年前的历史。从中世纪末到 17 世纪末,白色的历史迈入了一个新的阶段。与以往相比,从此白色与黑色更加密不可分,而黑白两色在色彩序列中的地位将变得越来越特殊,以至于它们逐渐脱离了色彩序列,不再被当作真正的色彩来看待。到了 16 世纪和 17 世纪,一个仅由黑白两色构成的世界渐渐成形,一开始处于色彩世界的边缘,后来则脱离了色彩世界而成为其对立面。

这一变化是漫长的,持续了两个多世纪,自 15 世纪 50 年代印刷术的发明开始,到 1665—1666 年光谱的发现为止。光谱的发现应归功于艾萨克·牛顿的棱镜实验,通过该实验,牛顿将白色的日光分解成若干单色光。根据实验结果,牛顿向世人揭示了一个新的色彩序列:光谱。这个新的色彩序列并没有立刻应用于所有的科学领域——对牛顿而言它也只涉及物理学——但它逐渐影响到其他科学领域,然后又影响到世俗文化和人们的日常生活。[159] 时至今日,光谱依然是对色彩进行分类、测量、研究和查验的科学基础。然而在光谱中,并没有白色和黑色的位置。光谱其实是一个色彩连续统,传统上认为它由七种色彩组成,也就是彩虹的七色:紫、青、蓝、绿、黄、橙、红。

尽管如此,将白色与黑色排除于色彩序列之外的原因,并非只有科学进

步。中世纪后期的宗教道德和社会伦理首先发挥了启动的作用，而新教改革又在其中推波助澜。文艺复兴时期的一部分艺术家在这条路上继续前行，他们通过版画的艺术形式，追求"用黑白表现色彩"。然后轮到科学家们做出贡献，他们通过光学研究不断进行铺垫准备，直到牛顿做出了决定性的发现。然而最关键的转折点并不在这里，而是在15世纪中期，印刷术首次在欧洲出现之时。与神学家的思辨、艺术家的创作、科学家的研究相比，印刷书籍以及雕版图画的广泛传播才是这些变化的最主要原因，并且最终导致了黑白两色被排斥在色彩世界以外。与书籍相比，雕版图画发挥的作用或许更加关键：在中世纪，几乎所有的图画都还是彩色的；但是到了近代，绝大多数书籍之中，或书籍之外广为传播的印刷图画，都是仅由黑白两色构成的。由此产生了一场文化方面的变革，其规模是巨大的，不仅涉及科学技术层面，而且对于人们对色彩的认知也造成了深远的影响。

　　随着印刷术的发明，墨成为黑色的重要指涉物之一，与沥青和煤炭地位相当；[160] 而白纸自然是黑墨的最佳载体。这里所说的墨，并不是以往用于手写的那种墨水，那种墨水颜色浓淡不均，在羊皮纸上书写极为费力，并且随着时间的推移会慢慢变成棕色或浅褐色。用于印刷的油墨是油性厚重的，颜色很深，在机械印刷机的作用下，这种油墨能深入纸张的纤维之中，并且经过岁月的变迁也不消褪。只要是翻开过15世纪印刷书籍的读者，都会感到惊讶：经过了近六个世纪的时间，这些书籍依然是白纸黑字，清晰可读。如果没有这种厚重可靠、速干而耐久的油墨，印刷术就不会那么迅速地取得成功。[161] 这种专用于印刷的黑色油墨从此将印刷与黑色紧密地联系在一起。这种联系

用黑白表现色彩 ……

这张图片颇有讽刺意义:它是一张黑白版画,表现的是画家扬·范·艾克(Jan Van Eyck)的工作室以及据说是他发明的油画技术。在拉丁语文献里明文记载着:"对画家而言,用油彩作画是一项极为有用的技术,这项技术是著名的艺术大师范·艾克发明的。"这个传说是瓦萨里宣扬出去的,一直到 20 世纪都得到普遍的认可。

扬·范·德·施特雷特(Jan van der Straet)制图,西奥多·加勒(Théodore Galle)刻版,《新发现 14:油画》,约 1600 年

是材料上的、技术上的,也是符号象征意义上的。从诞生之初一直到之后的很长时间里,印刷工坊都与地狱的深渊有许多相似之处:在每个角落都飘着油墨的难闻味道,而且印刷工坊里的每件东西上面都沾满了油墨。这里的一

Der Buchdrucker.

印刷工坊 ……

16 世纪已经有了大量的印刷工坊。这是一个颇具神秘色彩的地方,在这里肮脏的工人传播着高深的知识,洁白的纸张与浓稠的油墨为伴。

乔斯特·阿曼(Jost Amman),《职业之书》,纽伦堡,1568 年

一切都是黑色、阴暗、油腻并且黏滑的。

只有纸张例外。在印刷之前,纸张必须保持毫无瑕疵的白色,并且要小心处理以免弄脏(但不小心溅上油墨,糟蹋纸张的事情也时有发生)。很快,书籍自己形成了一方天地,在书籍的世界里只有黑白两色,它们和谐地共存,并且组成了这方天地里的一切。所以在晚些时候,虽然出现了使用彩色墨水或者彩色纸张印刷的书籍,但总是不受欢迎,人们认为那不是真正的书籍。在一本真正的书里,一切都应该是"白纸黑字"的。

与黑墨相对立的自然是白纸。纸张是在中国发明的,大约出现于公元 1 世纪初,或许还要更早一些,后来被阿拉伯人传入西方。在西班牙,11 世纪出现了纸张,而在西西里则是 12 世纪初。过了两个世纪,纸张在意大利已经被频繁地使用,主要用于公证书和私人信件,然后才传入法国、英国和德国。

到了 15 世纪中期，纸张已经普及到整个欧洲，并且在抄写手稿方面对羊皮纸造成了竞争威胁。这时已经诞生了不少造纸工坊，主要分布在一些商业城市。渐渐地，欧洲从纸张的进口市场变成了出口产地。制造纸张的主要原料是碎布，大麻或亚麻的织物都可以，这种织物的主要用途是制造衬衣。衬衣是中世纪人身上唯一的"内衣"，从 13 世纪开始普及。当时发达的纺织工业制造了大量的衬衣，而衬衣穿旧扔掉的时候就为造纸业提供了原料。但是直到 18 世纪，纸张一直是一种相对昂贵的商品。造纸工坊的老板赚了很多钱，而往往正是他们，为发明印刷术的先驱提供了必要的研究资金，因为从一开始，印刷书籍就是一件十分消耗金钱的事情。[162]

在欧洲出现的第一批纸张被用于记载档案、书信往来、大学授课，后来还被用于雕版图画的印刷。但这些纸张并不是真正白色的，它们有的偏黄，有的偏褐色，而且随着时间的推移有越来越深的趋势。而当印刷术诞生之后，对纸张的需求越来越大，纸张也慢慢变得更薄、更细腻、更挺括并且更耐久。尽管我们还不了解其中的原因和工艺变化，但我们看到生产出来的纸张迅速从黄褐色变成了米白色，又从米白色变成了真正的纯白色。在中世纪的手抄书籍里，墨水从来都不是纯黑色的，而羊皮纸也不是纯白的。而在印刷书籍里，读者眼中看到的才是真正的白纸黑字。这一变化将带来深刻的影响，大大改变人们对色彩的认知。从此以后，工匠们制造出来的白纸成为人们的日常生活用品，它超过了牛奶、面粉和食盐，成为白色的最佳代表物。时至今日依然如此，尽管数码时代已经到来，但白纸并未被淘汰，也没有失去它的重要地位。

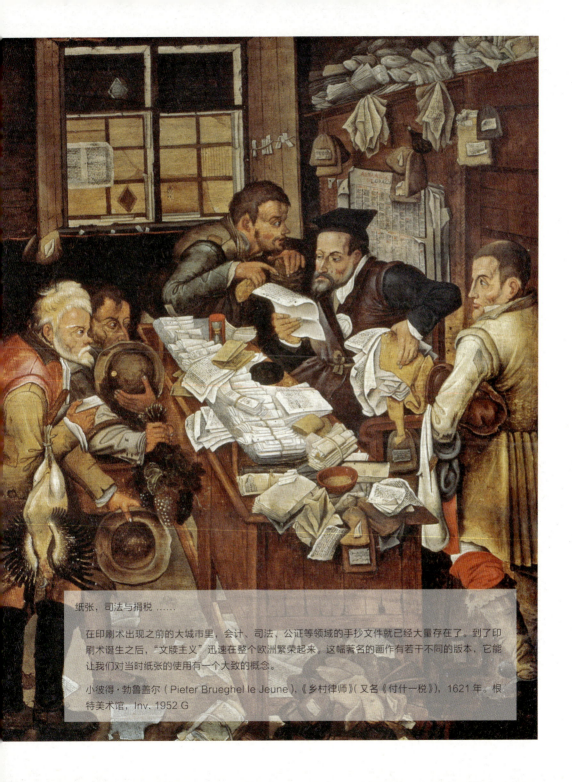

纸张，司法与捐税 ……

在印刷术出现之前的大城市里，会计、司法、公证等领域的手抄文件就已经大量存在了。到了印刷术诞生之后，"文牍主义"迅速在整个欧洲繁荣起来。这幅著名的画作有若干不同的版本，它能让我们对当时纸张的使用有一个大致的概念。

小彼得·勃鲁盖尔（Pieter Brueghel le Jeune），《乡村律师》（又名《付什一税》），1621 年。根特美术馆，Inv. 1952 G

4...
具有现代感的色彩
19—21世纪

< 绘画的终极是白色

以这幅画为研究课题的文献就太多了。以往人们常说这是现代绘画史上第一幅单色画,但如今我们知道并非如此。我们也知道,有人认为这幅画里有政治隐喻,但这种解读并没有很强的依据。这幅画几乎无法拍摄,无法翻印,尤其是无法在印刷品上还原出不同质感的白色。我们不必揭开它所有的谜团,最好还是让它保留其神秘的魅力。

卡西米尔·马列维奇(Kasimir Malevitch),《白底上的白色方块》,1918年。纽约,现代艺术博物馆

从 17 世纪末到现在，在欧洲发生了若干深刻的变化，扭转了白色的历史轨迹。这些变化涉及科学、社会习俗、语言词汇、符号象征等诸多领域。其中首先发生，或许也是最重要的一项变化，就是白色退出色彩世界这一事实。在 1666 年，艾萨克·牛顿发现了光谱，向科学界揭示了一个全新的色彩序列，从此将白色与黑色排除在色彩序列之外。诚然，这项变化起初只涉及物理学，但它迅速扩张到整个科学领域，然后扩张到技术领域，最终影响了世俗文化和人们的日常生活。在大约三百年的时间里，白色与黑色不再被人们视为色彩，甚至成为色彩的对立面。如今，将黑白与彩色对立的观念已经不再盛行了，即便是物理学家也已将它抛弃。但还有一部分民众依然持有这种观念，认为白色就意味着没有颜色，将"白色"当作"无色"的同义词来使用。

第二项变化不属于学术方面，主要涉及白色织物的生产制造。经过数十年的努力，人工制造出来的白色织物越来越纯正、均匀、富有光泽。在古代和中世纪，白色织物其实都是肮脏的浅黄、浅米或者浅灰，而到了近代，真正晶莹耀眼的白色织物才首次出现在世人眼前。这也是一场革命，它首先涉及的当然是服装领域，然后扩展到其他手工艺品和工业产品。于是，白色在世俗文化中的地盘不断扩张，它的象征意义也不断丰富起来。除了自古以来象征纯洁的意义之外，白色又增添了清洁、卫生、优雅、健康、安全等意义。过去，白色在人们的日常生活中相对罕见，但如今已经无处不在。它甚至占据了过多的地盘，以至于只能把以往曾经拥有的一些象征概念分配给其他色彩，例如和平、智慧与科学。举一个具体的例子：现在我们用来象征生态环保、象征拯救世界的色彩已经不是白色而是绿色了。

但那些都是后话了，我们还是回到近代。两个世纪以来，随着制造技术的不断提高，白色越来越多地出现在日常生活中。这对语言和词汇造成了影响，也对符号和信号体系、艺术创作和表演造成了影响。在法语和其他欧洲语言中，形容词"白色"的引申义越来越多。在符号和信号体系中，白色的作用越来越大，既可以单独使用，也经常与其他色彩搭配组合，例如白／蓝、白／红、白／绿组合，成为优雅、高品位和现代感的标志。这或许就是白色如今在欧洲的首要意义："现代"，或者说至少白色体现了一种朴素庄重的现代感，摒弃了一切装饰、浮华和庸俗。[163]

白与黑不再属于色彩

　　17世纪是一个科学飞跃进步的世纪。在很多领域，人们的科学知识不断积累，量变引起了质变，由此诞生了一些新的概念、新的理论和新的科学体系。例如物理学，尤其是光学领域，在此之前的数百年里，人们在光学领域上几乎没有取得任何进展。而在17世纪，物理学家在光学领域的思辨不断深入，从而对色彩和视觉的研究也不断深入。17世纪的画家凭借他们的经验，发明了一种新的色彩分类方法，在若干年后发展成为原色（蓝、黄、红）与补色（绿、紫、橙）的理论体系；与此同时，科学家也提出了新的假设，他们尝试对色彩进行组合与分解，为牛顿发现光谱奠定了基础。[164] 当然，许多学者仍然沿袭亚里士多德的观点，认为色彩即是光，光在穿过各种物体或介质时会产生衰减。根据介质的不同，光的衰减在数量、强度和纯度上有所不同，这样就形成了各种不同的色彩。因此，亚里士多德将所有的色彩排列在一条轴线上，黑色与白色分别位居这条轴线的两端。在他的理论中，黑白两色与其他色彩并没有本质区别。但是，在这条轴线上，其他的色彩排列的顺序与光谱完全不同。这个色彩序列存在几个不同的版本，但流传最广的还是据称出自亚里士多德本人之手的这个色彩序列：白—黄—红—绿—蓝—黑。无论在哪个领域，这六种色彩都是色彩世界的基础。如果还要增加第七种的话，可以将紫

当棕色代替了黑色……

19 世纪的"黑白"照片里未必只有白色与黑色,往往还有深浅不一的棕色调、米色、奶油色和灰白色。这些色调的变化一方面取决于摄影师使用的不同相纸,另一方面也取决于不同的显影液、定影液以及底片的老化效应。

《大海与根西岛的维克多·雨果故居(又名欧特维尔故居)》,照片,作者不详,约 1860 年

具有现代感的色彩

牛顿的《光学》……

艾萨克·牛顿早在 1665—1666 年身为剑桥大学的学生时,已开始研究光与色彩之间的关系,但直到 1704 年他才将此前的诸多研究成果总结成著作发表。这篇著作的第一版是用英文发表的,反响寥寥,但三年后出版的拉丁文版本则引起了科学界的轰动。在 18 世纪初,拉丁文依然是科学界的通用语言。

艾萨克·牛顿,《光学》,伦敦,1704 年

色放在蓝与黑之间。与未进入序列的其余色彩相比,紫色在象征意义方面发挥的作用更大一些。在 17 世纪上半叶,大部分学者提出的色彩理论仍然以亚里士多德序列为基础:白色与黑色位于两极,而其他色彩则是白与黑以不同比例混合的结果。

 这时艾萨克·牛顿(1642—1727)做出了决定性的贡献,他或许是史上最伟大的科学家。在 1665—1666 学年,由于鼠疫暴发,牛顿被迫离开剑桥大学,回到林肯郡伍尔索普村的母亲家里。在这段仅有数月的假期里,牛顿做出了两项重大的发现:一是白光的色散与光谱;二是地心引力和万有引力。牛顿

认为，色彩是一种"客观"现象，应该将人眼对色彩的视觉感知（牛顿认为视觉是有"欺骗性"的）和人脑对色彩的文化认知放在一边，专注研究物理领域的色彩问题。他所做的，是按照自己的需要切割玻璃，并按照自己的想法重新进行古老的棱镜实验。他以笛卡尔等前辈的假设作为出发点：[165]光在介质中传播时，以及遇到物体时会发生各种物理变化，这就是色彩的唯一成因。对牛顿而言，了解光的本质并不重要——光到底是波动的还是粒子的？与他同时代的其他所有物理学家都为这个问题争论不已。[166]牛顿认为，最重要的是观察光的物理变化，对这种变化进行描述，并且尽可能地测量这种变化。在做了大量棱镜实验后，他发现日光通过棱镜后既不会衰减，也不会变暗，而是形成一块面积更大的光斑，在这块光斑中，白色的日光分散成为几束单色光，其颜色和宽度各不相同。这些单色光相互之间排列的次序总是相同的，牛顿将这个色彩序列称为光谱。在实验中，不仅可以将白色的日光分解为单色光，也可以将分解后的单色光重新聚合成白光。通过这个实验，牛顿证明了日光的色散变化并不是一种衰减，而是日光本身就是由各种不同颜色的光线聚合而成的。这是一个意义重大的发现，从此以后，人们对日光，以及其中包含的各种色彩终于可以识别、复制、掌控并且测量了。[167]

这一重大发现不仅是色彩历史上的关键转折点，也是整个科学史上的重要转折点，对白色与黑色尤其重要，因为这一新的色彩序列完全将黑白排除在外。然而这一发现当时却并不为人所知，主要是因为牛顿在做出发现后的数年中一直秘而不宣，直到 1672 年才开始逐步公开其中的一部分内容。直到 1704 年，牛顿发表了英文著作《光学》，[168]其中总结了他在这一领域的全部

研究成果，这样，他在光与色彩方面的科学理论才终于被科学界所了解。在《光学》一书里，牛顿阐述了白光是由各种单色光聚合而成的，当白光穿过棱镜时就会发散成为各种单色光，在此过程中光线并没有损失；他认为光是由无数微粒构成的，这些微粒的速度极快，并且会受到物体的吸引和反射。在牛顿发表他的理论之前，以克里斯蒂安·惠更斯（Christian Huyghens，1629—1695）为代表的其他研究者也在光学的研究上取得了进展，这一派学者认为，光的本质更近似于波动而不是粒子。[169] 但牛顿的著作还是获得了普遍的认可，《光学》很快就被翻译成拉丁语，并传播到欧洲各地。[170] 作为一位治学严谨的学者，牛顿坦承自己无法给出所有问题的答案，并且留下了三十个问题有待后人解答。

在《光学》一书中，牛顿使用了一些绘画领域的术语，但他赋予了这些术语新的含义，这一点妨碍了其他人对他的理论的理解，并且在随后的几十年中造成了不少误解和争议。例如，牛顿使用了"原色"一词，对17世纪下半叶的大多数画家而言，"原色"仅指红、蓝、黄三色，但在牛顿的著作中却并非如此。由此产生了许多词义上的混淆和误解，与此有关的争论延续到18世纪也没有结束，甚至到了一百多年后，歌德在《色彩学》一书中还在质疑牛顿的原色概念。同样，对于白光通过棱镜后能分解为几种单色光的问题，牛顿也显得有些犹豫，在这一点上也有人对他提出了批评。这些中伤牛顿的人往往动机叵测，[171] 但牛顿本人的确也没有在这个问题上明确发表自己的观点。在1665年，他倾向于认为光谱中共有五种色彩：红、黄、绿、蓝、紫。后来到了1671—1672年，他又在光谱中增加了橙色和靛青这两种色彩，总数

达到七种。这样做或许是为了与传统色彩序列的数目保持一致，以使自己的理论更容易被人接受。此外，他经常用光谱中的七种色彩与一个音阶中的七个音符进行类比，这一点也受到了质疑。牛顿本人也承认，光谱其实是一个色彩的连续统，将其人为地分为七色是没有意义的，人们完全可以用不同的方式来分解光谱，可以从中得到更多的不同色彩。这一观点是正确的，但发表得太晚了，在人们的观念里，光谱和彩虹中共有七种色彩已经成为不可更改的事实。

然而对色彩的研究者而言，这一点并不是最关键的。关键在于牛顿所提出的这个新的色彩序列，这个色彩序列与之前的其他序列没有任何继承关系，其次序与其他序列都不一样。直到今天，光学和色彩学仍然以这个序列为基础：紫、青、蓝、绿、黄、橙、红。传统的色彩序列完全被打破了，红色不再处于序列的中间而在边缘；绿色位于蓝黄之间，这一点验证了画家和染色工人数十年来在实践中的发现：将黄色与蓝色混合就能获得绿色颜料或染料。但最重要的是，在这个新的色彩序列中，完全没有白色和黑色的位置。这是一项巨大的变化：白色与黑色不再属于色彩了。[172] 最后黑白两色自成一体，自立为一方天地，"黑白"从此成为"彩色"的对立面。

自从有了印刷书籍和雕版图画，"黑白"与"彩色"的对立就开始了，到了19世纪又蔓延到其他领域，例如摄影。到了1900年前后，尽管这时的照片中黑色并不是完全地黑，白色也不是真正地白，尽管灰色和棕色也在照片中拥有一席之地，但人们依然称之为"黑白照片"，从此之后，成千上万的这种照片在欧洲各地乃至世界各地四处传播。直到很久之后，彩色照片都

不常见，其传播范围也十分有限。在一个多世纪的时间里，摄影的世界是一个黑白的世界，用照片记录下来的新闻事件和日常生活中似乎只剩下这两种色彩。造成的结果是在这段时间里人们的思想和认知似乎也被局限在黑白世界里，并且难以摆脱这种束缚。尤其是在新闻出版以及信息资料领域，尽管自1950年彩色摄影技术获得了长足进步，但依然有人认为黑白照片能够更加精确地还原人物与事件的真实面貌，而彩色照片则是肤浅的、有色差的、不可靠的。这种观念直到今日还很有市场，例如在许多欧洲国家，在正式文件以及身份证件上的照片都必须是黑白而不是彩色的。在我的青少年时代，大约是20世纪60年代初，法国人办理身份证和护照时还严禁使用彩色照片。尽管这时自动照相亭已经遍布街头巷尾，要拍摄彩色照片已经毫无难度，但政府部门始终认为它是"不规范的"。或许他们一直对色彩怀有一种不信任感，认为它是虚假的、易变的、具有欺骗性的。

在历史学界同样如此，在很长时间里黑白照片一直在历史文献中占据垄断地位。从15世纪末16世纪初开始，黑白版画就随着印刷书籍一起大范围地传播，而从某种意义上说，出现于19世纪的黑白照片在文献资料领域中继

> 拍摄山川 ……

从1845—1850年这一时期开始，户外摄影师就热衷于拍摄山川。在1855年的巴黎世界博览会上，山川摄影作品引起了轰动，因为这些照片与18世纪末到19世纪初人们通过版画了解到的那种浪漫或梦幻的山川形象截然不同。

奥古斯特－罗萨利·比松（Auguste-Rosalie Bisson），《登勃朗峰》，1861年，大都会艺术博物馆，吉尔曼藏品

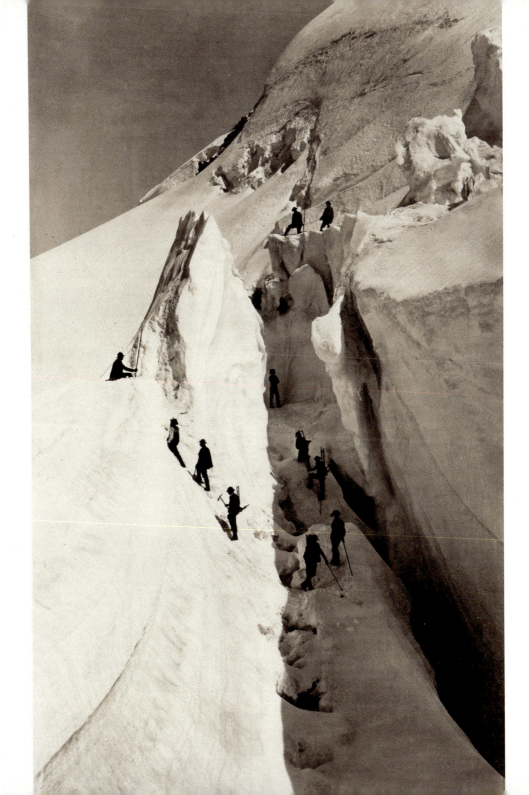

承了版画的地位，它延续并且加强了三个世纪以来图片资料在文献中占据的重要性。对于历史学家而言，在这么长的一段时间里，色彩似乎根本是不存在的，而这种状况在黑白摄影技术发明后又持续了八十到一百年。这就解释了为什么在一些特别需要针对色彩展开研究的历史学领域——美术史、服装史、人们日常生活的历史，其研究工作直到20世纪末才真正开始。即使是在绘画史的研究中，色彩研究也在很长一段时间中是非常贫乏的。从1850年到20世纪八九十年代，许多绘画史的专家——有些甚至是著名学者——都曾出版过大部头的学术著作，这些著作论述的或许是一位画家的生平，或许是一股绘画潮流，然而在厚厚的一本书中，作者却可以完全不提及任何色彩方面的内容！

艺术家的白色

在近现代化学工业能够提供各种合成颜料之前,画家只能使用传统材质的颜料,包括天然颜料和手工制造的颜料,那么其中的白色颜料有哪些呢?

在旧石器时代的洞窟壁画上,白色比红色、黑色和黄色使用得更少,经过数千数万年的岁月洗礼后演变为各种各样的色调;或许使用了白色的壁画也比仅使用红、黑、黄色的壁画距今年代要近一些。至于绿色和蓝色,在洞窟壁画里完全没有出现过。[173] 与此相反,在人体绘画中白色被大量使用,出现的时间也很早。我们对早期的人体绘画几乎一无所知,只知道它或许是其他一切绘画形式的鼻祖。在非洲、美洲和大洋洲的某些民族身上,我们还能观察到人体绘画,与之类比我们可以猜测,欧洲早期的人体绘画使用的也是白垩和高岭土,覆盖在面部、躯干和四肢上。

在大自然中能找到若干种可以当作白色颜料使用的矿物:各种容易粉碎的钙质物(白垩、方解石、贝壳);经过煅烧变成白色粉末的石膏;还有各种黏土,其中覆盖效果最好的就是高岭土。将这些材料加工成真正的颜料是相对容易的,所以我们在古埃及绘画、古希腊绘画和古罗马绘画中都能找到

它们的踪迹。但是，从古罗马时代到19世纪，欧洲画家最常使用的白色颜料并不是白垩，也不是石膏和黏土，而是铅白（碱式碳酸铅）。它备受画家的好评，因为它覆盖能力强，稳定性和光泽度都很高，价格很低，用途灵活而且能产生多种色调。很久以来人们就知道铅白对健康有危害，但直到19世纪它才慢慢被锌白取代，锌白没有铅白的毒性，但覆盖能力也没有那么好。到了20世纪又出现了钛白，比锌白的性能更好但是价格相对昂贵。

如用一切含铅化合物一样，铅白有剧毒，对制造者、使用者而言，只要吸入就有危害。尽管如此，人们不仅将它当作颜料使用，甚至还当作化妆品使用。举例来讲，古罗马的已婚妇女为了使自己的面色更加白皙，会在脸上敷一层厚粉，其成分为铅白、油脂、蜂蜡和各种矿物粉末。这层脂粉的作用是遮盖皮肤上的红斑、瘢痕、皱纹等瑕疵。与罗马妇女相比，中世纪贵族阶层女性的妆容要清淡得多，但在骑士精神和风雅爱情盛行的年代，她们有时会在脸上敷一层铅白薄粉，以便与红润的嘴唇和颧颊形成反差。这种做法在17世纪下半叶逐渐盛行起来，到18世纪达到顶峰。这时无论男女，都在脸上敷一层铅白，然后在嘴唇和颧颊涂上红色的朱砂，而这两种化妆品都十分

> 弗美尔的白色 ……

与同时代的其他画家相比，弗美尔对颜料的使用是相对传统的。在白色方面，他使用普通的铅白。但是，在17世纪，铅白中往往含有微量的锑，而如今的铅白则是不含锑的。在很长一段时间里，著名的赝品画家范·米格伦（Van Meegeren，1889—1947）伪造的弗美尔作品足以乱真，即便是专家也无法分辨，但如今我们可以通过验证铅白中的锑来分辨真伪。

弗美尔，《小巷》，约1658年。阿姆斯特丹，国立博物馆，Inv. SK. A. 2860

冬日的白色……

欧洲的画家在相当晚的时候才开始对冰和雪产生兴趣,在中世纪和文艺复兴的绘画作品中,冬日场景十分罕见。亨德里克·艾弗坎普(Hendrick Avercamp,1585—1634)是第一位以冬季作为主要创作题材的画家。他使用了大量不同色调的白色,来表现雪的不同状态、冰冻的河流,以及光线在一天不同时刻的变化。

亨德里克·艾弗坎普,《冬季景观》,约1608—1610年。阿姆斯特丹,国立博物馆

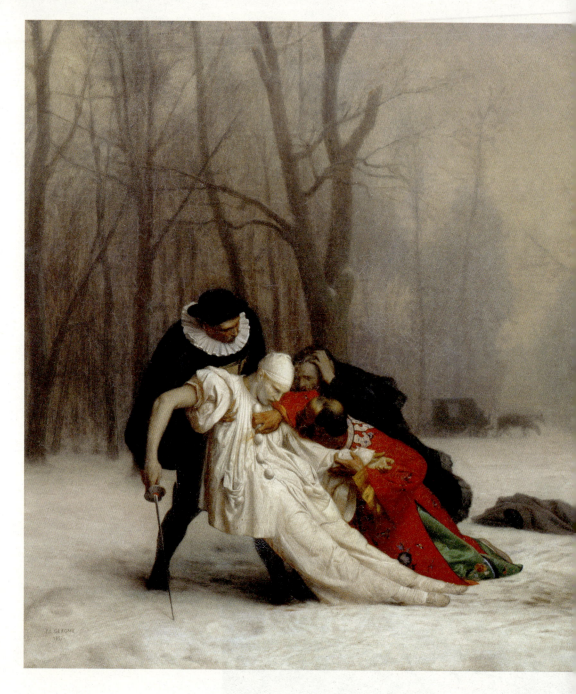

白背景之上的白色:雪地上的皮埃罗 ……

皮埃罗(Pierrot)是源自意大利喜剧的一个小丑角色,其特点是天真滑稽,总是身穿白衣,面敷白粉。在让－莱昂·杰罗姆(Jean-Léon Gérôme)的这幅画里,皮埃罗在参加了化装舞会之后,在布洛涅树林里与人决斗并被刺死。这幅作品取得了巨大的成功。

让－莱昂·杰罗姆,《化装舞会后的决斗》,1857年。尚蒂利,孔德博物馆,Inv. PE 533

不利于健康。由此引发的中毒案例比比皆是，但人们的爱美之心超过了对死亡的恐惧。[174]

铅白也是中世纪画家十分欣赏的颜料，在各种颜料配方集、绘画教程和论著里推荐了许多制备铅白的方法。其中最简单的是利用酸对铅片的氧化反应，这种反应在密闭的容器内进行，需要一些有机物的参与，因为有机物在密闭容器内会释放出二氧化碳。只要有一个木桶、一两根葡萄枝、一些铅片和铅块，加上醋或者尿液就能制造出铅白。有些学者称，将装好的木桶埋在地下可以加快反应的速度。反应完成后，人们对铅白进行数次清洗、晾干，研磨成粉，然后保存起来。如果对铅白进行煅烧，根据温度不同还能得到铅黄（一氧化铅）和红铅（四氧化三铅）。如同一切含铅的颜料一样，铅白不能与含硫的颜料一起使用（例如雌黄和朱砂），但不是每个画家都知道这一点，结果他们画作里的白色很快就变灰变黑了。相反，铅白可以很好地与白垩混合，混合后变得更加稳定。所以在木板油画和后来的帆布油画上，画家有时会用铅白与白垩的混合物代替石膏底料（以石膏和动物胶混合制作的涂料），涂在木板或画布上作为底层涂料使用，也经常涂在墙壁上作为壁画的底层涂料。[175]

在西方绘画史上，白色是使用最多的颜料，它既可以用来表现白色，也能与其他任何色彩的颜料混合使用。铅白一直是主流的白色颜料，既可以单独使用，也可以与其他颜料，尤其是含钙的颜料混合，因为钙能使色彩更加稳定，使混合后的色彩更加均匀。为了降低铅白的饱和度，18世纪的画家有时将它与白垩混合，但这样产生的色调往往光泽度过低，所以他们又会向其

中加入少许蓝色或粉色调。对于小面积的白色，画家更喜欢使用动物性的白色颜料，例如用蛋壳或钙化鹿角制造的颜料。后来，自 1760—1780 年这一时期开始，随着新古典主义在绘画和建筑领域兴起，白色系颜料的用量进一步提高，导致白色颜料的材质来源日益多元化。

我们在新古典主义绘画这一点上展开详述一下，因为在 20 世纪的抽象主义兴起之前，这或许是最重视白色的一个艺术流派。有人或许会认为，18 世纪在赫库兰尼姆（Herculanum）和庞贝（Pompéi）发现的古城遗址出土了大量的古罗马绘画作品，18 世纪的画家对其进行模仿从而诞生了新古典主义。然而事实并非如此，至少这个是新古典主义的起源。早在 16 世纪末，已有第一批古罗马绘画作品出土面世，但当时的人们认为其画风淫秽，对它们的评价很低。到了一百五十年后，随着庞贝的考古发掘工作展开，来到这里参观的学者和游客对古罗马绘画有了进一步的了解。但在很长一段时间里，人们都认为古罗马的绘画水平低于其雕塑和建筑水平，因此对其不感兴趣。有些被认为"不得体"的画作被销毁了，有些被弃置，被交易，在转手过程中受到很大损害。至于那些留在原地的画作，也没有得到很好的保护，每次有贵客前来观赏时会用大量的水进行冲洗以使它们短暂地恢复光彩。歌德在 1787 年参观庞贝时曾对此表示愤慨。

人们之所以重视古罗马雕塑和建筑、轻视其绘画还有一个原因：对绘画作品的复制传播只能通过雕版图画，即黑白图画来进行。当然，自 18 世纪 70 年代起，也出现了一些水彩复制品，但其传播范围很小。所以在很长一段时间里，古罗马绘画一直受到轻视，受到怀疑，不被理解。这种绘画风格的

色彩似乎过于浓烈，其线条不够清晰，其主题不是轻浮庸俗就是深奥难明，与人们心目中的古典艺术差距极大。新古典主义则截然不同，从 18 世纪 60 年代起，新古典主义就发展出一套新的艺术理论，将素描的重要性置于色彩之上，而在各种色彩之间又对白色表现出明显的偏爱。[176]

在这里必须要提到一个人的姓名，那就是德国考古学家约翰·乔西姆·温克尔曼（Johann Joachim Winckelmann，1717—1768），有些人认为他是艺术史这门学科的奠基者。奠基者这个头衔或许有些夸张，但毫无疑问他的著作对当时精英阶层对艺术的认知和品位造成了巨大的影响和改变。温克尔曼反对巴洛克和洛可可风格，对色彩抱持敌视态度，他认为希腊艺术才是绝对的美。他对艺术领域新思潮的诞生起到了推动作用，他主张的艺术理论对后世的影响长达数十年之久，不仅影响了雕塑和建筑，也影响了绘画。[177] 虽然他本人对绘画不大感兴趣，但他的门生弟子——例如拉斐尔·门斯（Raphaël Mengs）、约瑟夫–马里·维恩（Joseph-Marie Vien）、约翰–海因里希·梅耶（Joseph-Marie Vien）——将他的这些新的艺术观念扩展到了绘画创作方面。他们这个流派的特点是重视纯粹的线条、完整的构图、清晰的轮廓。色彩是次要的，其主要作用是烘托轮廓和构图。新古典主义的构图灵感来自古代浮雕，特点是空间界限分明，透视通常是正面的。新古典主义重视阴影与光暗对比，他们在表现阴影和光暗时会使用平滑的线条和连续的色调。他们不使用厚涂笔法，不使用对比强烈的色调，不使用浓稠未稀释的颜料，不使用鲜艳色彩和反差过大的色阶。他们使用的色系主要是白色、灰色、棕色和黑色，其中白色系占据主要位置。有时他们也会使用高饱和的红色以便打破单调，

但同时一定也会用一系列渐弱的深暗色调予以平衡。大部分新古典主义画家对静物画不感兴趣，因此他们几乎不用鲜绿、鲜黄和亮橙色。以上这些就是新古典主义画派惯用的色彩，至少是他们的主要特征，当然也存在不少特例。

在下一个阶段，人们常常将新古典主义绘画与浪漫主义绘画进行对立，但二者的对立性其实并不强。自19世纪初起，有许多画家的创作主题已经属于浪漫主义，不再受经院派规则教条的束缚，但他们在色彩选择和笔法上依然受到新古典主义的影响。另一些画家则相反，他们在用色、光影和主题方面具有浪漫主义的特点，但线条和整体画风却又不属于浪漫主义。[178] 这种主题与画风之间有差距的现象持续了数十年，涉及大量绘画作品，我们一直难以对这些作品所属的流派进行分类。此外，对浪漫主义绘画进行定义也不是一件容易的事情：在绘画领域有若干种浪漫主义的定义（其实文学领域也一样），色彩的运用方法只是其中之一。而白色使用得较少未必是浪漫主义画家的特征，例如德拉克罗瓦（Delacroix）就是爱用白色的浪漫主义画家。

到了晚些时候，印象派画家对白色的重视程度还要更高一些。虽然印象派在画面构图方面打破了传统规则，但他们在完成油画的步骤流程方面还是相当遵循传统的：首先要准备画布（通常为白色），其次用铅笔或炭条作草稿，然后用充分稀释的颜料对大色块进行渲染，再用厚重黏稠的颜料勾绘小色块和细节，最后巧妙地使用薄涂法令画面产生深厚、柔和、亮泽、透明等效果。印象派的独特之处在于他们常在户外作画，而且完成画作的速度很快。他们的草稿十分简略，没有轮廓线，很少使用直线，也不使用均匀的大色块。他们的笔法松散流畅，在厚涂色块的笔触上可以相当明显地看出画家的手部动

克洛德·莫奈的白色 ……

大部分印象派画家对雪都很感兴趣,莫奈是其中最有代表性的。1875年的冬天气候严寒,莫奈创作了十八幅雪景画,画的全部都是阿让特伊(Argenteuil)街头的景色。在这些作品里,有着偏蓝、偏灰、偏绿、偏黄、偏粉和偏紫的各种白色调,它们如同一首白色的交响乐曲,和谐地共存在画面里。

克洛德·莫奈,《阿让特伊街道雪景》,1875年。伦敦,国立美术馆,Inv. 6607

素描画不出雪景……

画雪景的时候,画家必须摆脱线条轮廓的限制,将色彩的地位置于素描之上。在有需要的时候,画家不仅要扔掉铅笔和钢笔,甚至要扔掉油画笔,用手指在画布上勾勒形状。画雪景能让画家彻底解放,摆脱一切技法的限制。

阿尔贝·马尔凯(Albert Marquet),《雪中新桥》,1947年。巴黎,国立现代艺术博物馆

作。印象派不注重画面的纵深感和体积感，他
们的作品相对来讲是平面的，或者说至少不像
传统作品那样远近分明。虽然画作的某些收尾
工作需要在画室内进行，但印象派画家最重视
的还是捕捉运动中、变化中、发展中转瞬即逝
的画面。所以他们画天空，画水面，画风，画烟，
画人群。他们也使用深暗色调，但从不使用纯
粹的深暗色调，不使用纯灰、纯黑，而是将灰色、
黑色与红色、蓝色和绿色混合使用。相反，他
们大量甚至过量地使用白色，既包括纯白，也
包括偏黄、偏蓝、偏灰、偏粉、偏紫的白色。

棉花的白色 ……

与雪景类似，画家在画布上表现棉花时，也能展示出他在白色系方面的演绎功力。埃德加·德加（Edgar Degas）在 1872—1873 年前往新奥尔良探望他的外公和舅舅时，第一次见到棉花。于是他以棉花为题材创作了若干布面油画作品，在画面上白色的棉花与黑色的人物服装形成了鲜明对比。

埃德加·德加，《新奥尔良的棉花商人》，1873 年。剑桥（美国），哈佛博物馆，福格艺术博物馆

从洁净到健康

自远古时代起,白色一直是纯洁的象征,但从18世纪末开始,它也成为洁净的象征,然后更进一步引申为健康的象征。我们在世俗文化和日常生活中很容易观察到这一点。首先,随着技术的进步,白色织物与以往相比变得更白了,包括棉布、麻布、内衣、床单等一切与身体直接接触的衣物和纺织品。富裕阶层的大人和孩子能够穿上真正纯白的衬衫和内衣,睡在真正纯白而不是米色、浅黄、浅灰的床单上,这在历史上是前所未有的。

当然,这个变化不是在一两代人之内完成的,但有两项新发现推动了这一变化的发生。首先是瑞典化学家卡尔·威廉·席勒(Carl Wilhelm Scheele)于1774年分离出氯气,然后英国化学家汉弗里·戴维(Humphry Davy)于1809年证明了氯气是一种单质。氯气(chlore)也是戴维命名的,因为这种气体呈黄绿色,而在古希腊语中这种颜色称为 chloros。第二项新发现是法国

> 睡眠的白色 ……

在欧洲,白色是属于睡眠的色彩。从中世纪起,床上用品一直都是白色的,而且据说穿着白色的衬衣或者睡袍入睡就能睡得更沉。如今我们使用各色各样的床单和睡衣,我们睡眠不好的原因或许就在于此。

卡罗勒斯 - 杜兰(Carolus-Duran),《睡着的人》,1861年。里尔美术馆

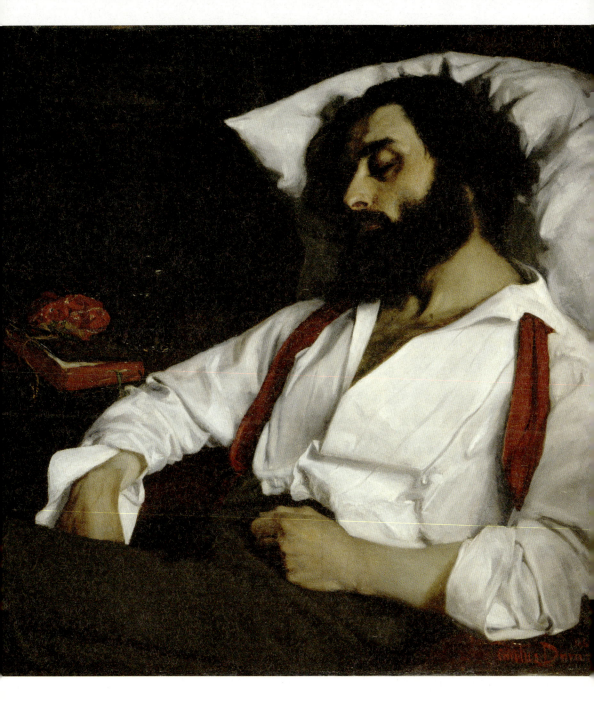

233　具有现代感的色彩

化学家克洛德-路易·贝托莱（Claude-Louis Berthollet）在1775—1777年合成的漂白水（次氯酸钾或次氯酸钠溶液），这种溶液利用氯的漂白能力，是对棉麻布料进行漂白的有效药剂。当时漂白水的制造工厂位于巴黎西南的雅韦尔（Javel）村，因此人们也把漂白水称为"雅韦尔水"。在19世纪，人们对漂白水的成分进行了数次改良，但其名称一直没有更改。

漂白水的发明是一项巨大的进步。我们已经讲过，从前人们若要对织物漂白，需要将它铺在草地上浸染晨露，或者使用各种草木灰、肥皂草科的各种植物进行漂白。这些方法的漂白效果都不太好，而且织物被漂白之后会迅速地变黄。用硫化物漂白的技术尽管早已出现，但对羊毛和丝绸有较大损害，甚至对亚麻和大麻也有损害。这种漂白方法需要将织物在亚硫酸溶液中浸泡一整天，如果溶液太稀则漂白效果不佳；如果溶液太浓则织物会被毁掉。漂白水则没有上述这些缺点，它终于能将棉布和麻布漂染成真正的白色。[179]从此以后，床上用品、衬衫和内衣都变了一番模样。人们可以穿上成套的白色衬衫和内衣，而不再仅仅是衣领、衣袖和手帕这些地方露出一点点白色。

与此同时，肥皂和洗衣粉也在技术方面取得了进步，它们的价格有所降低，使用范围也更加广泛。从古代到19世纪，肥皂的配方和制造方法几乎没有改变过，都是在草木灰中加入动物或植物油脂，后来人们又学会了使用烧碱制造肥皂。到了19世纪，化学家发现了皂化反应的机制，[180]再加上油脂价格的降低，肥皂才成为一种工业产品。人们用它洗涤衣物、去除织物上的油污以及清洁自己的身体。肥皂的这些用途当然早已存在，但其到了19世纪才进入普通人的生活。后来，肥皂里又加入了香精、色素和各种添加剂，令

它的水合作用更强，不伤皮肤和衣物。[181]

洗衣粉的发展历程与肥皂类似，起初它也由草木灰与各种具有去油效果的物质合成（白垩、黏土以及后来的烧碱）。当时人们通常在河水里用凉水洗衣，有时候也用木桶或木盆。在很长一段时期里，人们每年只洗两次衣服（在春秋两季），每次洗衣都是一项漫长而繁重的劳动。整个洗衣的过程包括对衣物进行分拣、浸泡、捶打、漂洗、拧干、晾晒、修补，然后整理起来。只有最富裕的人家才偶尔用热水洗衣，而且直到18世纪都不常用。河边成为公共的洗衣处，对妇女而言是一个社交场所，她们在此聊天，交流新闻、秘密和流言蜚语。[182]

在19世纪，以肥皂为原料的洗衣粉成为日常用品，在1880—1890年出现了第一批机械洗衣机。但是要等到半个多世纪后，电动洗衣机才问世，首先在美国投入市场，然后出口到欧洲。在此期间，涌现了各种各样的化学合成洗衣用品，在海报、报纸、广播以及后来的电视上发布了前所未见的大量广告。每一种洗衣用品都自称能比竞品洗得更白。这些新产品令妇女的生活发生了巨大变化，并且使得白色服装、内衣和床上用品进入到普通人的日常生活中。

与此同时，人们对个人卫生也日益重视起来。卫生不仅是一种道德要求，也是社交礼仪要求。讲卫生能够树立家境优渥、教养良好的个人形象。[183] 各地都出现了公共浴室和蒸汽浴室，这些浴室兴旺了很多年，直到20世纪60年代才逐渐衰落下去。[184] 18世纪是人们对身体和隐私的关注大大提高的时代，从这时起，某些房屋和公寓里才拥有了专用的卫浴房间。到了19世纪下半叶，

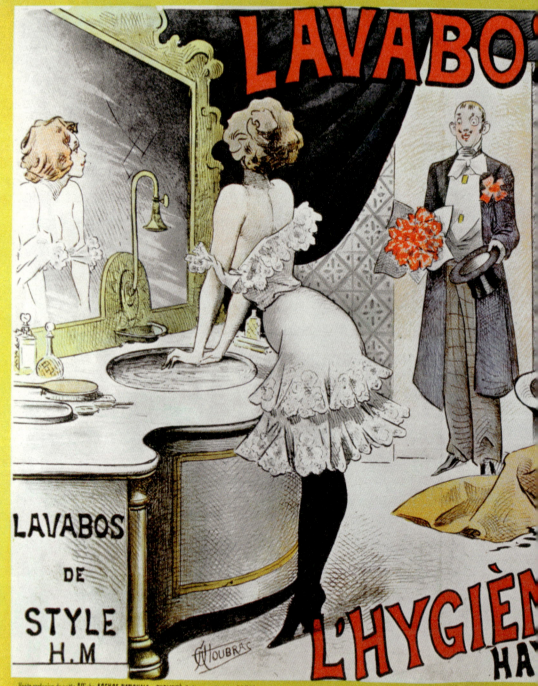

浴室 ……

在 18 世纪出现了专门用于卫生和洗浴的房间，但到了 19 世纪末才普及。卫浴用品起初是木质和石质的，后来变成金属材质，然后又变成陶瓷材质。于是白色成为卫浴房间里的主流色彩。

阿尔弗雷德·舒布拉克（Alfred Choubrac）绘制的广告海报，1901 年

裸体并非白色……

亨利·热尔韦（Henri Gervex，1852—1929）是运用白色的大师，他的很多油画作品都以白色为主。这幅油画作品《罗拉》创作于 1878 年，以缪塞的同名诗歌为题材。这幅画在当时引起了轩然大波：画面上的裸体女子在衬衫男子的目光下以色情的姿势躺在床上；她私密的内衣陈列在画面的前景；在白色偏蓝的床单上，她的身体"呈现妖媚的粉色，这颜色令她的裸体显得更加伤风败俗"（1878 年法国沙龙画展拒绝展出该画时给出的理由）。

亨利·热尔韦，《罗拉》，1878 年。波尔多美术馆

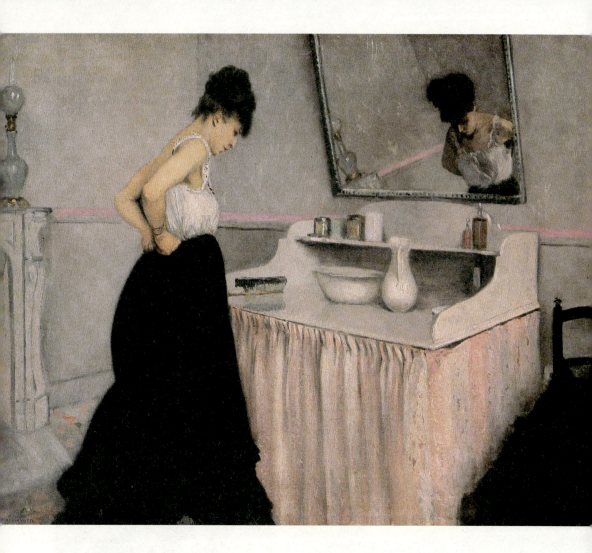

梳洗 ……

在真正的浴室普及起来之前,很多住宅里已经有了一个梳妆间,或者更简单地,在卧室的一角放一张梳妆台和一个脸盆供人们梳洗使用。在古斯塔夫·卡耶博特(Gustave Caillebotte)的这幅画里我们能够看到,在 1873 年,用于梳洗的家具和器皿已经都是白色的了,画中女子的内衣同样也是白色的。白色是象征卫生的色彩,至少在富裕阶层里是如此。

古斯塔夫·卡耶博特,《梳妆台前的女人》,1873 年。私人藏品

家庭里的浴室普及开来，首先是富裕阶层，然后普及到大城市里的中产阶级家庭。浴室里的家具、物品和容器的材质也发生了变化：起初是木质或石质，后来变成金属，再后来则是以白色为主的陶瓷或各种仿瓷材质。在此过程中，白色成为一切与身体卫生相关的器物色彩，包括我们今天使用的"抽水马桶"的前身。[185] 人们使用的毛巾和浴巾也从浅米、浅黄变成了纯白；直到20世纪，随着化学合成染料的发展，才出现了各种粉彩色调或者条纹图案的毛巾。白色一直是卫浴房间里的主色调，是墙壁、家具、纺织品和器物的颜色，也是肥皂、牙膏等身体护理用品的颜色。

在卫生方面，白色的地位高于其他一切色彩，这个现象与物理、化学或者生理学都没有关系。这个现象只与符号象征和思想观念有关，早在人类社会诞生之初，白色、黑色和红色就分别与干净、肮脏和美丽这三个概念紧密地联系在了一起。[186]

厨房也经历了与卫浴房间类似的发展变化，但厨房的发展较晚一些，其进程也较为缓慢。厨房里的洗碗池、瓷砖、餐具、橱柜，以及后来的电冰箱等家用电器有的为纯白，有的以白色为主搭配少许鲜艳色彩。人们之所以倾向于在厨房里选择白色，同样是因为它与洁净卫生的概念相关。这个现象始于19世纪末，在20世纪50—60年代达到顶峰。后来，白色在厨房里的使用有所减少，一些鲜明活泼的色调取代了它，或许说明人们对厨房的要求不再仅仅是清洁卫生而已，滋补、健康等概念更加符合人们对厨房的期待。

除了卫浴和厨房，与身体卫生相关的各种公共场所也变成了白色的模样。首先，医疗机构在卫生方面取得了长足的进步，与此同时白色也成为其代表

壁橱里的家用织物 ……

家用织物,指的是所有用于家庭生活的纺织品,对于社会各阶层而言,都是一项价值不菲的财产。从17世纪起,家用织物就成为遗产清单和公证文件里的一项内容。其材质无论为大麻、亚麻、棉,还是其他纤维,家用织物都以白色为主。

费利克斯·瓦洛通(Félix Vallotton),《翻找壁橱的女人》,1901年。洛桑,费利克斯·瓦洛通基金会

> 医护的白色 ……

从19世纪下半叶起,白色就成为象征卫生、健康和医护的色彩。用于身体护理的场所、器皿、工具、织物逐渐都变成了白色,从事医护的专业人士也穿上了白衣,因为白色能给人洁净的观感。

埃德加·德加,《足病医生》,1873年。巴黎,奥赛博物馆

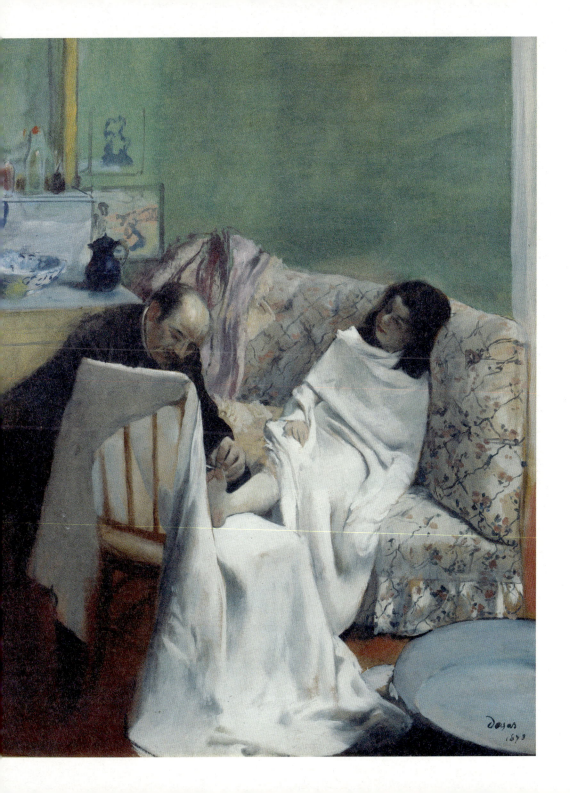

牛奶 ……

白色最古老的指涉物就是牛奶和雪。它们都象征着纯粹和单纯。但除此之外牛奶还能象征丰收和健康。在《圣经》里,我们能找到大量将牛奶与丰收和健康相联系的类比和隐喻。20 世纪的广告同样如此,虽然乳制品的品牌和种类琳琅满目,但它们的广告与《圣经》的文字相比并没有多少创新。

莱昂纳托·卡佩罗(Leonetto Cappiello)为佳丽雅牛奶绘制的广告海报,1931 年

> 医院 ……

如同一切医疗卫生场所一样,白色是医院里主流的色彩,它能给人洁净、严肃和高效的印象。但无处不在的白色有时候并不令人安心,反而会令人焦虑。所以,从 20 世纪 60 年代起,人们致力于将更多的色彩引进医院。

亨利·德·图卢兹 – 洛特雷克(Henri de Toulouse-Lautrec),《儒勒·佩昂医生在国际医院进行的手术》,1891 年。私人藏品

245 具有现代感的色彩

色彩。从19世纪中叶到20世纪中叶，医院、诊所、产房、医务室等场所全部变成了白色，并且一直保持至今。如今，有些医疗机构会用浅蓝或浅绿来中和一下白色的单调，但绝对不会有人把医院的病房或者牙科诊所的墙壁刷成鲜红色或深棕色。如同白色在古代象征一切纯洁的事物那样，如今白色象征着洁净、卫生和健康。医务工作者（例如医生、护士、助产士和保育员）都穿上了白色的制服，直到近些年其中一部分人才换成天蓝色或浅绿色的制服。此外，在很长时间里，人们通过蒸煮来对医务人员的制服进行有效的消毒，由于深色调容易在高温下褪色，所以只有白色制服才是最持久的。如今，随着染色技术的发展，这些限制都不存在了，但是谁会愿意让一身黑衣的牙医给自己看牙呢？有哪一位母亲愿意把婴儿托付给身穿咄咄逼人的深紫色衣服，或者肮脏的芥末黄衣服的保育员？同理，用来装药的盒子也都是白色的。我们可以在这个问题上展开论述一下，因为在色彩的规则和习俗方面，药盒是一个很有代表性的物品。

在欧洲社会，我们似乎找不到比药盒更加精致，更加有设计、有规则的物品了。各家制药厂商均投入大量资金，用于药盒的设计和制造。其他任何商品都没有在包装上投入如此大的成本和精力，即便是香水和美容产品也远远不如。在药盒上，色彩并不引人注目，但必定是经过周密考虑的。白色占据主导位置，用来体现药瓶的卫生、科学、安全、有效。[187] 通常来讲，药品名、公司名以及使用说明不会印成黑色，因为白底黑字的对比太强，显得有攻击性，所以这些文字会使用深浅不一的灰色，便于阅读。我们在这些药品的包装上，或许能找到灰色系里最丰富、最优雅的那些色调。在以白灰两色为主

独角兽 ……

独角兽象征纯洁,从很早开始,从事卫生健康行业的企业就采用独角兽作为标志了。白色的独角兽非常适合作为肥皂、洗衣粉以及药品的商标图案。在 19 世纪,很多肥皂厂和药店都以独角兽作为自己的标志象征。

马赛独角兽肥皂厂的广告海报。约 1900 年

的药盒上,还会有少许鲜艳色调,用于突出制药厂商的商标,或者用来强调药品的主要特性和功能,而哪些色彩对应哪些功能则是行业约定俗成的惯例。镇静剂、安眠药和抗焦虑药物使用蓝色系。滋补剂、维生素以及一切营养补充药物使用黄色或橙色系。有的生产商为了强调产品具有多种营养价值,会刻意地使用多种不同色彩。橙色代表太阳,多色代表彩虹,而在现代人的观念中,太阳和彩虹都是生命之源的象征。[188] 米色系和棕色系常用于治疗消化系统、改善消化功能的药物,但这两种色彩在白色的药盒上不会占据过于显著的位置。例如具有排毒通便功能的药物,只会用棕色的小字把该功能标注

在药盒之上。绿色系则用在不同种类、不同用途的药品包装上。虽然自中世纪末开始，绿色就是药学和药剂师的代表色彩，但长久以来绿色在药品包装上使用得并不多。或许是因为古代人曾认为绿色会带来不幸，而这样的观念残留了下来。如今，随着生态环保浪潮的袭来，我们把拯救地球的希望寄托在了绿色的身上，它成为食疗、草药以及一切"天然有机"食品和补品的象征。至于黑色，是一定要避免使用的，因为黑色象征死亡，而药品则显然不能与死亡联系在一起。剩下的只有红色系，在药品包装上使用红色是需要非常谨慎的。有些色调的红色能令人想到水果的甜味（草莓、覆盆子、醋栗），所以这些色调会用在容易吞咽的儿童药品上，包括药片和糖浆。红色也会令人联想起鲜血和伤口，所以具有抗菌消毒作用的药品也会使用红色。但红色最重要的作用则是提示危险和禁忌，所以药盒上往往会有这样一行醒目的红字，令人望而生畏："请勿服用超过医嘱的剂量。"

穿上白衣

在 19 世纪和 20 世纪,并非只有医务工作者才身穿白衣,还有其他许多职业也以白色作为工作服的颜色。例如泥瓦匠、石膏匠、粉刷匠、磨坊工人,还有面包师、糕点师、乳品商、厨师以及其他一切直接接触食品的职业。这些食品往往也是白色的,例如面粉、面包、牛奶、鸡蛋。在农村地区,有人认为这些白色食品能用来驱凶辟邪,因为巫术和邪恶的事物都以黑色为象征。[189] 切割肉类的屠夫未必身穿白衣,但他们总会系上一条白色围裙。从古到今,白色的对立面一直有两个:可以是黑色,也可以是红色。[190]

除了作为工作服,从 19 世纪末起,出于传统、品位和时尚因素,有很多人在日常生活中也钟爱白色的服饰,可以是白色的套装,也可以是白色的单品。例如,在 18 世纪 90 年代至 19 世纪 20 年代,在富裕阶层的年轻优雅女性中流行"古典式"白色连衣裙,这种连衣裙的设计灵感来自古希腊和古罗马的雕像。其款式特点为高腰短袖,面料精细、柔软、垂坠,能产生自然的衣褶。在督政府时代,上层社会的几位贵妇(塔莉恩夫人、哈梅林夫人、约瑟芬·德·博阿尔内)在巴黎掀起了这场时尚潮流。但令它经久不衰的则是社交名媛朱丽叶·雷卡米耶(Juliette Récamier,1777—1849)——按照同时代人的说法,她是当时的第一美女,在一生的大部分时间里她只穿白色连

衣裙，起初是古典款的白色丘尼卡，然后随着浪漫主义的兴起变成宽松轻盈的白色长裙，到她上了年纪之后又回归款式简朴的白裙。在法国乃至整个欧洲，朱丽叶·雷卡米耶是真正的"明星"，她的容貌常被与古希腊和古罗马的女神相提并论，无数女性争相模仿她的着装风格，也就是著名的白裙装。[191]歌德在 1810 年写道："如今，女性几乎只穿白衣，而男性则只穿黑衣……相反，那些未开化的人，在自然环境里生存的人，总是受到花花绿绿的色彩的吸引。"[192] 在那个时代，包括其后的一个世纪里，巴黎、伦敦、柏林等大城市的人们都认为鲜艳色调的服装是庸俗的、哗众取宠的。对于男性而言，黑色是最优雅的服装颜色，而对女性而言则是白色。此外，名媛贵妇从不担心白裙易脏的问题，因为她们有仆佣负责清洗衣物。

　　白色也是在 19 世纪成为婚纱颜色的。在此之前，新娘会在婚礼上穿着她最漂亮的长裙，颜色不限。在农村地区，最常见的是红裙，而在城市里，尤其是布尔乔亚阶层则是黑裙。至于贵族妇女，她们大多数会穿舞会长裙举行婚礼。后来，随着社会习俗、道德观念的变迁，随着机器纺织技术和第一代缝纫机的出现，人们的着装习惯和着装规则也发生了变化。新娘穿白裙举行婚礼成为习俗，至少是上流社会的习俗。据传说，这一习俗的首创者是大不

< 白色工作服 ……

穿白色制服的并非只有医护人员而已。其他职业的从业者也有穿白衣的，有些职业甚至穿了数百年之久，尤其是食品业中处理面粉、牛奶和肉类的人员：磨坊工人、面包师、糕点师、乳品商、奶酪商、厨师、屠夫等等。

西奥多勒·里波特（Théodule Ribot），《面包店学徒》。马赛美术馆

< 穿古装 ……

从督政府时代到波旁王朝复辟初期,富裕阶层的年轻优雅女性喜爱"古典式"服装。她们流行穿白色连衣裙,这种连衣裙的设计灵感来自古希腊和古罗马的雕像,款式特点为高腰,短袖或无袖,面料精细、柔软、垂坠,能产生自然的衣褶。

康斯坦斯·梅耶(Constance Mayer),《自画像》,约1801年。布洛涅-比扬古,玛摩丹图书馆

白色的乐曲 ……

对于画家而言,白色是一个丰富的色系,具有多种特性和大量不同的色调。在19世纪,某些画家为了挑战自我,完全使用白色来绘制具象的油画作品,在这样的作品里白色具有丰富的变化,完全不是一幅单色画。例如詹姆斯·阿伯特·惠斯勒(James Abbot Whistler)的这幅作品,画家在作品里实现了"交响曲的"效果。

詹姆斯·阿伯特·惠斯勒,《白色交响曲1号:白衣少女》,1862年。华盛顿,国家美术馆

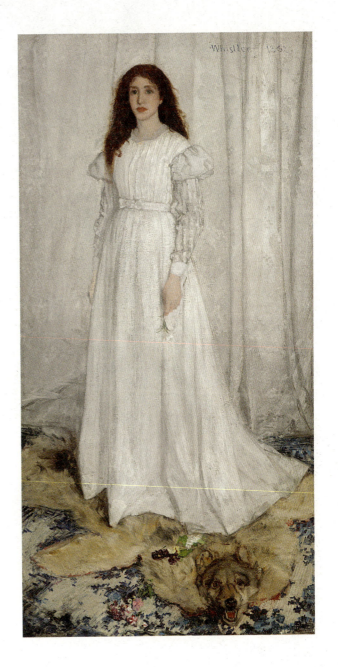

253 具有现代感的色彩

婚纱 ……

在很长一段时期里,新娘的婚礼长裙并没有固定的颜色,她们只是穿上自己最漂亮的长裙而已。对于农民阶层,这条裙子通常是红色的,资产阶级则往往是黑色的。白色婚纱的潮流是在19世纪30年代降临的。从此,年轻的新娘通过婚纱的白色,象征她在婚前保持着纯洁。而在此之前则并不需要这样的象征意义:婚前守贞是一项不言自明的义务,若未遵守才是惊世骇俗的。

爱德蒙·莱顿(Edmund Leighton),《婚礼签字》,1920年。布里斯托尔,布里斯托城市博物馆及艺术画廊

列颠及爱尔兰女王维多利亚,她在1840年2月10日与萨克森-科堡的阿尔伯特（Albert de Saxe-Cobourg）亲王举行婚礼时身穿白裙。但实际上这一习俗很可能诞生得更早,而且首先是在法国和意大利等天主教国家流行起来的,然后才传播到对岸英吉利海峡。在欧洲大陆,从19世纪30年代起,新娘就开始穿白裙了。维多利亚女王的创新之处,是在婚礼上戴了一块白色的面纱,而传统习俗则是在婚礼之后新娘才以面纱遮面。[193]

无论白色婚纱是不是由女王首创的,它都逐渐传播到社会的各阶层,首先是城市里的富裕家庭,然后在19世纪末20世纪初的时候又传播到农村地区。对于新娘而言,白色的婚纱象征着纯洁,既有道德意义又有社会意义,是对她们在婚前保持童贞的一种褒奖。

即便新娘未曾真正地守贞,白色的婚纱也在某种程度上保全了她的社会形象。在此之前的旧制度时代,新娘的童贞身份是不需要特地强调的,它是一项义务,若未遵守则会令舆论哗然,令婚姻无效。但是到了19世纪30年代,在多次政治革命、社会变迁和思想解放之后,情况就未必如此了。所以这时人们才需要宣示它,强调它,而白色的婚纱则是象征童贞的最佳选择。

到了"二战"之后,虽然社会习俗和着装规则又发生了深远的变化,但白色婚纱并没有消失。不仅如此,原本仅在婚礼上才穿的白裙的使用范围还有所扩大,年轻的少女在其他场合也喜欢穿着模仿婚纱款式的白色连衣裙。例如在天主教国家,少女们身着白裙参加初领圣体的宗教仪式；还有在上流社会,少女们也穿白裙参加"成人礼"的舞会。[194]

我们现在把目光转移到运动场上。从19世纪50年代至70年代这一时期

开始，出于各种各样的原因，白色运动服开始流行起来。从本质上讲，甚至可以说白色与现代运动的诞生具有不为人知的联系，而现代体育运动正是在这个年代发源的。第一场现代田径运动会是于 1850 年在牛津举行的；第一届英国高尔夫公开赛是在 1860 年举行的；第一项足球锦标赛（尤丹杯）举行于 1867 年；第一场国际橄榄球比赛（苏格兰—英格兰）举行于 1871 年。从 19 世纪 80 年代起，诞生了大量的体育运动协会和联合会，涉及多个体育项目，与此同时体育赛事越来越多，人们对体育运动的重视与日俱增。

为保障比赛的有序进行，大多数体育比赛的规则也是在这个时期制定的。在这方面，英格兰和苏格兰的大学发挥了决定性的作用。与此同时，为了区分赛场上不同队伍的运动员，他们也建立了体育比赛的着装规范。[195] 早期的运动员大多数都身穿白衣。从一方面讲，运动服是直接接触皮肤的衣物，我们在上一章里讲过，基于卫生观念和传统观念，这样的衣物必须是白色的，如同衬衫、内衣和睡衣一样。从另一方面讲，运动服在比赛中很容易弄脏，必须经常清洗甚至蒸煮消毒，因此不能使用色泽鲜艳但不持久的植物染料来染色。随着人们逐渐抛弃传统观念，以及化学合成染料的进步，上述顾虑逐渐得以消除。因此在 19 世纪的最后二十几年，运动服的颜色逐渐多元化，并且形成了一套规则体系，尤其是团体运动项目。

以足球为例：在 19 世纪 70 年代，足球场上对战的两支队伍经常是一方穿白衣而另一方穿黑衣；但是到了 19 世纪 80 年代，蓝色和红色球衣开始出现在足球场上，但是只有蓝色和红色的上衣，因为球员的短裤依然只能是白色或黑色的；到了 19 世纪末和 20 世纪初，绿色、紫色和橙色开始出现，但

优雅的白色 ……

再没有哪个年代的巴黎女性像"美好年代"(la Belle Époque)那样优雅了(译者注:美好年代,是欧洲社会史上的一段时期,从 19 世纪末开始,至第一次世界大战爆发结束)。我们在 19 世纪 90 年代至 20 世纪初的绘画作品中可以找到诸多例证。例如亨利·热尔韦(Henri Gervex)的这幅作品,他是表现女性形象的大师。通过这幅作品我们看到,当时流行的色彩是白色、黑色和粉色,有时加入少许鲜艳色调,例如红色和绿色。

亨利·热尔韦,《帕昆时装屋的下午五点钟》,1906 年。私人藏品

黄色和粉色依然相对罕见，而棕色则完全没有出现过。[196] 在 20 世纪初，足球运动服上使用鲜艳色彩的种类已经很多了，但白色依然占据主要位置，因为许多球队都使用条纹球衣，而在这样的球衣上白色至少会占据二分之一的位置。[197] 如同在纹章和旗帜上一样，球衣上的条纹也可以是横条、竖条或斜条；但是球衣上不会出现波浪、锯齿、雉堞等形状的条纹。纹章学在很大程度上影响了运动服的设计，但纹章上那些复杂烦琐的曲线并没有传承到运动服上。到了 20 世纪 50 年代，白色在运动服上的使用频率有所减少，但彩色电视的出现才是白色衰落的主要原因。自从有了彩色电视，职业运动员们穿得越来越像五颜六色的小丑，体育比赛的表演属性已经超过了其竞技属性。

与团体项目相比，在某些单人运动项目上，白色运动服的传统保留了更长的时间。例如击剑，至今运动员们还是必须身穿白衣参加比赛，无论是地区级别、全国级别还是国际大赛。在网球领域，在赞助商的压力之下，白色球衣正在逐渐消失，但像温布尔登网球锦标赛这样历史最悠久、影响最广的大满贯赛事依然规定运动员只能穿全白运动服参加比赛。近年来，温网的主办方在球衣颜色方面显得愈发苛刻起来：在 2013 年他们禁止了奶油白、米白等混有其他色调的白色球衣；在 2017 年他们甚至强迫五届温网冠军得主维纳斯·威廉姆斯（Venus Williams）在比赛中途更换了运动胸罩，因为她的粉色肩带在击球时偶尔会露出来。类似的插曲在 2013 年也出现过，当时倒霉的是另一位巨星罗杰·费德勒（Roger Federer），他的白色运动鞋上配了一副橙色的鞋带，于是被要求换鞋。

从 20 世纪 90 年代起，在温网之外的几大网球公开赛上，白色已经不再

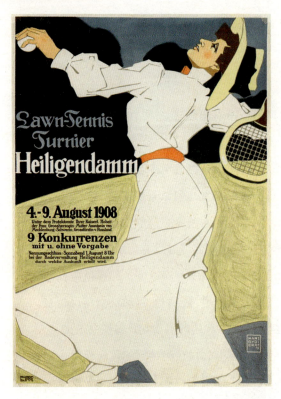

身穿白衣打网球 ……

网球赛事诞生于 19 世纪 70 年代末的英格兰和苏格兰,随后迅速普及到整个欧洲大陆,然后又传播到美国和澳大利亚。网球的规则就此统一下来,虽然各大赛事都有自己的制度,但无论是男子还是女子项目,在要求运动员穿白色球衣这一点上是一致的,因为汗渍在白色织物上相对不那么明显。

环波罗的海女子网球公开赛海利根达姆站的海报,1908 年

是主流了。不仅是因为品牌赞助商施加了压力,也因为许多运动员希望拥有穿衣自由、展示自我衣品的权利。有趣的是,在 20 世纪 70 年代末,当人们从利于辨别的角度出发,打算把传统的白色网球换成黄球时,曾经遇到来自运动员的很大阻力。当时提出换颜色要求的并不是运动员而是裁判,因为当球和边线都为白色时,裁判经常难以判断球是否触及边线。另一方面,彩色电视机于 20 世纪 70 年代末开始普及,并开始大规模地转播网球赛事。当时的电视屏幕都很小,而在这块小屏幕上白色的网球很难辨别,尤其当球高速经过边线时更是如此。所以为了让电视观众看得更加清楚,人们决定用黄色的网球取代白球。这种黄色的辨识度相当强,因为它或多或少带有一些荧光

效果。但是博格（Borg）、康纳斯（Connors）、麦肯罗（McEnroe）等多名一线网球运动员对这一变化表示反对，他们主张坚守白色网球的传统。他们的抗议并未奏效（谁能与电视和市场抗衡呢？），但也算不上彻底失败：至今在大多数的国家级网球公开赛上，白色的网球在理论上也是允许使用的。但实际上，黄色的网球迅速地取代了白球，并且成为现代网球的标志。

在网球、高尔夫、板球、划艇等户外运动项目上，白色运动服的起源有若干种不同的解释。最符合现实的解释应该是追溯到19世纪下半叶的英国

水上运动的白色 ……

白色本来是英国上层社会夏季运动使用的色彩，随着时间的推移，变成了户外运动的主流色彩，不仅在欧洲，在全世界都是如此。这样的情况持续到20世纪50—60年代，那时合成纤维织物开始取代羊毛和纯棉，被用作运动服的材质。随着染色技术的进步，任何色彩的运动服都能够耐受多次洗涤而不褪色。

阿明·比伯（Armin Bieber），《伯尔尼赛艇俱乐部》，复古海报，1925年

261　具有现代感的色彩

贵族习俗，当时的英国贵族选择白色作为夏季运动的服装颜色，因为与其他颜色相比，运动后的汗渍在白衣服上相对不那么明显，可以让贵族们在任何时候都保持端庄优雅。不仅是运动服，其他夏季户外活动服装也以白色为主，尤其是女装。在所谓的"上流"社会，女士出汗的样子是绝不能被人看到的。因为出汗会令人想起体力劳动，只有"无产者"才会汗流浃背。

词汇与象征

与其他文献领域相比,历史学研究者在语言学和词汇学领域能够更加准确地分析寻找出每一种色彩与其象征意义之间的联系。这样的研究无论对古代语言还是现代语言都是卓有成效的。而在现代语言中,与色彩词汇相关的引申义和衍生义、比喻、俚语、文字游戏和标语口号特别丰富。这为历史学研究者提供了大量的信息,为他开启了一扇扇大门,可以深入地进行从语义学到符号学的研究工作。在这方面,法语单词 blanc(白色)特别有代表性。这个词指的往往不是白色这种色彩本身,而是其他的概念。

第一个必须举出来的例子就是 vin blanc(白葡萄酒),因为这个词历史悠久,而且使用广泛。很少有人意识到,名叫"白葡萄酒"的这种液体与白色之间没有任何关系,但我们只要把一杯白葡萄酒与一杯牛奶放在一起,就能看出来二者之间的区别有多大。二者不仅颜色不同,而且无论外观还是味道都没有任何相似之处,这是显而易见的事实。但 vin blanc 这个词在古法语和中古法语里已经十分常用了,甚至在古典拉丁语里也有类似的词语(vinum album)。如今,在大部分欧洲语言里都用类似的词语来指称白葡萄酒。[198]与之相似的还有 vin rouge(红葡萄酒),其指称的那种液体有时候与红色也相去甚远。在词汇的使用方面,我们使用的色彩词语与事物的真实颜色之

间往往有着巨大差距。具体到葡萄酒方面，形容词 blanc（白色的）是作为 clair（浅色的，清澈的）的同义词来使用的。它表达的并不是液体的颜色，而是其清澈、透明、亮度高的特点。它的反义词并不是 noir（黑色的），而是 sombre（深暗的）、dense（浓密的）、opaque（不透明的）。

类似的语言现象，我们在形容面色和肤色的词语里也能见到。没有人的面色真的是白色的，除非像古罗马帝国的贵妇和 18 世纪的小贵族那样在脸上敷一层厚厚的白垩粉。但是，我们经常说某人"脸白"或者"皮肤白"。可见，在形容肤色时，"白"意味着"浅色的"或者"无血色的"。当 les Blancs 一词当作复数名词使用时，它指的是"白人"，即生活在欧美的高加索诸民族，与生活在非洲的 les Noirs（黑人）和亚洲的 les Jaunes（黄种人）相区分。与人们的固有观念不同，以肤色来区分人种的这种行为并不是由来已久的习俗惯例。古罗马人从不这样做，对他们而言，远方民族的肤色并不重要，他们是不是罗马的朋友才是重要的。中世纪人也不这样做，他们毫不关注肤色，只关注远方国度的居民是否信仰基督，如果不信仰的话，能否使他们皈依基督教。[199] 到了 16 世纪，殖民主义和资本主义史无前例地兴起时，人们才开始用肤色来对人群加以区分。到了 19 世纪初，以肤色区分人群的观念发展成

> 白色模型 ……

理查德·汉密尔顿（Richard Hamilton），《所罗门·R. 古根海姆博物馆》（黑白），玻璃纤维与赛璐珞材质模型，1965—1966 年。

纽约，所罗门·R. 古根海姆博物馆

265　具有现代感的色彩

当白色不再是白色……

现实的色彩、感知的色彩和语言表达的色彩之间，有时候会存在巨大的差距。例如我们称为"白葡萄酒"的饮料，它从来都不是白色的，而是黄色、金色或者淡绿色的。在这个例子里，形容词"白"意味着"浅色的"，而不是专指某种特定的色彩。同样，"红葡萄酒"之中的"红"也意味着"深色的"。色彩形容词往往未必用来描述事物，而是用来给事物分级分类的。

马克斯·布里（Max Buri），《葬礼之后》，1905年。伯尔尼美术馆

267 具有现代感的色彩

白烟……

当西斯廷教堂上升起白烟时,意味着枢机们经过会议已经选举出了新的教宗。如果升起了黑烟,那就说明选举尚无结果,需要再次选举。有时候升起的烟是灰色的,这会引起人们的困惑。这种情况下只能等待钟声来确认选举;钟声未响则说明选举未出结果。

杰夫·米切尔(Jeff Mitchell),西斯廷教堂的照片,2013 年 3 月 13 日

为我们如今称为"种族主义"的观念,这时有若干学者宣称,在不同的种族之间有高低优劣之分,而"白人"是优于其他人种的。[200]

在法语的很多惯用的短语表达法里,"白"与"空无""空缺"的概念是等同的,例如 une page blanche(空白页)、rendre une copie blanche(交白卷)[201]、laisser un nom en blanc〔(在通行证、委任状等的)姓名处留白〕、remettrc un chèque en blanc(交一张空白支票)、déposer dans l'urne un bulletin blanc(将空白选票放入投票箱)、laisser un blanc s'installer dans la conversation(交谈中出现无话可说的情况)。类似的短语还有 passer une nuit

blanche（度过不眠之夜）和 un mariage blanc（无性婚姻）。Tirer à blanc 相对特殊一点，意思是"用未装子弹的枪射击"或者"用不伤人的子弹射击"，[202]而 faire chou blanc 的意思则是"失败，未能成功"。在另一些短语里，白色则与"吉祥、有益、优质"等概念相联系。例如 la magie blanche（白魔法）是救人的魔法而 la magie noire（黑魔法）则是害人的魔法；le pain blanc（白面包）是优质的面包而 le pain noir（黑面包）则是劣质的面包。manger son pain blanc en premier（先吃白面包）意味着先从容易入手的事情开始做，把困难或者麻烦的事情留到后面再做。marqué d'une pierre blanche（用白色石头标记）比喻发生了特别幸运或顺利的事件，从而是值得铭记的日子。tirer la boule blanche（击中白球）这个短语如今已经陈旧，但从前可以表示"运气很好，获得了超出预期的利益"。白色有时候还与"卓越，出类拔萃"的含义联系在一起：être connu comme le loup blanc（像白狼一样著名），意思是赫赫有名，因为白狼是一种稀有的动物，而且在灰色的狼群里可以被一眼辨认出来；un merle blanc（白色乌鸦）指的则是非常珍稀难寻的事物，或者才华横溢、世上难觅的人才。将白色引申为"纯洁、无辜、谨慎"的短语就更多了，être blanc comme neige（清白如雪）意味着完全无辜，没有任何可指摘之处；prendre des gants blancs（戴上白手套）意味着特别小心谨慎地对待某事或某人。une blanche colombe（白鸽）指的也是纯洁无辜之人，但une oie blanche（白鹅）指的则是过于天真幼稚乃至愚蠢的年轻女子。

在法语和其他欧洲语言里，都有大量的短语、格言和俗谚使用了白色的衍生义和比喻义。与其他色彩，尤其是红色和黑色相关联的短语、格言和俗

谚当然也不少，但恐怕都不如白色那么多。这也证明了白色在符号象征和文艺创作领域位居所有色彩的首位。从这个角度出发，否认白色属于色彩是很荒谬的。但如今在很多人的观念中，白色依然不是色彩的一员，而是"无色"的某种意义上的近义词。

从19世纪中叶至今，在西方文化中，有三个词经常用来表示"无色"的概念：白、灰、黑白。我们在上文已经讲过，"黑白"长期以来作为"彩色"的反义词，黑白两色曾经自立一方天地，成为色彩世界的对立面。早期的雕版图画、后来的黑白照片、更近一些的黑白电影和黑白电视都在人们心目中强化了"黑白"与"彩色"的这种对立关系。在近四五十年里这种对立有所减弱，我们预计它在不久的将来会彻底消失，从科学理论到日常生活都不会再把黑白与色彩世界隔离。但是，当"白色"一词单独使用时，它仍然蕴含着某种"无色"的概念。"白色"与"无色"的这种联系是随着白纸和印刷书籍一起诞生的，而且似乎已经根深蒂固无法推翻。虽然在很多领域，白色的地位与红色、蓝色、绿色和黄色完全平等，没有任何不同，但在很多人心目中，"白色"依然等同于"没有颜色"。

至于灰色，它表示的意思与"无色"相比更接近"中性色"，如果"中性色"可以成为一个词语的话。灰色几乎涵盖了一切不鲜艳、不纯正的色调，一切我们叫不上名字、难以分类的黯淡、无光泽色调或者所谓的"天然原色"。在时尚界，每年春天，时装杂志都会打出标语"今夏将迎来色彩的回归"。就好像色彩在冬季集体出走了一样！对于服装品牌和设计师、建筑师、室内设计师这些人而言，只有鲜艳的色彩才是色彩，黑色、白色都不是，灰色和"天

像白狼一样著名 ……

在欧洲所有语言里,形容词"白色的"都能组成大量的短语、俗谚、格言和成语,比红色和黑色更多。在法语里,"像白狼一样著名"意味着"赫赫有名"。与灰色和棕色相比,白狼更加罕见,在群狼之中更加醒目,所以它更出名,更令人恐惧也更有威慑力。

樊尚·米尼耶(Vincent Munier),《北极狼》,埃尔斯米尔岛,努纳武特(加拿大),2013 年

然原色"更不是色彩。

　　与白色和黑色相比,灰色如今或许更加接近"零度色"的概念。但"零度色"本身也是一个相当模糊的概念,有时指灰色,有时指纯色。在服装、装潢、广告等多个领域,人们往往认为单一的纯色不足以称为"彩色"。只有当若干色彩同时出现,形成搭配、对比、组合、节律、呼应等关系时,这些色彩

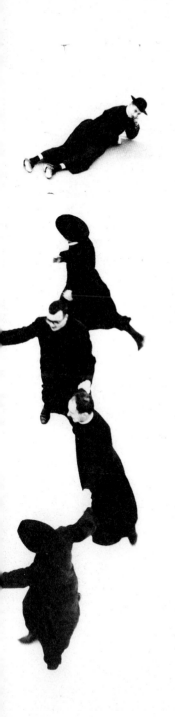

黑与白的艺术

当彩色照片开始传播普及时,有许多摄影师更偏爱黑白照片。他们认为,黑白照片比彩色照片显得更加庄重,更能"代表摄影的本质"。他们还认为,彩色摄影过于依赖技术条件,限制了摄影师的艺术创造力。

马里奥·贾科梅利(Mario Giacomelli),《在雪地上起舞的年轻教士》,摄影作品,1961 年

实用艺术的白色 ……

从 20 世纪 50 年代起，白色在实用艺术设计领域的地位不断提升。与其他色彩相比，白色似乎更加有助于产品外形与功能之间的和谐统一，尤其是作为家具和餐具的颜色。

帕特里克·儒安（Patrick Jouin），《波浪餐具套装》，2000 年。巴黎，蓬皮杜中心—现代艺术博物馆，工业设计中心

才能"运转"起来，"彩色"的概念才得以存在。必须有两种、三种甚至更多的色彩，才能称为"彩色"。原有的色彩体系被推翻，原有的色彩禁忌被违反，原本的极端色彩相互接近、相互混同，这使得历史学和社会学的研究工作倍加艰难，使研究者的观察和分析徒劳无功。就好像色彩与色彩之间可以自己交流，已经不再需要我们的解读。那就让它们互相对话吧，我们明智地旁观就好。

> 奥黛丽·赫本 ……

威廉·惠勒（William Wyler）执导的影片《偷龙转凤》（1966）中的奥黛丽·赫本（Audrey Hepburn）

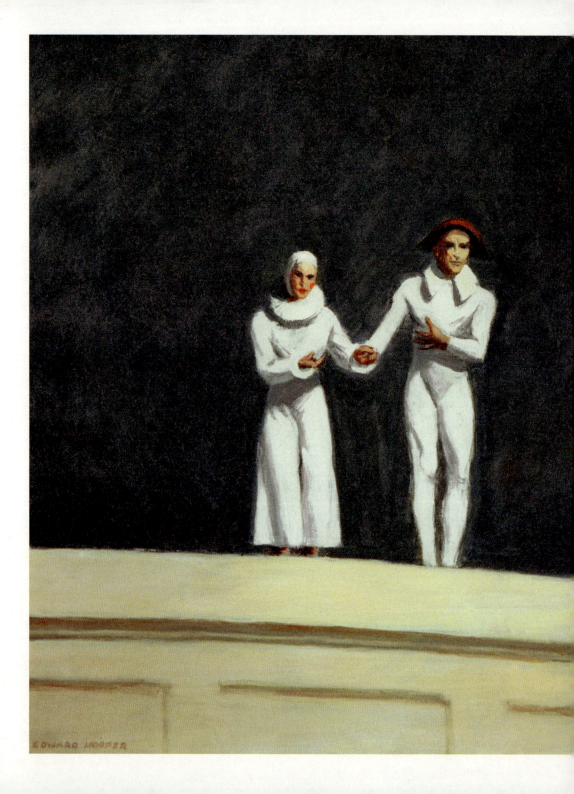

白色的永别 ……

这幅油画是爱德华·霍普（Edward Hopper）的遗作，作于他去世的一年之前。据传说，画面里这两个谢幕的白衣小丑代表着画家本人和他的妻子。

爱德华·霍普，《两位喜剧演员》，1966年。私人藏品

致谢

在成书之前,白色在欧洲社会和文化中的历史这一主题——如同蓝色、黑色、绿色、红色和黄色的历史一样——曾经是我在高等研究应用学院和社会科学高等学院的授课内容,这门课程我已经讲了许多年。因此我要感谢这门课所有的学生和旁听生,四十多年来,他们在课堂上与我进行了卓有成效的交流。

我也要感谢身边的朋友、亲人、同事和学生,我从他们的建议和意见中收获甚多,尤其是在色彩领域和我不懈交流的下列人士:塔利亚·布列罗、布里吉特·布埃特纳、皮埃尔·布罗、佩林·卡纳瓦乔、伊万娜·卡扎尔、玛丽·克罗多、克洛德·库珀里、洛朗·阿布罗、弗朗索瓦·雅克松、菲利普·于诺、克里斯提娜·拉波斯托尔、克里斯蒂安·德·梅兰多尔、克罗蒂娅·拉伯尔、安娜·利兹-吉尔伯尔。

同样要感谢瑟伊出版社,尤其是美术类书刊出版团队的纳塔丽·博、卡罗琳·福克、马蒂尔德·沃尔斯基、爱丽莎贝塔·特雷维赞,感谢插图设计师玛丽-安娜·梅艾和卡丽纳·本扎甘,感谢版面设计师弗朗索瓦-沙维尔·德拉吕,感谢校对员雷诺·贝宗伯和西尔万·舒班,还有我的出版专员——玛丽-克莱尔·夏维和莉蒂莎·科雷亚。他们都为本书的编辑、制作和推广付出了辛勤的劳动。

第一章 注释

1. 在19—20世纪出版的《法语宝库词典》(由国立法语研究学院官方编纂)之中,形容词blanc的词条是冗长的,其开头的定义如下:"白色是太阳光谱中所有色彩的集合,是雪、牛奶等事物的颜色。"这样的定义无法令我们满意,但我们能找到更好的定义吗?关于19—20世纪的不同色彩词语义域问题,参阅 A. Mollard-Desfour, *Le Blanc. Dictionnaire des couleurs*, Paris, 2008。
2. M. Pastoureau, *Rouge. Histoire d'une couleur*, Paris, 2016, p. 16-17.
3. 方解石是一种矿物,主要由天然碳酸钙组成,大量的沉积岩内都含有方解石成分。人们在17世纪对方解石进行了描述和分析,在很长一段时期里它也被称为"碳酸石灰"。
4. 高岭土是一种易粉碎、耐高温的白色黏土,与其他黏土——尤其是赭石——相比,它的可塑性要差很多。
5. C. Couraud, « Pigments utilisés en préhistoire. Provenance, préparation, modes d'utilisation », dans *L'Anthropologie*, t. 92/1, 1988, p. 17-28; *Idem*, « Les pigments des grottes d'Arcy-sur-Cure (Yonne) », dans *Gallia Préhistoire*, vol. 33, 1991, p. 17-52; F. Pomiès *et alii*, « Préparation des pigments rouges préhistoriques par chauffage », dans *L'Anthropologie*, t. 103/4, 1998, p. 503-518; H. Salomon, *Les Matières colorantes au début du Paléolithique supérieur: sources, transformations et fonctions*, thèse, Bordeaux, 2009. En ligne: HAL Archives ouvertes, 7 janvier 2020.
6. 关于抽象的色彩概念的诞生,请允许我引用本人的研究成果: M. Pastoureau, « Classer les couleurs au xiie siècle », dans *Comptes rendus. Académie des inscriptions et belles-lettres*, 2016, fasc. 2 (avril-juin), 2017, p. 845-864。
7. B. Berlin et P. Kay, *Basic Color Terms: Their Universality and Evolution*, Berkeley et Los Angeles, 1969, p. 14-44.
8. M. Pastoureau, *Rouge. Histoire d'une couleur*, op. cit., p. 14-17.
9. L. Gerschel, « Couleurs et teintures chez divers peuples européens », dans *Annales E.S.C.*, vol. 21/3, 1966, p. 608-631.
10. M. Pastoureau, *Bleu. Histoire d'une couleur*, Paris, 2000, p. 49-84.

11. M. Eliade, *Traité d'histoire des religions*, Paris, 1964, p. 139-164; J. R. Bram, « Moon », dans *The Encyclopedia of Religion*, vol. 10, Londres, 1987, p. 83-91; D. Colon, « The Near Eastern Moon God » dans D. J. W. Meijer, dir., *Natural Phenomena: Their Meaning, Depiction and Description in the Ancient Near East*, Amsterdam, 1992, p. 19-38.
12. G. Nekel, éd., *Edda. Die Lieder des Codex Regius*, Heidelberg, 1962; R. Boyer, éd., *L'Edda poétique*, Paris, 1992; U. Dronke, *The Poetic Edda: Mythological Poems*, 2e éd., Oxford, 1997, t. II, p. 349-362.
13. A. W. Sjöberg, *Der Mondgott Nanna-Suen in der sumerischen Ueberlieferung*, Uppsala, 1960.
14. 关于古代神话和原始信仰中的月亮，综述性的著作很多但高质量的很少。尽管如此，我们可以参阅的有：T. Harley, *Moon Lore*, Londres, 1885; J.-L. Heudier, *Le Livre de la lune*, Paris, 1996; G. Heiken *et alii*, *Lunar Source Book: A User's Guide to the Moon*, Cambridge, 1998; J. Cashford, *The Moon: Myths and Images*, Londres, 2003; B. Brunner, *Moon: A Brief History*, Yale, 2010; R. Alexander, *Myths, Symbols and Legends of Solar System Bodies*, Berlin, 2015; F. Kébé, *La lune est un roman. Histoire, mythes, légendes*, Genève, 2019。
15. P. Duhem, *Le Système du monde. Histoire des doctrines cosmologiques de Platon à Copernic*, t. I: *La Cosmologie hellénique*, Paris, 1913; G. Aujac, « Le ciel des fixes et ses représentations en Grèce ancienne », dans *Revue d'histoire des sciences*, vol. 29/4, 1976, p. 289-307; J. Evans, *The History and Practice of Ancient Astronomy*, Oxford, 1998.
16. F. Cumont, « Le nom des planètes et l'astrolâtrie chez les Grecs », dans *L'Antiquité classique*, vol. 4/1, 1935, p. 5-43.
17. E. Siecke, *Beiträge zur genaueren Erkenntnis der Mondgottheit bei den Griechen*, Berlin, 1885; W. H. Roscher, *Ueber Selene und Verwandtes*, Leipzig, 1890.
18. 以阿耳忒弥斯为题材的文献浩瀚如海。近年来的研究证实了古代文献的一些说法：阿耳忒弥斯是一个敏锐、叛逆、危险、难以捉摸的女神，其神职众多，或许是古希腊女神之中最重要的一位，其重要性与其兄弟阿波罗相当，超过宙斯与其他所有的奥林匹亚诸神。绘画作品中最常见到的阿耳忒弥斯女神形象很好地体现了她在古代神话中的主要特征与神职。
19. A. Marx, « Job, les femmes, l'argent et la lune. À propos de Job 31 », dans *Revue d'histoire et de philosophie religieuses*, vol. 92/2, 2012, p. 225-240.
20. J.-B. Thiers, *Traité des superstitions*, 4e éd., Paris, 1741, 4 vol., *passim*; E. Mozzani, *Le Livre des superstitions. Mythes, croyances et légendes*, Paris, 1995, p. 1017-1040.
21. 参阅非常全面而博学的研究：C. Brøns, *Gods and Garments*, Oxford, 2017。也可参阅以下集体研

究成果：C. Brøns et M.-L. Nosch, *Textiles and Cult in the Ancient Mediterranean*, Oxford, 2017。

22. Platon, *Banquet*, 211e, et *Gorgias*, 465b.
23. Platon, *Lois*, 956a.
24. 参阅 Angelo Baj, « Faut-il se fier aux couleurs? Approches platoniciennes et aristotéliciennes des couleurs », dans M. Carrastro, éd., *L'Antiquité en couleurs. Catégories, pratiques, représentations*, Grenoble, 2009, p. 131-152。
25. P. Jockey, *Le Mythe de la Grèce blanche. Histoire d'un rêve occidental*, Paris, 2013.
26. A. Grand-Clément, « Couleur et esthétique classique au xixe siècle: l'art grec antique pouvait-il être polychrome ? », dans *Ithaca. Quaderns Catalans de Cultura Clàssica*, vol. 21, 2005, p. 139-160. 也可参阅同一作者的重要论文：*La Fabrique des couleurs. Histoire du paysage sensible des Grecs anciens (viiie-début du ve s. av. n. è.)*, Paris, 2011。
27. 在以下论文里可以找到近期研究工作的一份总结：A. Grand-Clément, « Couleur et polychromie dans l'Antiquité », dans *Perspective*, 1, mise en ligne URL le 31 décembre 2018。
28. Idem, « Couleurs, rituels et normes religieuses en Grèce ancienne », dans *Archives de sciences sociales des religions*, vol. 174, 2016, p. 127-147.
29. P. Jockey, *op. cit.*, p. 39-47.
30. 参阅 H. Brécoulaki, *La Peinture funéraire de Macédoine. Emploi et fonctions de la couleur, ive-iie s. avant J.-C.*, Athènes, 2006, 2 vol。对普林尼认为古希腊绘画仅使用四种色彩的说法（《博物志》XXXV, 29）的质疑，可参阅 A. Rouveret, « Ce que Pline l'Ancien dit de la peinture grecque. Histoire de l'art ou éloge de Rome ? », dans *Comptes rendus des séances de l'Académie des inscriptions et belles-lettres*, vol. 151/2, 2007, p. 619-632; Idem, *Inventer la peinture grecque antique*, Lyon, 2011。
31. 相关文献十分丰富，主要参阅：B. S. Ridgway, *Roman Copies of Greek Sculpture: The Problem of the Originals*, Ann Arbor, 1984; E. Bartman, *Ancient Sculptural Copies in Miniature*, Leyde, 1992; M. D. Fullerton, « Der Stil der Nachahmer. A Brief Historiography of Retrospection », dans A. A. Donohue et M. D. Fullerton, éds., *Ancient Art and its Historiography*, Cambridge, 2003, p. 92-117; M. Beard et J. Henderson, *Classical Art: From Greece to Rome*, Oxford, 2001。关于古罗马时代仿制的古希腊雕像，可参阅综述性文章：P. Jockey, *op. cit.*, p. 67-86。
32. Pline, *Histoire naturelle*, XXXV, 20. 据传说，普拉克西特列斯在创作《尼多斯的阿佛洛狄忒》时，以他的情人，著名交际花芙里尼（Phryné）出浴的形象作为人物原型。该雕像的原版已经遗失，但大量复制品流传至今。在这些复制的雕像上，阿佛洛狄忒用右手遮住私处，其姿势被某些人

281

解读为害羞，而另一些人则解读为色情。

33. 据说尼西阿斯发明了某种蜡画着色法，用这种方法能使大理石上的色彩特别鲜明夺目。关于普拉克西特列斯的文献资料极为丰富，在2007年卢浮宫的普拉克西特列斯作品展目录上可以看到一个概况：A. Pasquier et J.-L. Martinez, dir., *Praxitèle*, Paris, 2007。

34. Ovide, *Métamorphoses*, X, 243-297.

35. 关于染色技术的起源，参阅 F. Brunello, *The Art of Dyeing in the History of Mankind*, Vicence, 1973, p. 5-36 et passim。

36. A. Varichon, *Couleurs et teintures dans les mains des peuples*, 2e éd., Paris, 2000, p. 9-44 (« Le blanc »).

37. M. Gleba et U. Mannering, éds, *Textiles and Textile Production in Europe from Prehistory to AD 400*, Oxford, 2012.

38. E. Kvavadze *et alii*, « 30,000 Years Old Wild Flax Fibers », dans *Science*, vol. 325, 2009, p. 1359-1371, et vol. 328, 2010, p. 1634-1638.

39. Pline, *Histoire naturelle*, XIX, 1-5.

40. Ovide, *Fastes*, IV, 619.

41. F. Brunello, *op. cit.*, p. 38-46.

42. Ibid., p. 87-116.

43. 参阅 A. Ernout et A. Meillet, *Dictionnaire étymologique de la langue latine*, 4e éd., Paris, 1979, « Color »。

44. 关于古罗马女装和女性时尚，除下文注释46提及的文献之外，可参阅：R. MacMullen, « Woman in Public in the Roman Empire », dans *Historia* (Yale University), vol. 29/2, 1980, p. 208-218; J.-N. Robert, *Les Modes à Rome*, Paris, 1988; A. T. Croon, *Roman Clothing and Fashion*, Charleston (USA), 2000; P. Moreau, éd., *Corps romains*, Grenoble, 2002。

45. 关于古罗马的托加长袍及其在服装体系中的地位，参阅：L. M. Wilson, *The Roman Toga*, Baltimore, 1924; J. L. Sebasta et L. Bonfante, éds., *The World of Roman Costume*, Madison (USA), 1994; C. Vout, « The Myth of the Toga. Understanding the History of the Roman Dress », dans *Greece and Rome* (Cambridge), vol. 43, 1996, p. 204-220; F. Chausson et H. Inglebert, éds., *Costume et société dans l'Antiquité et le haut Moyen Âge*, Paris, 2003; F. Baratte, « Le vêtement dans l'Antiquité tardive: rupture ou continuité ? », dans *Antiquité tardive*, vol. 12, 2004, p. 121-135。亦可参阅 P. Cordier, *Nudités romaines. Un problème d'histoire et d'anthropologie*, Paris, 2005, passim。

46. 关于希伯来语和亚兰语，参阅 F. Jacquesson, « Les mots de la couleur en hébreu ancien », dans P. Dollfus, F. Jacquesson et M. Pastoureau, éds., *Histoire et géographie de la couleur*, Paris, 2013, p.

67-130。关于希腊语，参阅 L. Gernet, « Dénomination et perception des couleurs chez les Grecs », dans I. Meyerson, dir., *Problèmes de la couleur*, Paris, 1957, p. 313-324; E. Irwin, *Colour Terms in Greek Poetry*, Toronto, 1974; P. G. Maxwell-Stuart, *Studies in Greek Colour Terminology*, t. I, Leyde, 1981。

47. 关于古典拉丁语的色彩词汇，最重要的著作依然是 J. André, *Étude sur les termes de couleur dans la langue latine*, Paris, 1949。

48. Ibid., p. 25-38. 拉丁语中也存在其他与黑色相关的词语，但很少使用："fuscus"指深暗但不完全黑的颜色；"furvus"更接近棕色而不是黑色；"piceus"和"coracinus"分别指"沥青黑"和"乌鸦黑"；"pullus"、"ravus"、"canus"和"cinereus"则通常归入灰色系之中。

49. Ibid., p. 43-63。

50. 参阅 W. J. Jones, *German Colour Terms: A Study in their Historical Evolution from Earliest Times to the Present*, Amsterdam, 2013, p. 290-344。

51. Ibid., p. 329 et 371-372。

52. 参阅注释 9 的 L. Gerschel 著作和注释 46 的 L. Gernet 著作。

53. 关于这些词语，参阅 J. André, *op. cit.*, p. 39-42。

54. Suétone, *Vie des douze Césars*, « Néron », XXXV, 5. 参阅 G. Minaud, *Les Vies de douze femmes d'empereurs romains. Devoirs, intrigues et voluptés*, Paris, 2012, p. 97-120。

55. A. Dubourdieu et E. Lemirre, « Le maquillage à Rome », dans P. Moreau, dir., *Corps romains*, Grenoble, 2002, p. 89-114; E. Gavoille, « Les couleurs de la séduction féminine dans *L'Art d'aimer* d'Ovide: désignations et représentations », dans *ILCEA. Revue de l'Institut des langues et cultures d'Europe, Amérique, Afrique, Asie et Australie*, vol. 37, 2019, p. 75-89。

56. F. Bader, *La Formation des composés nominaux du latin*, Besançon et Paris, 1962, p. 352-353 (§418)。

57. J. André, *L'Alimentation et la Cuisine à Rome*, 2e éd., Paris, 1981, *passim*; D. Gourevitch, « Le pain des Romains à l'apogée de l'Empire », dans *Comptes rendus des séances de l'Académie des inscriptions et belles-lettres*, 2005, fasc. 1, p. 27-47。

58. G. Dumézil, *Rituels indo-européens à Rome*, Paris, 1954, p. 45-61. 其中，对于古罗马三种社会活动的分类方法来自 6 世纪历史学家让·勒立迪安（Jean Le Lydien）。

59. 关于中世纪的白、红、黑三色体系，参阅：G. Duby, *Les Trois Ordres ou l'Imaginaire du féodalisme*, Paris, 1978, *passim*; J. Grisward, *Archéologie de l'épopée médiévale*, Paris, 1981, p. 53-55 et 253-264。

60. M. Eliade, *Le Symbole des ténèbres dans les religions archaïques. Polarité du symbole*, 2e éd., Bruxelles, 1958. 也可参阅精辟深刻的作品：G. Bachelard, *La Flamme d'une chandelle*, 4e éd., Paris, 1961。

61. 关于阿波罗与科洛尼斯的故事，有若干不同的版本。其中最古老的版本作者为品达（Pindare），然后由阿波罗多洛斯（Apollodorus）转述（《书库》，III, 10）。参阅 *Odes, Pythiques*, éd. M. Briand, Paris, 2014, III, 8-14。该版本的内容与奥维德的经典版本（《变形记》，II, 531-707）有少许不同，其中乌鸦的角色相对次要一些。

62. 关于忒修斯的故事和传说，文献非常丰富。主要参阅 C. Calame, *Thésée et l'imaginaire athénien*, Lausanne, 1996。关于这个故事在中世纪的演变以及白帆与黑帆的象征意义在后世文学作品中的影响，参阅 A. Peyronie, « Le mythe de Thésée pendant le Moyen Âge latin », dans *Médiévales*, vol. 16, n° 32, 1997, p. 119-133。

63. H. J. R. Murray, *A History of Board Games other than Chess*, Oxford, 1952, p. 29-52.

64. A. Adam, *Antiquités romaines*, t. 1, Paris, 1818, p. 397-399; L. Ross Taylor, *Roman Voting Assemblies*, Londres, 1967, *passim*; H. Inglebert, dir., *Histoire de la civilisation romaine*, Paris, 2005, p. 113-154.

第二章 注释

65. L. Gerschel, art. cité.
66. J. Siegwart, «Origine et symbolisme de l'habit blanc des dominicains », dans *Mémoire dominicaine*, vol. 29, 2012, p. 47-82.
67. 关于《圣经》中的色彩，参阅 : H. Janssens, « Les couleurs dans la Bible hébraïque », dans *Annuaire de l'Institut d'études orientales et slaves* (Bruxelles), vol. XIV, 1954-1957, p. 145-171; R. Gradwohl, *Die Farben im Alten Testament. Eine Termilogie Studie*, Berlin, 1963; A. Brenner, *Colour Terms in the Old Testament*, Londres, 1983; F. Jacquesson, « Les mots de la couleur en hébreu ancien », dans P. Dollfus, F. Jacquesson et M. Pastoureau, éds., *Histoire et géographie de la couleur*, Paris, 2013, p. 67-130 (*Cahiers du Léopard d'or*, vol. 13)。
68. F. Jacquesson, « Les mots de la couleur... », cité à la note précédente, p. 70.
69. M. Pastoureau, *Rouge. Histoire d'une couleur, op. cit.*, p. 50-51.
70. 《出埃及记》23, 19;《申命记》32, 13-14;《撒母耳记下》17, 19;《箴言》27, 27; 等等。参阅 : A. Chouraqui, *La Vie quotidienne des Hébreux au temps de la Bible. Rois et prophètes*, Paris, 1971, p. 123-127; O. Borowski, *Daily Life in Biblical Times*, Atlanta, 2003, p. 94-95。
71. E. Levine, « The Land of Milk and Honey », dans *Journal for the Study of the Old Testament*, vol. 87, 2000, p. 43-57; R. Hunziker- Rodewald, « *Ruisselant de lait et de miel*. Une expression reconsidérée », dans *Revue d'histoire et de philosophie religieuse*s, vol. 93/1, 2013, p. 135-144.
72. 关于基督教早期教父笔下的色彩，参阅 : M. Pastoureau, *Noir. Histoire d'une couleur*, Paris, 2007, p. 39-42; *Idem, Rouge. Histoire d'une couleur, op. cit.*, p. 58-63; F. Jacquesson, « La chasse aux couleurs à travers la Patrologie latine », mise en ligne sur Academia Papers, 8 décembre 2008。
73. M. Pastoureau, « Classer les couleurs au xiie siècle. Liturgie et héraldique », dans *Comptes rendus. Académie des inscriptions et belles-lettres*, 2016, fasc. 2 (avril-juin), 2017, p. 845-864.
74. 但我们在以往的研究成果中还是能找到一些有用的资料 : F. Bock, *Geschichte der liturgischen Gewänder im Mittelalter*, Berlin, 1859-1869, 3 vol.; J. W. Legg, *Notes on the History of the Liturgi-*

cal Colours, Londres, 1882; J. Braun, Die liturgische Gewandung in Occident und Orient, Fribourg-en-Brisgau, 1907; G. Haupt, Die Farbensymbolik in der sakralen Kunst des abendländischen Mittelalters, Leipzig, 1944。关于基督教早期时代的礼拜仪式，可参阅：Dictionnaire d'archéologie chrétienne et de liturgie, t. III, 1914, col. 2999-3001。关于教廷的礼拜仪式惯例，参阅：Bernhardt Schimmelpfennig, Die Zeremonienbücher der römischen Kurie in Mittelalter, Tübingen, 1973, p. 286-288 et 350-351; M. Diekmans, Le Cérémonial papal, Bruxelles et Rome, t. I, 1977, p. 223-226。也请允许我引用本人的研究成果《L'Église et la couleur des origines à la Réforme》，dans Bibliothèque de l'École des chartes, t. 147, 1989, p. 203-230，其中简要地提到了礼拜仪式上的色彩，我在本书中也引用了相关内容。

75. Ibid., p. 218-220。
76. 英诺森三世这本《论弥撒的奥秘》的译文（缩略版）和注解可参阅：M. Pastoureau, « Ordo colorum. Notes sur la naissance des couleurs liturgiques », dans La Maison-Dieu. Revue de pastorale liturgique, 176, 1988/4, p. 54-66。
77. 关于12世纪上半叶克吕尼派与熙笃会之间的争端，尤其是其中关于修士袍服颜色的论战，参阅：M. D. Knowles, Cistercians and Cluniacs: The Controversy between St. Bernard and Peter the Venerable, Oxford, 1955; G. Constable, The Letters of Peter the Venerable, Cambridge (Mass.), 1967, 1, p. 55-58 et 285-290; G. Duby, Saint Bernard. L'art cistercien, Paris, 1976; A. H. Bredero, Cluny et Cîteaux au douzième siècle: l'histoire d'une controverse monastique, Amsterdam, 1986; M. Pastoureau, « Les cisterciens et la couleur au xiie siècle », dans Cahiers d'archéologie et d'histoire du Berry, 136, 1998, p. 21-30。
78. H. J. R. Murray, A History of Chess, Oxford, 1913; J.-M. Mehl, Des jeux et des hommes dans la société médiévale, Paris, 2010; M. Pastoureau, Le Jeu d'échecs médiéval. Une histoire symbolique, Paris, 2012。
79. 以特鲁瓦的克雷蒂安《圣杯的故事》为研究课题的文献非常多。在法语文献中，作为初步了解，主要可参阅：J. Frappier, Chrétien de Troyes. L'homme et l'oeuvre, Paris, 1957; Idem, Chrétien de Troyes et le mythe du Graal, Paris, 1973; Idem, Autour du Graal, Genève, 1977; D. Poirion, Chrétien de Troyes, OEuvres complètes, Paris, 1994; P. Walter, Perceval: le Pêcheur et le Graal, Paris, 2004; E. Doudet, Chrétien de Troyes, Paris, 2009。
80. 同上条注释。
81. 关于雪地上三滴血这个桥段（Le Conte du Graal, éd. F. Lecoy, t. II, Paris, 1970, vers 4109 et suiv.），有大量的评论性研究，参阅：H. Rey-Flaud, « Le sang sur la neige. Analyse d'une image-

écran de Chrétien de Troyes », dans *Littérature*, 37, 1980, p. 15-24; D. Poirion, « Du sang sur la neige. Nature et fonction de l'image dans *Le Conte du Graal* », dans D. Hüe, éd., *Polyphonie du Graal*, Orléans, 1998, p. 99-112; M. Pastoureau, *Rouge. Histoire d'une couleur, op. cit.*, p. 00-00。

82. Pline, *Histoire naturelle*, XXI, chap. x et xi.

83. Walafrid Strabon, *Hortulus (De cultura hortorum)*, éd. K. Langosch, *Lyrische Anthologie des lateinischen Mittelalters*, Munich, 1968, p. 112-139.

84. Pline, *Histoire naturelle*, XXI, 11, 1.

85. 关于中世纪的百合，参阅：Dom H. Leclerc, « Fleur de lis », dans *Dictionnaire d'archéologie chrétienne et de liturgie*, t. V, 1923, col. 1707-1708; M. Pastoureau, *Une histoire symbolique du Moyen Âge*, Paris, 2004, p. 99-110; M.-L. Savoye, *De fleurs, d'or, de lait et de miel. Les images mariales dans les collections miraculaires romanes du xiiie siècle*, Paris, 2009（重点参阅 p. 173-201）。

86. 关于卡佩王朝的百合纹章，研究最深入的学者是埃尔维·皮诺托（Hervé Pinoteau），他的早期研究成果曾经散佚在大量难以获取的出版物里，但如今大部分已经收录在以下两本论文集中：*Vingt-cinq ans d'études dynastiques*, Paris, 1986；*Nouvelles études dynastiques*, Paris, 2014。这名学者认为，在王室的服装和徽章方面，1137—1154年曾经发生过重大的变化。而卡佩王朝以百合作为象征和纹章图案，正是从这个时期开始的。我以前认为百合纹章的诞生要晚于这个年代，但如今我赞成埃尔维·皮诺托的观点：卡佩家族采纳百合纹章是分若干阶段进行的，其开端甚至早于真正意义上的纹章诞生，应该在路易七世加冕为王（1137年）与他再婚迎娶卡斯蒂亚的康斯坦丝（Constance de Castille，1154年）之间。

87. J.-J. Chifflet, *Lilium francicum veritate historica, botanica et heraldica illustratum*, Anvers, 1658; S. de Sainte-Marthe, *Traité historique des armes de France et de Navarre*, Paris, 1673. 施夫莱（Chifflet）曾认为，蜜蜂是代表法国君主的最古老象征物，他认为百合花图案在纹章上的出现不早于封建时代初期；而以让·费朗（Jean Ferrand）神父为代表的多名学者通过著作与他展开了辩论。参阅 *Epinicion pro liliis, sive pro aureis Franciae liliis...*, Lyon, 1663 (2e éd., Lyon, 1671)。关于该主题也可参阅以下四部17世纪问世的作品：G.-A. de La Roque, *Les Blasons des armes de la royale maison de Bourbon*, Paris, 1626; Père G.-E. Rousselet, *Le Lys sacré...*, Lyon, 1631; J. Tristan, *Traité du lis, symbole divin de l'espérance*, Paris, 1656; P. Rainssant, *Dissertation sur l'origine des fleurs de lis*, Paris, 1678。

88. 例如可参阅：A. de Beaumont, *Recherches sur l'origine du blason et en particulier de la fleur de lis*, Paris, 1853, et J. van Malderghem, « Les fleurs de lis de l'ancienne monarchie française. Leur

origine, leur nature, leur symbolisme », dans *Annuaire de la Société d'archéologie de Bruxelles*, t. VIII, 1894, p. 29-38.

89. E. Rosbach, « De la fleur de lis comme emblème national », dans *Mémoires de l'Académie des sciences, inscriptions et belles-lettres de Toulouse*, t.6,1884, p.136-172;J. Wolliez, « Iconographie des plantes aroïdes figurées au Moyen Âge en Picardie et considérées comme origine de la fleur de lis en France », dans *Mémoires de la Société des antiquaires de Picardie*, t. IX, s.d., p. 115-159. 这些荒谬论点的巅峰之作是 Sir Francis Oppenheimer, *Frankish Themes and Problems*, Londres, 1952, spécialement p. 171-235, 以及 P. Le Cour, « Les fleurs de lis et le trident de Poséidon », dans *Atlantis*, n° 69, janvier 1973, p. 109-124。以下文章里做出的假设也十分不可靠：F. Châtillon, « Aux origines de la fleur de lis. De la bannière de Kiev à l'écu de France », dans *Revue du Moyen Âge latin*, t. 11, 1955, p. 357-370。

90. 关于圣母玛利亚与花卉植物之间关系的专题研究十分匮乏，但是我们可以找到其中某些方面、某些时期的高质量研究成果。例如：G. Gros, « Au jardin des images mariales. Aspects du plantaires moralisé dans la poésie religieuse du xive siècle », dans *Vergers et jardins dans l'univers médiéval*, Aix-en-Provence, 1990, p. 139-153 (Senefiance, 23); M.-L. Savoye, *De fleurs, d'or, de lait et de miel, op. cit.*, p. 173-201 (chapitre « La rose et le lis »)。

91. 关于中世纪的动物图鉴，参阅：F. McCullough, *Medieval Latin and French Bestiaries*, Chapel Hill (USA), 1960; D. Hassig, *Medieval Bestiaries: Text, Image, Ideology*, Cambridge, 1995; G. Febel et G. Maag, *Bestiarien im Spannungsfeld. Zwischen Mittelalter und Moderne*, Tübingen, 1997; R. Baxter, *Bestiaries and their Users in the Middle Ages*, Phoenix Mill (G.-B.), 1999; M.-T. Tesnière, *Bestiaire médiéval. Enluminures*, Paris, 2005; R. Cordonnier et C. Heck, *Bestiaire médiéval*, Paris, 2011; M. Pastoureau, *Bestiaires du Moyen Âge*, Paris, 2011。

92. M. Pastoureau, *Bestiaires du Moyen Âge, op. cit.*, p. 118-119.

93. Ibid., p. 116-119.

94. 关于中世纪的白鸽，参阅：R. Cordonnier, « Des oiseaux pour les moines blancs. Réflexions sur la réception de l'aviaire d'Hugues de Fouilloy chez les cisterciens », dans *La Vie en Champagne*, 38, 2004, p. 3-12; *Idem*, « La plume dans l'*aviarium* d'Hugues de Fouilloy », dans F. Pomel, éd., *La Corne et la Plume dans les textes médiévaux*, Rennes, 2010, p. 167-202。

95. A. R. Wagner, « The Swan Badge and the Swan Knight », dans *Archaeologia*, t. 97, 1959, p. 127-138.

96. Élien, V, 34.

97. P. Cassel, *Der Schwan in Sage und Leben. Eine Abhandlung*, Berlin, 1861; N. F. Ticehurst, *The*

Mute Swan in England: Its History and the Ancient Custom of Swan Keeping, Londres, 1957; A. MacGregor, « Swan Rolls and Beak Markings. Husbandry, Exploitation and Regulation of Cygnus Olor in England (circa 1100-1900) », dans Anthropozoologica, t. 22, 1995, p. 39-68; L. Hablot, « Emblématique et mythologie médiévale: le cygne, une devise princière », dans Histoire de l'art, t. 49, 2001, p. 51-64.

98. M. Pastoureau et E. Taburet-Delahaye, *Les Secrets de la licorne*, Paris, 2013.

99. R. Delort, *Le Commerce des fourrures en Occident à la fin du Moyen Âge (v. 1300-v. 1450)*, Rome, 1978, 2 vol.

100. M. Pastoureau, *Bestiaires du Moyen Âge, op. cit.*, p. 167.

101. C. Beaune, « Costume et pouvoir en France à la fin du Moyen Âge: les devises royales vers 1400 », dans *Revue des sciences humaines*, n° 183, 1981, p. 125-146; J.-B. de Vaivre, « Les cerfs ailés et la tapisserie de Rouen », dans *Gazette des beaux-arts*, 1982, p. 93-108.

102. 关于最后这两个图案，参阅 Hugh Stanford London, *Royal Beasts*, Londres, 1956。

103. 古希腊和古罗马人是不了解北极熊的。在欧洲基督教世界，直到1050—1060年才有一本以编年史形式编写的北欧传说集首次提到了白熊的存在。参阅：*Morkinskinna: The Earliest Icelandic Chronicle of the Norwegian Kings*, éd. et trad. par T. M. Andersson et K. E. Gade, Copenhague, 2000, p. 211-212。稍晚一些的不来梅的亚当（Adam de Brême）主教在一本关于丹麦及附近地区地理的有趣作品中也提到了白熊，参阅：*Situ Daniae et reliquarum quae sunt trans Daniam sunt regionum natura*, 2e éd., Leyde, 1629, p. 139 (« Northmannia ursos albos habet », la Norvège possède des ours blancs) ; W. Paravicini, « Tiere aus dem Norden », dans *Deutsches Archiv für die Erforschung des Mittelalters*, t. 59/2, 2003, p. 559-591, spécialement p. 578-579; O. Vassilieva-Codognet, « Plus blans que flours de lis. Blanchart, l'ours blanc de *Renart le Nouvel* », dans *Reinardus*, vol. 27, 2015, p. 220-248。

104. J. Bailey, *The History and Antiquities of the Tower of London*, t. I, Londres, 1821, p. 270; G. Loisel, *op. cit.*, t. I, p. 155; W. Paravicini, « Tiere aus dem Norden », article cité à la note précédente, p. 579-580, note 83. 在1261—1262年期间，哈康四世或许又送给亨利三世一只北极熊。

105. B. Milland-Bove, *La Demoiselle arthurienne. Écriture du personnage et art du récit dans les romans en prose du xiiie siècle*, Paris, 2006.

106. 按顺序依次为：浅蓝、蓝绿、蓝灰、深蓝、非常深的蓝色。

107. 关于 Marguerite 这个名字，参阅 Edmond Stofflet, *Les Marguerite françaises*, Paris, 1888。

108. 关于瓦卢瓦王朝的王后，参阅 Aliénor de Poitiers, *Honneurs de la cour*, rédigés vers 1484-1485:

édition par La Curne de Sainte-Palaye, *Mémoires sur l'ancienne chevalerie, considérée comme un établissement politique et militaire*, t. II, Paris, 1759, p. 169-267。也可参阅 J. Paviot, « Les honneurs de la cour d'Éléonore de Poitiers », dans G. et P. Contamine, dir., *Autour de Marguerite d'Écosse. Reines, princesses et dames du xve siècle*, Paris, 1999, p. 163-179。

109. 纳瓦拉的布兰什起初被许配给腓力六世的儿子——诺曼底公爵约翰二世（Jean le Bon），后者的妻子卢森堡的波娜（Bonne de Luxembourg）当时刚刚去世。但腓力六世醉心于布兰什被誉为欧洲第一的美貌，自己娶了这位年轻的公主。六个月之后，腓力六世便去世了。

110. 关于这位命运坎坷的布兰什王后，参阅 L. Delisle, « Testament de Blanche de Navarre, reine de France », dans *Mémoires de l'histoire de Paris et de l'Île-de-France*, vol. XII, 1885, p. 1-64; C. Bearne, *Lives and Times of the Early Valois Queens*, Londres, 1899; J.-M. Cazilhac, *Jeanne d'Évreux, Blanche de Navarre: deux reines de France, deux douairières durant la guerre de Cent Ans*, Paris, 2011。

111. K. G. T. Webster, *Guinevere: A Study of her Abduction*s, Milton (G.-B.), 1951; L. J. Walters, éd., *Lancelot and Guinevere: A Casebook*, New York, 1996; U. Bethlehem, *Guinevere. A Medieval Puzzle: Images of Arthur's Queen in the Medieval Literature of Britain and France*, Heidelberg, 2005; D. Rieger, *Guenièvre, reine de Logres, dame courtoise, femme adultère*, Paris, 2009.

112. 尽管如此，哥特艺术并没有决定性地将玛利亚与蓝色绑定在一起，但直到近代之初，蓝色一直是玛利亚画像中使用最多的颜色。诚然，在艺术作品和图片资料中，玛利亚的长袍和斗篷可以是任何颜色的，但蓝色始终是最常见的，而且使用率远超其他颜色。相反，在巴洛克艺术方面出现了一股新潮流，那就是用金色来表现圣母玛利亚，因为人们认为金色象征神圣的光明，是某种意义上的"超脱之色"。蓝色圣母的时代逐渐结束了，让位于金色的圣母。这股潮流在 18 世纪达到巅峰，并且一直持续到 19 世纪上半叶。后来，在 1854 年教宗庇护九世（Pie IX）正式认定圣母无玷始胎教义——该教义认为玛利亚自孕育耶稣的那一刻起，就蒙天主恩典，摆脱了人类原罪的玷污——之后，玛利亚在画像之上的服装颜色就很少使用金色和蓝色了，白色成为主流，因为白色象征纯粹、贞洁和"无玷始胎"。

113. 这时还没有圣母往见瞻礼日（7月2日），该节日在 14 世纪末才成为教会正式承认的节日。

第三章 注释

114. 该书的法语版本参阅 Saffroy, *Bibliographie généalogique, héraldique et nobiliaire de la France*, t. I, Paris, 1968, n° 1999-2020。

115. Ibid., n° 2012-2013.《纹章的色彩、勋带与题铭》这本书，到现在应该出一个新版本了。但我们目前只能查询 1860 年 H. Cocheris 编辑，由巴黎出版商 A. Aubry 推出的旧版。该版本质量一般，以印刷本而不是手稿为基础编辑，而该书的手稿与印刷本之间的差异颇多。

116. F. Rabelais, *Gargantua*, Paris, 1535, chap. I.

117. *Le Blason des couleurs en armes, livrées et devises*, éd. H. Cocheris, p. 77-78.

118. Ibid., p.77-126.

119. 在注释 114 的 G. Saffroy 作品中我们可以找到拉丁语和法语纹章学论著的一个列表。其中主要有：Bartolo de Sassoferato, *De insignis et armis* (v. 1350-1355); Johannes de Bado Aureo, *Tractatus de armis* (v.1390-1395); *Le Livre des armes* (anonyme, v.1410); *Le Livre de Bannyster* (anonyme, v.1430-1440); Jean Courtois, héraut Sicile, et un continuateur anonyme, *Le Blason des couleurs en armes, livrées et devises* (v. 1435 et v. 1485-1490); Clément Prinsault, *Le Blason des armes* (version courte: v. 1445-1450; version longue: v. 1480); héraut Hongrie, *Traité de blason* (v. 1460-1480); Jean Le Fèvre de Saint-Remy, *Avis de Toison d'or sur le fait d'armoiries* (1464); *Traité du Jouvencel* (anonyme, v. 1470-1500); *Traité de blason et du bestiaire héraldique* (anonyme: BnF, ms. fr. 14357, v. 1490); *Traité de l'Argentaye* (anonyme, v. 1482-1492); Jean Le Féron, *Le Grand Blason d'armoiries* (1520); Jacques Le Boucq, *Le Noble Blason des armes* (v. 1540-1550); Jean Le Féron, *Le Simbol armorial* (1555).

120. 与白色经常关联的还有恐惧，但恐惧并不是恶习或罪行，而只是一种情感。

121. 该书于 1528 年由威尼斯出版商贝纳迪诺·维塔利斯（Bernardino Vitalis）首次出版，第二年重印，后来在 1534 年作者去世前又重印了两次。法国驻威尼斯大使拉扎尔·巴伊夫（Lazare Baïf）回国时将该书带回法国，于是他周围的熟人也知道了这本书。罗贝尔·埃斯蒂安（Robert Estienne）于 1549 年在巴黎出版了该书。该书的现代版本可参阅 M. Indergand et C. Viglino, Paris, Presses

de l'École Estienne, 2010。

122. 现代版本参阅 P. Barrochi, *Scritti d'arte del Cinquecento*, Venise, 1971, t. II, p. 217-276。

123. P. Pino, *Dialogo di pittura*, Venise, 1548; 现代版本参阅 E. Camasasca, Milan, 1954。

124. L. Dolce, *Dialogo dei colori*, Venise, 1557. 我在这里引用的是该书的第二版，这个版本的标题比较长，内容也更加充实: *Dialogo nel quale si ragiona della qualità, diversità e proprietà dei colori*, Venise, 1565。

125. 在颜料、染料的交易、运输以及相关的技术知识流通方面，威尼斯—纽伦堡、威尼斯—米兰—里昂以及威尼斯—科隆—布鲁日这几条交易路线是至关重要的。参阅 M. B. Hall, éd., *Color and Technique in Renaissance Painting. Italy and the North*, Londres, 1987。

126. F. Brunello, *L'arte della tintura nella storia dell'umanita*, Vicence, 1968; Idem, *Arti e mestieri a Venezia nel medioevo e nel Rinascimento*, Vicence, 1980; M. Pastoureau, « Les teinturiers médiévaux. Histoire sociale d'un métier réprouvé », dans *Une histoire symbolique du Moyen Âge occidental*, Paris, 2004, p. 173-196.

127. S. M. Evans et H. C. Borghetty, *The "Plictho" of Giovan Ventura Rosetti*, Cambridge (Mass.) et Londres, 1969. 关于在威尼斯编写，但以手稿形式流通的染料配方集和染色教程，参阅 G. Rebora, *Un manuale di tintoria del Quattrocento*, Milan, 1970。

128. G. Saffroy, *op. cit.*, I, nos 2012 et 2013.

129. 参阅 J. Gage, *Couleur et culture. Usages et significations de la couleur de l'Antiquité à l'abstraction*, Paris, 2008, p.119-120（英文原版是: *Color and Culture: Practice and Meaning from Antiquity to Abstraction*, Londres, 1993）。

130. Pline, *Histoire naturelle*, XXXV, 12, et XXXVI, 45.

131. 关于新教毁像与毁色运动，参阅 M. Pastoureau, « La Réforme et la couleur », dans *Bulletin de la Société d'histoire du protestantisme français*, t. 138, juillet-septembre 1992, p. 323-342。

132. J. W. Goethe, *Farbenlehre. Historischer Teil*, éd. G. Ott, t. 4, Stuttgart, 1986, p. 142-156.

133. P. Pino, *Dialogo*..., p. 47-54 et 62-73.

134. 关于罗多维科·多尔切的绘画理论和美学观念，参阅 M. Roskill, *Dolce's Aretino and Venitian Art Theory of the Cinquecento*, Londres, 1968。

135. M. Pastoureau, *Bleu*..., *op. cit.*, p. 49-84.

136. M. Zink et H. Dubois, *Les Âges de la vie au Moyen Âge*, Paris, 1992.

137. Brigitte de Suède, *Revelaciones, liber VII*, éd. B. Bergh, Uppsala, 1967, chap. XXI.

138. 关于传说中有利于怀孕的绿色卧室，参阅 T. Brero, « Le mystère de la chambre verte. Les influ-

ences françaises dans le cérémonial baptismal des cours de Savoie et de Bourgogne », dans M. Gaude-Ferragu, B. Laurioux et J. Paviot, éds., *La Cour du prince. Cour de France, cours d'Europe, xiie-xve siècle* », Paris, 2011, p. 195- 208。

139. M. Godelier, *La Pratique de l'anthropologie. Du décentrement à l'engagement*. Entretien avec M. Lussault, Lyon, 2016, p. 79-92 (« La mort et la vie après la mort »).

140. P. Bureau, « De l'habit paradisiaque au vêtement eschatologique », dans *Médiévales*, 1993, p. 93-124。

141. 例如：Homère, *Odyssée*, chant XI; Pline le Jeune, *Lettres*, livre VII, lettre xxvii (à Sura)。

142. 关于幽灵与鬼魂，文献丰富但质量参差不齐。主要可参阅：C. Lecouteux, *Fantômes et revenants au Moyen Âge*, Paris, 1986; J.-C. Schmitt, *Les Revenants. Les vivants et les morts dans la société médiévale*, Paris, 1994; C. Callard, *Le Temps des fantômes. Spectralités d'Ancien Régime, xvie-xviie siècles*, Paris, 2019。

143. Fraise（皱领）作为服装词语的起源有争议。有人认为是因为皱领的形状与牛犊的肠系膜（la fraise de veau）相似，但这种说法经不起推敲。

144. 在旧制度时代，将白色与贵族相关联的习俗有很多。我们举一个有趣的例子：“公牛税”，这是封建时代一项古老法律的残留影响。在不少地区，农民不允许随便给母牛配种，只能向领主租用公牛来配种，并为此向领主交税。而这头用来配种的公牛必须是白色的，颜色尽可能地没有瑕疵，身上的斑点越少越好。

145. Guillaume Guiard, *La Branche des royaux lignages*, éd. J.-A. Buchon, Paris, 1828, t. II, vers 11052-11068.

146. H. Pinoteau, *La Symbolique royale française, ve-xviiie siècle*, La Roche-Rigault, 2004, p. 739-778.

147. M. Pastoureau, *Les Couleurs au Moyen Âge. Dictionnaire encyclopédique*, Paris, 2022, p. 00-00.

148. D. Turrel, *Le Blanc de France. La construction des signes identitaires pendant les guerres de Religion (1562-1629)*, Genève, 2005.

149. M. Reinhard, *La Légende de Henri IV*, Paris, 1935; J.-P. Babelon, *Henri IV*, Paris, 1982, p. 482-486; P. Mironneau, « Aux sources de la légende d'Henri IV: Le cantique de la bataille d'Ivry de Guillaume Salluste du Bartas », dans *Albineana. Cahiers d'Aubigné*, vol. 9, 1998, p. 111-127.

150. 关于伊夫里战役的这个传说还有另一个版本：亨利四世当时尚未加冕，但法国的很大一部分地区已经认可他为国王。战役中，亨利四世的旗手受了伤，被迫撤出战场。受伤的旗手将一根白色羽毛插在亨利四世的帽子上，然后亨利四世说道：“如果在战斗中找不到旗号，就向我帽子上的白色羽毛靠拢。”出处参阅上一条注释。

151. 1590 年 7 月 18 日敕令和 1594 年 6 月 1 日敕令。

152. D. Turrel, *op. cit., passim*.

153. J.de Beaurain, *Histoire militaire de Flandre, depuis l' année 1690 jusqu' en 1694 inclusivement*, t. 1, Paris, 1755, p. 32-38.

154. *Édits, déclarations, réglemens et ordonnances du Roy sur le faict de la marine*, Paris, 1677, p. 15-17 et p. 37.

155. 相关文献丰富，但内容往往令人失望，可参阅 J.-M. Crosepinte, *Les Drapeaux vendéens*, Niort, 1988。

156. R. Grouvel, *Les Corps de troupe de l' émigration française (1789-1815)*, Paris, 1961, 2 vol.

157. 关于白旗的兴衰变迁，埃尔维·皮诺托的研究是最有价值的，参阅 *Le Chaos français et ses signes. Étude sur la symbolique de l' État français depuis la Révolution de 1789*, La Roche-Rigault, 1998, p. 109-110, 246-247, 257, 372-375。也可参阅 J.-P. Garnier, *Le Drapeau blanc*, Paris, 1971。

158. 我们或许可以联想一下华盛顿的白宫（The White House），自 1800 年以来就是美国的总统府，其名称不仅来源于墙壁的颜色，也象征着其主人拥有君主一般的巨大权力。

159. 关于牛顿的发现及其影响，参阅 M. Blay, *Les Figures de l' arcen- ciel*, Paris, 1995, p. 60-77。当然也可参阅牛顿本人的著作，主要包括：*Opticks: or, a Treatise of the Reflexions, Refractions, Inflexions and Colours of Light*, Londres, 1704 (une traduction française par Pierre Coste a été publiée à Amsterdam en 1720 et à Paris en 1722; réimprimée à Paris en 1955)。

160. 但是在近代，如同古代与中世纪一样，如果从跨领域的角度来看，最典型的黑色指涉物不是墨，不是沥青，也不是煤炭，而是乌鸦。

161. 诚然，并不是只有油墨对印刷术的成功做出了贡献，还有铅锡锑合金活字母、机械印刷机（可能是受到莱茵河流域使用的葡萄酒压榨机的启发）以及正反两面都能印字的纸张的普及。这些因素都对印刷术的兴起发挥了决定性的作用，并且与传统的手写书籍和雕版印刷书籍相比具有巨大的优势。关于印刷术的诞生，参阅 L. Febvre et H.-J. Martin, *L'Apparition du livre*, 2e éd. Paris, 1971。

162. 关于纸张及其在印刷术诞生中发挥的作用，参阅：A. Blanchet, *Essai sur l' histoire du papier*, Paris, 1900; A. Blum, *Les Origines du papier, de l' imprimerie et de la gravure*, 2e éd., Paris, 1935; L. Febvre et H.-J. Martin, *L'Apparition du livre*, cité dans la note précédente。

第四章 注释

163. 在英语中，形容词 white（白色的）往往具有合适的、善意的、正确的等意义，例如 a white lie 意味着"善意的谎言"。

164. 关于 17 世纪画家和科学家在色彩学方面的研究成果，参阅 A. E. Shapiro, « Artists' Colors and Newton's Colors », dans *Isis*, vol. 85, 1994, p. 600-630。

165. R. Descartes, *Discours de la méthode... Plus la dioptrique...*, Leyde, 1637.

166. A. I. Sabra, *Theories of Light from Descartes to Newton*, 2e éd., Cambridge, 1981.

167. 关于牛顿的发现以及光谱的重要意义，参阅 M. Blay, *La Conception newtonienne des phénomènes de la couleur*, Paris, 1983。

168. I. Newton, *Opticks: or, a Treatise of the Reflections, Inflexions and Colours of Light...*, Londres, 1704.

169. C. Huyghens, *Traité de la lumière...*, Paris, 1690.

170. *Optice sive de reflectionibus, refractionibus et inflectionibus et coloribus lucis...*, Londres, 1707. 该书由 Samuel Clarke 译成拉丁语，并于 1740 年在日内瓦再版。

171. 例如路易-贝特朗·卡斯代尔神父，他指责牛顿的理论并没有经过实验验证，而是在完成实验之前就提出了。卡斯代尔神父的著作有：*L'Optique des couleurs...*, Paris, 1740；*Le Vrai Système de physique générale de M. Isaac Newton...*, Paris, 1743。

172. 对黑色而言，情况比白色更糟。事实上，白色与光谱多少还有点间接的关系，因为白色之中包含着光谱中的各种色彩。而黑色却与光谱扯不上半点关系，在物理学领域，它从此被排斥在一切色彩体系与色彩世界之外。

173. 直到新石器时代早期，人造的绿色和蓝色颜料的遗迹都极为罕见。

174. 参阅 C. Lanoé, *La Poudre et le Fard. Une histoire des cosmétiques de la Renaissance aux Lumières*, Seyssel, 2008。

175. J. Petit, J. Roire et H. Valot, *Encyclopédie de la peinture. Formuler, fabriquer, appliquer*, t. 1, Puteaux, 1999, p. 342-346; J. Rainhorn, *Blanc de plomb. Histoire d'un poison légal*, Paris, 2019.

176. P. Jockey, *op. cit.*, p. 133-172.
177. J. W. von Goethe, *Winckelmann und sein Jahrhundert*, Tübingen, 1805; C. Justi, *Winckelmann und seine Zeitgenossen*, 2e éd., Leipzig, 1898, 3 vol.; B. Vallentin, *Winckelmann*, Berlin, 1931; T. W. Gaehtgens, éd., *Johann Joachim Winckelmann (1717-1768)*, Hambourg, 1986; E. Pommier, *Winkelmann. Naissance de l'histoire de l'art*, Paris, 2003.
178. 在这方面典型的例子是1820—1850年法国的行吟画派。
179. M. Sadoun-Goupil, *Le Chimiste Claude- Louis Berthollet (1748-1822). Sa vie, son oeuvre*, Paris, 1977.
180. M.-E. Chevreul, *Recherches chimiques sur les corps gras d'origine animale*, Paris, 1823.
181. 关于肥皂和洗衣粉的历史，文献十分贫乏。参阅R. Leblanc, *Le Savon, de la Préhistoire au xxie siècle*, Montreuil-l'Argillé, 2001。
182. C. Lefébure, *La France des lavoirs*, Toulouse, 2003; M. Caminade, *Linge, lessive, lavoir. Une histoire de femmes*, Paris, 2005.
183. G. Vigarello, *Le Propre et le Sale. L'hygiène du corps depuis le Moyen Âge*, Paris, 1987.
184. 在欧洲的许多大城市，公共浴室至今仍存在。
185. 时至今日，白色的卫浴环境依然显得更加卫生和干净。我们可以试试在白色浴缸里和在粉色、绿色或蓝色浴缸里洗澡的感受。我们在心理上会觉得白色浴缸洗得更干净，即便它是个旧浴缸而其他颜色的都是新浴缸。白色的淋浴设备、洗手池也能起到同样的心理作用。至于抽水马桶……除了白色或极浅色调，还有其他颜色的马桶吗？鲜红色的马桶？栗棕色的马桶？如果有的话，这样的马桶真的能有效地完成它的任务吗？
186. L. Gerschel, « Couleurs et teintures chez divers peuples européens », art. cité.
187. 这也是大部分药片和药丸做成白色的原因。有些药片是用二氧化钛染成白色的，二氧化钛是一种人造的白色素，如今有人怀疑它会致癌。
188. M. Pastoureau, « Une brève histoire de l'orangé », dans *Roux. L'obsession de la rousseur, de Jean-Jacques Henner à Sonia Rykiel*, exposition, Musée Henner, Paris, 2019, p. 11-35.
189. P. Sébillot, *Le Folklore de France*, Paris, 1904-1906, 8 vol.; R. Muchembled, *Magie et sorcellerie en Europe, du Moyen Âge à nos jours*, Paris, 1994; G. Bechtel, *La Sorcière et l'Occident. La destruction de la sorcellerie en Europe, des origines aux grands bûchers*, Paris, 1997.
190. 参阅本书65—66页。
191. E. Herriot, *Madame Récamier et ses amis*, Paris, 1909, 2 vol.; F. Wagener, *Madame Récamier*, Paris, 1990; S. Paccoud et L. Widerkehr, *Juliette Récamier, muse et mécène*, exposition, Lyon, musée

des Beaux-Arts, 2009; C. Decours, *Juliette Récamier. L'art de la séduction*, Paris, 2013.

192. J. W. von Goethe, *Zur Farbenlehre*, Tübingen, 1810 (cité par E. Heller, *Wie die Farben Wirken*, 2^e éd., Berlin, 2004, p. 138).

193. 关于维多利亚与阿尔伯特的婚礼以及女王的白裙婚纱，参阅：E. Longford, *Victoria R. I.*, Londres, 1964, p. 72-84; D. Marschall, *The Life and Times of Queen Victoria*, Londres, 1972, p. 60-66; S. Weintraub, *Albert, Uncrowned King*, Londres, 1997, p. 77-81; C. Hibbert, *Queen Victoria: A Personal History*, Londres, 2000, p. 94-123。

194. 虽然有少数更早时代——例如18世纪——的案例，但初领圣体和成人礼上的白裙装是在1880—1900年普及并成为惯例的，这一惯例延续至今。

195. 关于现代体育的起源，文献资料十分丰富。但很少有文献提及早期运动员的衣着，提及颜色的则更少。可参阅：R. Holt, *Sport and Society in Modern France*, Oxford, 1981; M. Berjat *et alii*, *Naissance du sport moderne*, Paris, 1987; R. Holt, *Sport and the British: A Modern History*, Oxford, 1990; A. Guttmann, *Women's Sport: A History*, New York, 1992; G. Vigarello, *Passion sport. Histoire d'une culture*, Paris, 2000; Idem, *Du jeu ancien au show sportif. Histoire d'un mythe*, Paris, 2002; P. Tétard, *Histoire du sport en France, du Second Empire au régime de Vichy*, Paris, 2007; M. Maurer, *Vom Mutterland des Sports zum Kontinent. Der Transfer des englischen Sports im 19. Jahrhundert*, Mayence, 2011。

196. 我们可以思考一下棕色在运动场上缺席的原因，它的地位甚至还不如灰色。是因为这种色彩太丑了吗，还是棕色不受人们的重视？同样，在旗帜上棕色也是缺席的。在关于色彩的民意调查中，它是最不受人喜爱的色彩，至少在欧洲是这样。从19世纪末至今，受欢迎色彩的排名顺序一直都没有变过，依次是蓝色、绿色、红色、黑色、白色、黄色、橙色、灰色、粉色、紫色、棕色。

197. 关于自足球诞生之初到21世纪，意大利足球运动服的颜色历史，参阅 S. Salvi et A. Salvorelli, *Tutti i colori del Calcio*, Florence, 2008。

198. 白葡萄酒在德语中为 Weisswein，英语中为 white wine，意大利语为 vino bianco，西班牙语为 vino blanco，葡萄牙语为 vinho branco，意思都是"白色的酒"。

199. 在中世纪文献里，偶尔能见到对肤色的描写，尤其是传教士和旅行家的笔记。但他们通常将肤色与气候相联系：日光越强的地方，人的肤色就越深。所以《圣经》人物甚至圣徒中都有来自非洲的黑人：示巴女王、黑人贤者巴萨扎、祭司王约翰、骑士与染色工人的守护者圣莫里斯。

200. 关于这个问题的文献资料太丰富了，本书是引征不完的。最早用肤色来划分人种的学者之一是德国医生兼人类学家约翰·弗里德里希·布卢门巴赫（Johann Friedrich Blumenbach, 1752-1840），他撰写了若干解剖学和博物学著作，但最重要的是1795年他在哥廷根发表的人类学论文《自然

人种论》(*De generis humani varietate nativa*)，这篇论文首次将人类划分为若干个不同的"人种"。布卢门巴赫一方面坚称人类是一个整体，另一方面根据肤色将人类分为五个"人种"（varietates）：埃塞俄比亚人种（黑肤）、高加索人种（白肤）、蒙古人种（黄肤）、马来人种（棕肤）和印第安人种（红肤）。但他同时也承认，各民族的肤色并非泾渭分明，其变化是连续的，而且存在大量难以分类的中间色调。而且，他从未表达过任何类似我们今天所说的种族主义的思想，从未提出某个人种比其他人种更高级，而是从地理和气候角度去解释人的肤色为何会出现不同：一个地区的气候越干燥炎热，其居民的肤色就越深。这并不是他的创新，因为早在古罗马时代和中世纪，已有学者提出类似的见解。布卢门巴赫的独到之处是他首次将人的肤色当作一个课题来研究，布卢门巴赫多次提到，在古希腊语中，khrôma（色彩）一词的词源就与皮肤有关。此外，他是人类单一起源论的支持者，认为所有人类都拥有共同的祖先，并强调在人类与其他动物——即便是所谓的"高级"动物——之间也存在着不可逾越的鸿沟。经常有人称布卢门巴赫是种族主义的早期理论家之一，这是错误的，种族主义是殖民主义和早期资本主义结合的产物，比布卢门巴赫提出人种论出现得更早。

201. 例外的是 livre blanc（白皮书），指的是政府或国际组织官方发表的正式文件，该文件对重大的政治、外交或经济问题做出陈述，并提出解决问题的方案。
202. 但是，arme blanche（白刃）指的则是由金属片和手柄组成的武器，例如一把剑。

> 原生艺术与白色 ……

在原生艺术中，白色的地位不太重要，但在让·杜布菲（Jean Dubuffet）的作品里并非如此。白色在他的作品中扮演了至关重要的角色，尤其是 1960 年之后以及乌尔卢普（Hour loupe）时期。白色不仅能够突出其他色彩，而且能够令其他色彩形成一个整体、一首乐曲。在让·杜布菲的作品中，无论是绘画还是雕塑，白色都是不可或缺的。

让·杜布菲，《金发与胭脂》，1955 年，亚眠美术馆

尼古拉·德·斯塔埃尔（Nicolas de Staël），《公路》，1954 年。私人藏品